洪再新　沈临枫　主编　王中秀　著

内美天成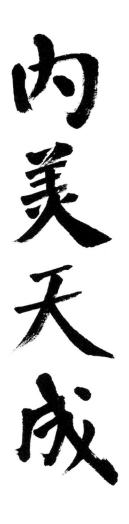

王中秀　书画集　秀集

Beauty From Inside Out

Artworks By Wang Zhongxiu

中国美术学院出版社

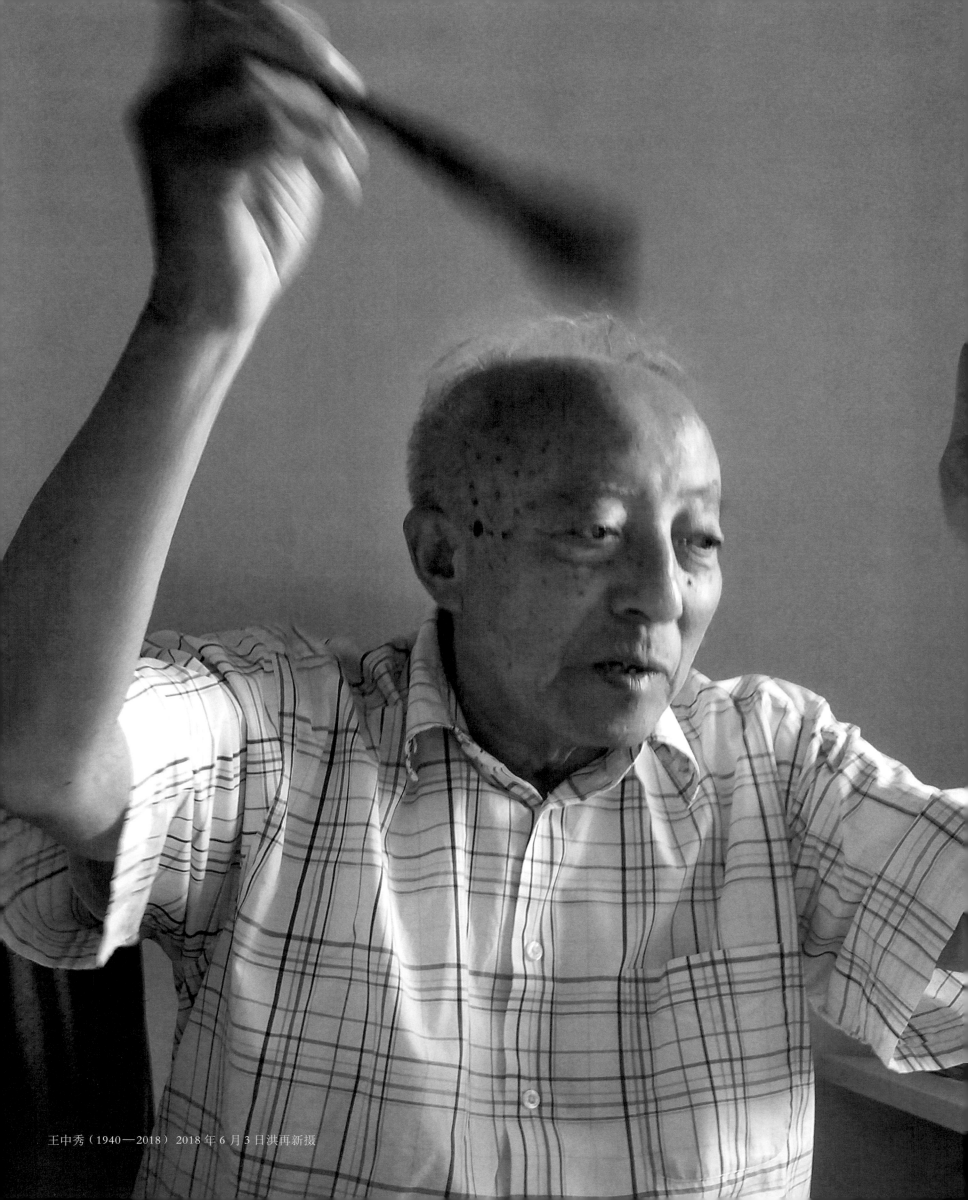

王中秀（1940—2018）2018 年 6 月 3 日洪再新摄

王中秀（1940—2018），生于山东烟台，上海人。早年深爱俄罗斯文学，尝试译笔。1986 年起任职上海书画出版社，编辑有《王一亭画集》《黄宾虹画集》《黄宾虹抉微画集》《黄宾虹文集》。2000 年退休，进一步搜集整理上海报刊美术资料，聚焦黄宾虹及其所处的中外画坛，编著有《黄宾虹年谱》、《黄宾虹画传》、《黄宾虹谈艺》、《虹庐画谈》、《王一亭年谱长编》、《曾熙年谱长编》（合作）、《刘海粟年谱长编》（合作待刊）、《近现代金石书画家润例》（合作）、《编年注疏：黄宾虹谈艺书信集》、《黄宾虹文集全编》、《黄宾虹年谱长编》（即将出版）和个人文集《梦蝶集：王中秀美术文钞》，开拓了近现代艺术史研究的崭新局面。

王中秀早年自学绘画，曾师从胡问遂、黄幻吾、潘君诺，后心仪黄宾虹，重识见，师其心不师其迹，以艺术问题带动研究和创作，援金石书法入山水画境，映现其学术脉络与心路历程，内美天成。

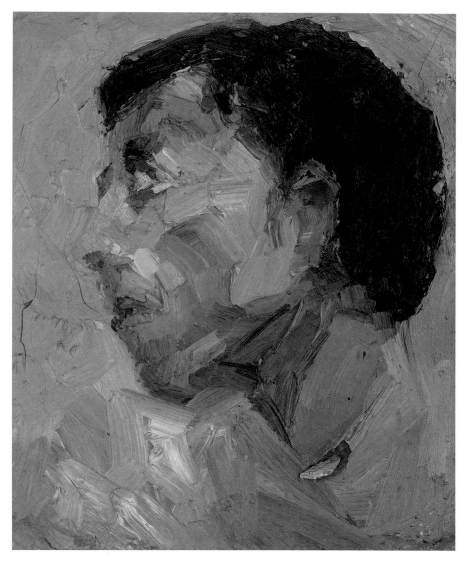

王中秀　自画像　1968 年

贵在寻梦·内美天成

——读王中秀先生的山水画

洪再新

前言 　　王中秀先生是著名的黄宾虹研究专家。我第一次见到他是在上海宾阳路上的"梦蝶苑"。时为 2001 年夏，我赴美任教后第一次回国访学。此后，每逢到上海，我都去造访"梦蝶苑主人"，主要和他谈学问，有时也谈他的书画创作。他的学术研究和书画创作，可谓桃李不言，下自成蹊。

　　对于前者，国内外学界非常熟悉。凡是从事中国近现代美术史的，很难绕开他做的一系列研究工作，如《黄宾虹文集》（1999 年）、《黄宾虹文集全编》（2019 年）、《近现代金石书画家润例》（2004 年）、《黄宾虹年谱》（2005 年）、《王一亭年谱长编》（2010 年）、《黄宾虹年谱长编》（2021 年）等。身为上海书画出版社的资深编辑，他并没有囿于"为他人做嫁衣"的职业范围，而是围绕黄宾虹捐赠给浙江省博物馆的文献，整理、编辑和出版了《黄宾虹画集》《黄宾虹抉微画集》《黄宾虹文集》，从图像到文字，全面铺开，展开了大量专题论证，硕果累累。迄今为止，黄宾虹的史料虽然有不少散逸（其中给傅雷的一大批信函下落尚待追踪），但现存的覆盖面没有大的缺失。如他的《编年注疏黄宾虹谈艺书信集》一书，在四百余通谈艺书信的"问题编年"撰写方式上，就是极为重要的突破。所有这些，通过打井一样的深度开掘，寻找各个学术断层之间的关系，被美术史学界瞩目。

　　相比他洋洋大观的著述，人们对于中秀先生的山水画创作也许了解不多。一方面他的大块时间忙于撰著，另一方面是他一直十分低调，很少参加书画家的聚会展览。曾有朋友组织在纽约合办画展，邀他参加，他只在给我的信中一笔带过，没有再提起。但他数十年如一日，取法乎上，默默耕耘。书画日课，成为他生活内容的一部分。在他的书房里，我总看到墙上夹着厚厚一叠山水稿，书桌上有画好或正在画的册页本。如果我们见面的时间宽裕，他会拿几幅新作，和我分享心得。有《满目秋华》一开册页，题跋中把研究的进程记录在案："癸巳嘉平月中秀遣兴，时方着手清点刘海粟文档，或为编写年谱。"近两年来，他陆续完成了《黄宾虹年谱》和《黄宾虹文集》的修订补遗工作，有更多的时间濡墨挥毫，做各种尝试，新作叠出。2015 年第 4 期《荣宝斋》画苑栏目刊登一组山水字画，便是其中的部分近作。

　　对习画的往事，中秀先生偶尔提及，零零星星。但有一个中心，山回水转，常谈常新。这就是他对黄宾虹笔墨技法和艺术境界的独立思考。2006 年初夏，我在上海"20 世纪中国山水画"国际研讨会期间与谢春彦先生邂逅。他在丽笙酒店顶层的旋转餐厅宴请几位与会的外地代表和老同学中秀先生，席间讲到上海画坛的新旧掌故，绘声绘色，从一个侧面，重现了早年在上海从事艺术活动的时代氛围。这也增进了我对他冒暑为中秀先生《黄宾虹画传》所做序文的感受。中秀先生之所以有今天的突出成就，其秘诀就是贵在寻梦，贵在执著，贵在贯通。

　　在这条自学成才的道路上，无论是做学问还是搞创作，都是殊途同归。从创作者的心境去做研究，从研究者的立场去看创作，正好相反相成。研究和创作相反相成，这是由其性质所决定的，如章学诚《文史通义》所言，"文士撰文，惟恐不自己出；史家之文，惟恐出之于己，其大本先不同矣。"当然，艺术史的研究，又不同于传统的文字记载历史，因为阅读图像的历史，就是探索艺术问题的过程。如《荣宝斋》杂志连载中秀先生的《黄宾虹十事考》，

图 1 黄宾虹《天台石梁图》，纸本设色墨笔，1953 年，刊于《人民画报》1963 年第 3 期
图 2 黄宾虹《渍墨山水》，纸本设色墨笔，刊于《人民画报》1963 年第 3 期

除了订证史事的真伪，更难能可贵的是他的艺术问题意识。在责编《王一亭书画集》时，他根据画家生前收藏的一批古今书画，开始用心字画鉴定的问题。长此以往，练就了他犀利的眼光，能发现作品真伪的症结所在。譬如书法，"学篆主要是学中锋，黄宾虹主要是学战国春秋的古印为多，学的是大篆，结体章法有内美精神。与吴昌硕学石鼓文不同，有不少人说吴把石鼓文写坏了。他写的石鼓文拘拘然，少了内美。吴的行书有逆锋，可以八面出锋，有可取之处"。这是很有见地的评点，让辽宁省博物馆的杨仁恺先生也颇感惊喜。从某种程度上讲，艺术鉴定使得他在创作时更重视如何自辟蹊径。几年前，他在北京中国画院举办讲座，内容是关于黄宾虹作品的真伪鉴定，但全是表

达他对书画艺术创作的感悟，金针度人，在媒体上传为美谈。

艺术创作"唯恐不出于己"，关键就是坚持独立精神。他在上海长大，除了师从胡问遂先生习苏（东坡）字七年，以及和方增先、刘旦宅、戴敦邦等名家过从交往，很受黄幻吾先生的器重。黄先生是岭南画派在沪唯一传人，满心希望他能整理自己的绘画笔记，把衣钵再传下去。可是他偏偏不喜欢老师倩丽的花鸟画风，而是迷上黄宾虹，从此再没有回头。在中秀先生家中，至今保存有从《人民画报》1963年第3期上裁下来的几张宾老设色和墨笔的山水画页。其中1953年作《天台石梁纪游》（图1），浑厚华滋，醇浓酣畅。另一设色《渍墨山水》（图2），粗头乱服，中秀先生称之为"出血"，两个字点出其视觉穿透力，内美天成。

据谢春彦1972年"中秀兄写作黄王对话时"的速写，呈现了他与黄宾虹梦中相见的传奇（详见《春彦私藏录》专文）。数十年来，"梦蝶苑"主人心仪黄宾虹，静中参悟"内美"，力求中国艺术史上民学传统的精髓。黄宾虹有个别号"蝶居士"，表明其超然于旧都画坛的"局外人"姿态。在北平艺术专科学校，他不是教山水画，而是讲授中国画学的历史和理论。他以"竹北移"的精神，高蹈独立，在艰难的时局中展开晚年的风格剧变。他于1948年秋南下，途经上海时，大力提倡"国画之民学"，反对定于一尊的官学，力争艺术创作的自由，创大家风格。

面对当代画坛，中秀先生也以局外人的立场，坚守独立精神。在何种艺术体制中生存，对他已经不重要。当代中国随着经济实力的飞速提升，文化艺术产业蒸蒸日上。位居世界第二经济大国，画家们仍然面临钱钟书小说《围城》里描写的一个悖论：笼中的鸟想飞出去，笼外的鸟想飞进来。新官学的兴盛就像这个笼子，从国家到地市县的各种画院、美术馆、美术院校遍地开花。中国画坛同时处在一个全球化的市场经济体系中，因此更为两难：社会上的画家想尽法子要挤进官学体制中，成为主流的意识形态；而官学体制内的画家，又因为左右掣肘，变着法子要冲出来，在国内外市场中创造出独立的个性化艺术。相形之下，中秀先生生活在一个若即若离的独立空间。如他这样描述自己的心境：

今天是个好天气，可以看得很远，万里无云（就像初中作文写的）。生活似乎又回到画画的那段轨道上。还在休闲，等待心灵的召唤。……没有计划，而计划好像是别的什么下达的。天气很好，空气也好，什么也不想，什么都乱想，就是这境界。

他很清楚，虽然画家如过江之鲫，而真正关心画学，对中外艺术问题深思熟虑者，却凤毛麟角。早在北宋士大夫画兴起时，大诗人黄庭坚就强调知文者知画，可谓先觉之人。经过多年的学术研究，中秀先生体会到"接触弄懂了黄宾虹，看别的画家都无趣"，因为"宾老画论是个取用不竭的宝山，取用一二即可。"他"十多年来也驰离这个港口，但发现没有一个港口如此迷人。"不论是"无趣"还是"迷人"，差别还是在独立精神的有无。

对自己怎么画下去，在他给我的信中，讲得很朴实：

我所面对的有普遍性，究心宾老近三十年，在学术外关注其笔法墨法层面，但不能学，也学不了，……心知而已。此外，中国画近千年，该走的路都有人走了，现在满街是画家，挤得水泄不通，只能沿着墙根也只留下墙根了。学的不能用，要学的又有主儿，两难也。

三十年前，范景中先生在《艺术探索和艺术问题——浙江美院中青年教师美展（中国画部分）观感》中指出两难的学理："由于国画选材有限，同一母题画家可以叠年累代地重复，更由于中国文人的参与，古人对笔墨给予了一种特别高度的重视，把它作为'韵'的主要形式载体——这既要求高度的内心专注以进入无我无为的自然的境界，又要求长期挥毫不止得以积蓄深厚的功力——国画的博大内涵正基于这种单纯天性的自发流露和社会阅历的容量，但这本身就是一个悖论。"三年前，中秀先生以文艺批评家傅雷 1932 年发表的一篇檄文《往哪里去？——往深处去！》借题发挥，重新认识当代画坛的普遍问题。傅文一针见血，主张"往深处去"。这不仅用在学术研究上，而且也用在书画创作上，做"接地气"的大工程。他心里明白，走哪条路都很难，"但不能走宾老程式那条路，否则走得愈深，要解脱愈难，甚至死在里面。有人死在齐白石手，有人死在张大千手，有人死在吴昌硕手，有人死在黄宾虹手"。在绘画创作，这种"似我者死"的艺术两难，比前面提到的"围城"效应更为严峻。

还有一点，21 世纪各国的艺术家正面临一场多媒体、跨媒体和新媒体的革命。我去年同一位刚和某乡镇企业老总签约卖画的学院画家闲聊，他调侃说，"趁着绘画还没有淡出人们的收藏视线之前，赶快用画变现，也不枉学了一个花鸟画专业。"话虽调侃，个中的担忧，并非空穴来风。这和黄宾虹 1911 年《荀庼画谈序》就提出"国画衰敝论"，以及此后康有为、陈独秀、李长之、李小山在 20 世纪不同语境中提出的"中国画衰亡论"，有很大的区别。因为今天的社会媒体正在发生空前未有的变化，如即将上市的第五代（5G）智能手机很快就会在图像制作、传递和消费的链环中，更迅速地改变世人对待绘画（包括中国画）的态度，且不提虚拟空间、谷歌眼镜等其他新媒体手段对人们视觉感知的巨大冲击。所幸的是，绘画艺术的历史，并不是和社会历史等同并进的。更重要的是，在这样的时代转向中，不管媒体如何变化，民学的精神将长久不衰。

每一种体裁在不同画家那里，有不同的可能性。在画画的轨道上，中秀先生对国画的材质非常敏感。由于书房里堆满了各种图书资料，他的画案有限，都在画册页小画。在他的来信中，这些话题常常出现："上次画了一半的画至今还在桌子上。每天看着，却在与文字搞在一起。去年画好的一本册页，现在又在上面加厚。不同的册页画出来的画效果不一样。笔墨纸，各有侧重。""记得宾老谈起宣纸为油画家买罄，或许会影响到画理，一个道理。如果仍然用绢，元画会另是一种面目。""我想，叫米芾写字，也许他写成的不同于生前的字，材料都不同了。叫黄公望画山水，他会把纸撕了发火，什么东西，这么生！他们一定佩服我们现代人能画这么差的纸！"的确，这是一场历史对话的继续，成为自我挑战和超越的表现。

　　绘画材质的特殊性，某种程度上反映出画家所处时代的状况。在我们生活的时代，笔墨纸砚都在变，这就要看画家自己的钻研，从变化中赢得新的自由。在看中秀先生的笔墨设色的变化之前，我们先认识一下他心目中重要图式形成的几个方面，或许更便于读者欣赏他的作品。

　　从 20 世纪中期出来的中国画家，重视写生是其鲜明的时代烙印。中秀先生曾寄给我看他第一次从飞机上俯视山川大地的速写，给我很深的印象。我们知道，黄宾虹 1948 年由北平飞沪，随身只带了他珍如脑髓的古印和古画，但却不清楚他在空中的感观如何？想必他的写生图式，一时还来不及转换。在王画中，俯视的构图不时可见，因为他曾有意表现"以大观小"的特点。如其于 2014 年作《梦忆柯桥》和《北高峰望西湖》二图。前者的题记交代了出处："一九七二年立夏，余偕画友赴绍兴写生。自绍兴水路至柯桥，即沪上人称柯桥豆腐干之柯桥也。上午登山，欲写鸟瞰图，及山腰发现距离太远，废然而返。时正溽暑午休时。余起而独往寻景。河畔正建水塔，与工人商之，乃攀脚手架而上，登顶豁然小镇尽收眼底，即此图也。"后者根据"一九七三年夏日写生得图"，再作演绎，使我对家乡的记忆历历在目，倍觉亲切。需要说明的是，这种图式并不是为和景物对号入座，而是重新阐释物象，因为"江山如画"，正是因为其"不如画"。

　　由此引出"写生"的讨论。以《九华山古拜经台》的题记，可以说明："余曩食宿其侧室，近见新摄影，已非旧观，为之愕然怃然。"这个"旧观"是什么？中秀先生当年的写生稿还是他后来对九华胜景的个人记忆？这里有两幅同一题材的册页，分别记述（追忆？）这一"旧观"："四十年前，余曾宿之。夜来钟磬诵经之声，若有若无，妙不可言。""一九八一年五月，余自芜湖来游九华，夜宿天柱峰，读经台之上，万佛殿之下。山上惟游人六七之数，有隐者之乐，人生难逢之境。入夜，惟山影幢幢，与钟磬之声。临晓上万佛殿，欲观日出，而云雾四合作雨矣……癸巳嘉平月写此，仿佛当年胜境。"

　　如果说国内的名胜，读者有些司空见惯，那么中秀先生去年二月去印尼的巴厘岛度假，用铅笔作了几幅人物风情速写，可以用来作为了解"写生"概念的例子。这些在客栈的便笺上的铅笔勾画，造型的意识很清楚，体面的关系也很结实，也就是中国 20 世纪 50 年代以来素描训练的常态。在王画的水墨设色稿册页上，如"圣泉寺之古榕，为巴厘岛胜地一景。其下多为洗涤圣泉后待衣干之信徒""山中旅社五十一号门前""巴厘岛乌鲁瓦图断崖"等，都直接参考速写稿，作为采风的记录。

　　通过这个插曲，我们再来看他如何处理旧游黄山、九华留下的画稿。甲午据旧稿所作《黄山》册页，分别题曰："丙戌余三跻黄山北海，迷天大雾，不见黄山面。忽尔拨开云雾一线，急索纸写之。忽尔满目一白矣。余下榻之排云亭西海宾馆，湿气盈厅，衣衫莫不沾雾气，一时人声鼎沸，然终日仅此一瞬间耳。"《文殊院》"有迎客松。据志云，明季有松两株迎客，而今仅剩其一，亦乏生气。余五十年前，偕春彦兄宿此，夜半梦中恍若翱翔天际。院前平台，俯可赏前海胜景，仰可揽天都峰。" 这些往事，有梦境，有奇遇，有常态，在经过画家的剪裁取舍，虚虚实实，真真幻幻，方才成画。就连他新近的池州之游，也不例外，因为中间还添入了黄宾虹的诗画掌故，更显得扑朔迷离，

耐人寻味。《暮春三月，江南草长，杂花生树，群莺乱飞》一幅，以南梁诗人丘迟名句为题，附以长跋："年初余游池州，踏访黄宾虹湖舍遗踪。湖舍在乌渡湖畔，自涓桥镇入，一路皆土路小径，蜿蜒蛇行，左右杂树，蔓草丛生。时而野禽惊起。尚如宾老诗句所谓：冈峦回伏见平畴，绿树萧疏一磵流。泉喷菊香山店近，烟凝炊缕竹林幽。半晌始至，湖舍早已不存。遗址皆杂树乱生，惟圩田依旧，湖光依旧。同至者合肥郭因、鲍义来、池阳饶颐及愚夫妇。甲午九月九日王中秀记。"

实景写生和读古今绘画都是画家的重要积累。中秀先生一直在综合这些积累，深化对"江山"和"如画"的体验。一次，他来信告知，"这里连日有雨，今日特大，雨声胜如蚕食叶的声音。后发现是雪子滴打在墙上造成的"，分享他对自然的高度敏感。同时，他自觉地意识到，"现在人画中国画千人一面，其视觉审美疲劳，真叫人受不了。"去年 11 月他惠示几幅黄山意象，试用平面构成因素，包括参考渐江——"他用方，我以三角，颇类立体派。"那时我正在美国旧金山湾区探亲，从天空、地面、早晨、黄昏以及下雨、开晴等不同场景所见金门大桥一带山光水色、云雾出没的无穷变化，特能体会他在尝试的不同构成，可谓异曲同工。这几开册页的完整性，较之此前的尝试，又进一层。我体会完整性，还是回到抽象的内美，从里面洋溢出来，像小孩脸上的神气，是纯真无邪的。英国浪漫派诗人代表华兹华斯有言："儿童是人类的父亲"。这其实就是内美。王画对黄山的追忆，把我对自然的整体感受（主要是通过游览世界各地的国家公园所得），真切地提升出来。

中秀先生常和我说："我欲学习宾老，迹其心不袭其迹。说说容易行之维艰啊。只能自得其乐，旁若无人。……要想别辟新境，难之又难。……努力试试，会不会有前行空间。"事实上，画画动脑筋和不动脑筋，有霄壤之别。黄宾虹 1954 年题跋中谈繁简关系，强化了他区分"师迹"与"师心"不同的艺术取向。对此，他认为，"学有两种学法，一种亦步亦趋，不离跬步，一种若接若离，得意忘形。过去从胡问遂老师学苏字，我往往临毕接着以笔法写自己的句子，胡老以为方法可取。此离帖得意之法。"的确，背临的关键是有自己的上下文，所谓变换语境是也。以王画《黄山册页》为例，说明视觉记忆，大都有原型存在，每次都是重新演绎，不论看古画还是看自然，不同程度上回到荆浩"六要"中的"思"与"景"，只是图文交错变化，正好也体现在创作的画面上，收到意想不到的奇妙效果。

中秀先生还有段经历值得一提。他在校对《曾熙年谱》时，"有一条开通褒斜道石刻，想起它挺有趣，民间书法的意趣，意临了一下，以改进我题画的款字。字也要画，画要写。求天趣，天人合一。皆宾老所追求的。林散之的字就有画出来的意趣。天通褒斜道石刻似出于民间书家之手，与瓦当字有类似处，看似像现代美术字，然其稚拙处，其'失手'处，极不易学步。宾老藏有一件敦煌出来的民间文书，第一字有渍墨味，通体自然之趣，较兰亭序更别出天地。可能宾老冲其渍墨而取之吧。褒斜道石刻，以逆笔写之，别有趣味"。这也是中秀先生在题画的行楷和山水用笔时相得益彰的情形。

图文交错变化还可以从"点"在中国书画创作中的重要性加以说明。这个点，黄宾虹在 1943 年给女弟子顾飞的《太

极图》中大加发挥，称为"书画秘诀——向左行者为勒，向右行者为钩。一小点有锋，有腰，有笔根"。读者欣赏中秀先生的作品，从画面到题跋，也是可以落实到"点"的，因为画家有心为之，因此耐看。

除了用笔的讲究，中秀先生对墨法和用色的处理也十分用心，往往和作画的情绪有关。这里略作提示，读者可以细细揣摩。如《山中人家画意浓》、《家家都在画图中》"甲午闰月写怀，兼用宾翁焦墨法"、《寻常人家画图中》"甲午秋画兴发，写此"、《烟柳》、《楚天长江小姑山》、《焦墨重彩，别有一趣》、《满目青山夕照明》"焦墨浅绛"、《山水》"漫将渍墨写秋怀"、《快哉》"此帧画不如意，越宿，改易之如斯，或与抱石翁相撞，非经意也"、《天接云涛连晓雾》、《秋山看我，我看秋山，尽在无言中》、《漫天秋意染山林》"偶于残壁得此图"、《众山皆响》"甲午秋晴窗"、《山水》"宾翁曰，焦墨法须水墨淋漓，兹一拟之"、《山水》"焦色写山水，亦有别趣"。

在本文写作之际，他在表现九华胜景的《迥秀常在无人境》画页中，"改用另一种画法，先设色，再钩勒，简单易行。关键在势，在用笔耳。几乎没有渲染。用笔要厚些"，大有先声夺人的气概。

从中秀先生的山水画创作中，我们看到，每一种艺术体裁，在其演进的过程中，有常又有变，给一代又一代的画家以施展才华的个人空间。他原籍山东福山县，现属烟台，与甲骨文发现者王懿荣同乡。这使我想到今年齐鲁电视台主持人小么哥刚推出的《方言对对碰》。这档新的文娱节目，组织齐鲁17个地区上亿的观众，参加丰富多彩的方言比赛。这是把非物质文化遗产作为山东的强项，目的不是突出地方化，而是要强调个性化，非常好地说明了民学的精神。它也很好地回答了为什么艺术家要借鉴方言，有自己不同寻常的声音，因为它生动，活泼，铿锵有力。

在黄宾虹的传记故事中，石谷风《万佛湖销夏录》稿有一段李可染回忆的往事，给我深刻的印象：

那时他学画山水还不久，常为笔墨叠加之后画面变"闷"所困扰。就这种困扰，他请教了黄宾虹。老人没有多余的话，就连"岩岫杳冥，一炬之光，如眼有点，通体皆虚"之类的话也没有，只是指了指自己的眼睛，说："看我的眼睛。"四目相交，李可染豁然了。

"江山美如画，内美静中参"，原来就是透过这扇心灵的窗户来实现的。艺术"唯恐不出于己"，亦为画龙点睛之所在。这也是我们欣赏"梦蝶苑"主人王中秀先生山水画的着眼处。就像他的学术研究，艺术创作如同打井，往深处去，贯通中外古今各种艺术流变，达到内美天成。

<div align="right">乙未元宵于美西普吉海湾积学致远斋</div>

补记：

五年前，《荣宝斋》准备介绍王中秀先生的画作，我应先生之约，撰文为介。虽然刊发时只有节录，中秀先生还是很高兴，因为他的山水近作，较为集中地代表了他一生艺术追求的成就。这次全文修订后作为《内美天成——王中秀书画集》前言刊出，圆了我对中秀先生的一个允诺，可以告慰这位同道的在天之灵。

2019 年 3 月 18 日，中国美术学院图书馆张坚馆长主持策划的"神州国光：王中秀藏黄宾虹艺术文献展"和研讨会在杭举行，表彰王中秀先生捐赠黄宾虹研究文献的义举。期间，王师母汪韵芳女士表达了整理编辑王中秀先生书画作品的意愿。就在研讨会现场，我向艺术人文学院副院长孔令伟教授转述了这个想法。孔教授当即同意拨出专项经费，支持《内美天成——王中秀书画集》的出版，并延请中国美术学院出版社章腊梅博士落实相关事项，玉成其事，堪称知己，令人感佩无已。

正好，中国美术学院国画人物专业硕士沈临枫在艺术人文学院读博，专攻艺术理论和现代艺术史，由他主持《内美天成——王中秀书画集》的编辑，实为最佳人选，作为其博士课程的有机一环。2019 年 5 月底，我和沈临枫去上海梦蝶苑看望王师母，大致了解了中秀先生留下的书画作品，其中绝大多数我是第一次看到，使我对其作品媒介、题材和风格的特色，得到一个全新的印象。具体介绍，详见沈临枫的编者序。在王师母和家属及王中秀好友的共同努力下，沈临枫对共计 1802 件作品做了分类统计，其中：中国画 1241 件、速写 489 张、书法 59 张、油画 13 幅。

尽管《内美天成——王中秀书画集》篇幅有限，沈临枫以强烈的历史感和敏锐的艺术问题意识，从一个艺术创作者和艺术史研究专家的奇特故事，向读者呈现出这样一段心路历程：艺术史的识见和艺术创作的实践是怎样双线缠绕，体用互见，成就了王中秀先生的毕生追求，树立了中国现代艺术史上一个自学成才的范例。"用思想画画"——沈临枫的序文，带引读者进入王中秀先生的心境，关涉到世界艺术史写作的一个宏大命题，即中外艺术史的传统，从张彦远、董其昌到黄宾虹，从瓦萨里到罗斯金，无不注重艺术史叙述者本人的艺术问题意识。概言之，艺术问题意识既是书画创作的灵魂，也是艺术史研究的探照灯。

正是在这个世界艺术史的层面，沈临枫选编的《内美天成——王中秀书画集》超越了一般意义的个人作品集。根据这一完整的藏品，下一步是完善表格和分类编号，建立完备的图像数据库，供学界研究参考。如其编辑序言所言，"这不是一个尽头，而是一个路标。"身为王中秀先生的同道，我相信凭籍这一路标，《内美天成——王中秀书画集》可以启发激励我们对保存如此完好的收藏展开研究，使他孜孜以求的人生艺术境界，成为一份特殊的文化遗产，贡献给所有爱好艺术的人们。

2020 年 11 月 10 日于积学致远斋

"用思想画画"

沈临枫

编者序

要是我接受了一项崇高任务，我将永远不会完成；因此，就象接受这个任务确实是我的使命一样，我确实永远不会停止行动，因而也永远不会停止存在。所谓的死亡，并不能毁灭我的创作，因为我的创作应该加以完成；但创作无论到什么时候都不可能完成，因此也没有给我的生存规定什么时间，我是永恒的。[1]

——费希特《论学者的使命》

"用思想画画"——这是 2018 年 11 月 28 日王中秀先生谢世前留下的宝贵遗言。王先生以黄宾虹研究闻名中外，但贯穿其一生的书画创作，却鲜为人知。[2] 在王中秀先生家属和朋友的支持和协助下，笔者接触了王先生留下的大量未经整理的书画稿，包含国画、书法、油画、速写，约 1800 幅。在此基础上，笔者做了著录编号，着手编辑《内美天成——王中秀书画集》。整个编辑过程，笔者无时不刻地感到学者与画家两重身份间的张力，故将这种对立与融合、冲突与交织作为构建全画册的主线。本画册的面世，既是其家属的愿望，呈现王先生作为画家的面向，同时也提出一个问题：艺术家与艺术史学之间是怎样的关系？

面对这个问题，必须理解理论与实践的虚实辩证：学术是理论，要严谨、要钻研、要斤斤计较、要一丝不苟，是求实；艺术是实践，但却天真、灵动、空灵、诙谐，要求虚。虚实相生，一如黄宾虹的画学六字诀"实处易，虚处难"，中秀先生治学从艺，也是如此。

如果说学术研究是"体"，那么绘画创作则是其"用"。所幸的是，王先生的作品如实地反映他学术思想演变，在这个意义上，本画册与《梦蝶集：王中秀美术文钞》（2019 年）互为表里，道体相映。本书不只是其第一本书画作品集，更像是王先生的"画传"。因此，承续黄宾虹《蝶说》，本画册的结构分为：

初生·金石结缘；结蛹·市场风云；蜕变·神往宾翁；化蝶·内美天成。

四个章节，加上附录《王中秀学术年表》，展现王先生学术脉络与其作品形成张力，相互关照；同时在每一章起首衬页，笔者选用相关的研究手稿来加强这种对比。具体说明如下：

第一章　初生·金石结缘

衬页选用王先生的《托尔斯泰小说翻译手稿》等各种笔记、散文，充满了妙趣和奇想，展现他多才多艺的青年时代。

王先生中学时搜集神州国光社珂罗版影印的图册以及旧版《芥子园画谱》，结下金石因缘（十多年后，才发现这其中蕴含着黄宾虹的深意），后跟随岭南派画家黄幻吾先生、书法家胡问遂先生学习，同时还和戴敦邦、刘旦宅、谢春彦等一批日后驰名海上的画友交往。

"文革"风暴中，1972 年他偶然看到 1963 年第 3 期《人民日报》上黄宾虹的画，从此着迷，梦中与

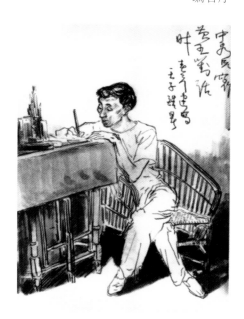

王中秀写《黄王对话》时 谢春彦速写 1972 年

黄宾虹对话，"鬼使神差"地写下《与黄宾虹问对记述》，便断然放弃了岭南一路画风，并对只追求"漂亮"的画风做出深刻的反思。其中他还直言自己对理论的怀疑："我不喜欢理论，我觉得它们尽是无用的东西，什么画家拿了都可为自己护短的劳会子。宾老，您笑了？"[3]

尽管思维发生了重大的改变，但从他 1972 至 1976 年间作品的构图和用笔中，仍可以看出李可染、傅抱石和黄幻吾的影响。这时期的画作，用笔细挺、用色清妍；唯美、浪漫，结合现实；擅用景与人的大小对比来拉开空间，点景人物的比例、疏密、动态，安排有致尤为精练。

每次旅行，王先生都带着创作的目的，留下了大量的速写、草稿。许多题材如绍兴水乡、安徽黄山、九华山等，反复琢磨反复画，成为贯穿他一生的绘画主题。

第二章　结蛹·市场风云

衬页选用王先生的《近代金石画家润例》手稿、民国报纸抄录与长长的画家名录，意指王先生既是千千万万画家中的一员，又是一位郁郁独行的书画探索者。这一阶段对应他 1986 年调入上海书画出版社工作至 1990 年代初期的作品，极具实验性。

在家庭经济困难的时期，王先生也需要用书画换取稻粱。卖画的事他对家人甚少提及，只是将换来的美金与港币交予夫人应付家用。那是一个"八五新潮"的年代，加之市场风云变换，王先生的应对则是中国画新材料的大胆实验，催生了三种独特的面貌——巧用粉质颜料作出流动效果和特殊肌理的"粉画"、结合金石甲骨与实验水墨的"意象山水"、使用特种包装纸以淡墨画出的"透明山水"——章法诡变，用笔雄奇，色彩瑰丽，令人称奇。

他却明白只把艺术当作实验是走不长的。也正是在这个阶段，悄然的变化发生了："也许冥冥中有一根线绵绵不断，1990 年岁暮，有意无意中我真的造访了栖霞岭下老人的故居。那时已是政和国兴的时节，没想到这次不经意的造访，居然将我推上整理老人书画、学术的不归路。"[4]

第三章　蜕变·神往宾翁

衬页选用王先生的各类黄宾虹文献摘录、研究手稿，附上《与黄宾虹问对记述》全文，对应 1991 年起中秀先生开始《黄宾虹画集》编纂工作后的书画作品，也正是这个年代，"黄宾虹热"悄然兴起。

这一时期，黄宾虹研究是王先生的重心，留下的作品也不可避免地带有对黄宾虹思索、琢磨、研究的印记。从技法看，黄宾虹论及的各种画法，他极有可能都曾试过。宾翁画语是他的艺术理念和实验方针，"五笔七墨""阴山画法""亮墨""铺水法"等画法，他通过实践反哺鉴赏。

虽说是"拟"黄宾虹山水，但王先生没有任何一张画的构图直接取自黄宾虹，而是注重精神的对话与内美的探寻，正如黄宾虹之拟古人而不似古人。王先生在黄宾虹的精神世界中自由驰骋，翩若蝴蝶，不为任何藏家的喜好所左右。他正在逐渐形成自己的画风，尽可能拉开标尺的张力，透出更加诙谐天真的"精灵"。

第四章 化蝶·内美天成

衬页选用王先生与海内外学者来往信件的拼合以及册页"驰离黄宾虹"。

信件代表时间维度，星移斗转，岁月向前，2018 年，王先生将其毕生藏书与研究资料捐给中国美术学院图书馆，这场与黄宾虹的对话，将一直继续下去；册页是思想维度，2013 年后，他基本完成了黄宾虹诸项研究，重拾画笔，开始驰离黄宾虹，生成更鲜明的个人风格，但依然"带着他的笔墨精神"。

这一时期王先生多在册页上作画，看得出他行笔间的从容淡然，而笔墨分外精神。以往种种试验手法纷至归来却不动声色，全然熔于一炉，从心所欲不逾矩。《甲午秋韵》册是这一时期的代表作，本书特别制成原大尺寸独立拉页，供读者欣赏。

中秀先生经过了凭天性画、学古人画、学自然画、为研究画、为同道画、用思想画的历程；人物、山水、花鸟、书法、油画、速写，都有自家模样。除了坐定"冷板凳"的专注与坚持，他也有广阔的视野和高妙的趣味。他取法除了黄宾虹，还有"四僧"的石溪（髡残）与"四王"的王原祁；书法一直推崇王铎的"涨墨"，近人独爱乐心龙（1951—1998）的草书；他十分喜爱油画，钟爱后印象派，作品中"致敬高更（Paul Gauguin，1848—1903）"。其画学脉络的定位，他的学生顾家宁先生精准地概述道："自黄山画派、四僧、黄宾虹一路而来，且具自家面貌"。

所有这些，都是他漫漫学术生涯的基盘。如果说研究是"编"，编织近现代中国美术史的画面，那么字画就是"编余"，[5] 即编辑工作之余遣兴而作。在大部分时间里，书画对他而言或是真的"玩玩罢了"。甚至，他曾一听闻黄宾虹研讨会要召开，急忙退掉参加海外画展的机票。这不能说明书画不重要，相反，证明了长久以来驱动中秀先生自学的热爱。正如怀特海（Alfred Whitehead，1861—1947）所说，"唯一具有重要意义的训练是自我训练"。[6]

随着黄宾虹的世界意义得到认可，世人也将更深刻地认识王先生工作的价值。旅美作曲家梁雷受黄宾虹山水启发后所作四部现代音乐作品《千山万水》（ A Thousand Mountains, A Million Streams），提出"音响笔墨"的概念，将书画艺术的精髓融于音乐创作。2020 年他成为国际作曲最高奖"格文美尔大奖"获得者。他熟读中国画论丛书，其中包括王中秀选编的《黄宾虹论艺》与《黄宾虹文集》。黄宾虹的思想，借王先生研究的桥梁，在梁雷脑海中化为音响之画。正如黄宾虹所说"形声假借，音响通用……星点雨点，笔墨起点，积点成线，有线条美。黑白

二色为真五色，七色假日之光，有真内美，元气淋漓，气韵生动，诗文综合，无非一致，哲学合综，是能广大，科学分析，曲尽精微。"[7]这般开枝散叶，绝超一般的想象。

生也有涯，无涯惟智。与王中秀先生 1800 余幅书画的总量相比，本画册只能管中窥豹，它不是一个尽头，而是一个路标。就像题记所引费希特（Johann Gottlieb Fichte，1762—1814）在《论学者的使命》中说的那样。某种程度上，王中秀先生与黄宾虹同行，朝向"绘画着的思想实体""思想着的笔墨精神"的目标前进。这层境界，正如本序文的正题所示，即他与蔡涛先生最后的对话——"用思想画画"，由此呈现本书的旨向：王中秀先生不只是一位学者的书画创作，更是与有志者一道，探索艺术史与艺术家之间永恒的互动。

最后，本画册立项出版得到中国美术学院图书馆馆长张坚教授、艺术人文学院院长杨振宇教授的高度重视；艺术人文学院孔令伟副院长大力支持并提供赞助经费，中国美术学院出版社章腊梅博士负责编务工作，确保本书的顺利出版；中国美术学院图书馆梅雨恬老师允许我使用她整理的《王中秀学术年表》；王中秀先生的夫人汪韵芳女士、女儿王婉女士、女婿黄一先生提供了慷慨的帮助；以及王先生好友谢春彦先生、刘心耀先生、顾家宁先生等提供信息指正，谨在此致以由衷的谢意！

<div align="right">庚子年立冬后二日于湘湖</div>

1. [德] 费希特：《论学者的使命 人的使命》，梁志学、沈真译，北京：商务印书馆，1984 年 10 月，第 35 页。

2.《荣宝斋》2015 年第 4 期第 200-209 页刊出中秀先生近作数幅，节录洪再新《贵在寻梦 内美天成——读王中秀先生的山水画》作为介绍（全文见本书前言）。

3. 见本画册第三章《与黄宾虹问对记述》。

4. 王中秀：《黄宾虹画传题记》，上海：上海画报出版社，2006 年。

5. 见本画册第四章衬页，王中秀《编余》册题签。

6. [英] 怀特海：《教育的目的》，庄连平、王立中译，上海：文汇出版社，2012 年，第 49 页。

7. 黄宾虹《杂记》，收入王中秀主编，《黄宾虹文集全编》，北京：荣宝斋出版社，2019 年，《杂著编》，第 559 页。

目录

Beauty from Inside Out

Artworks by Wang Zhongxiu

Content

神車

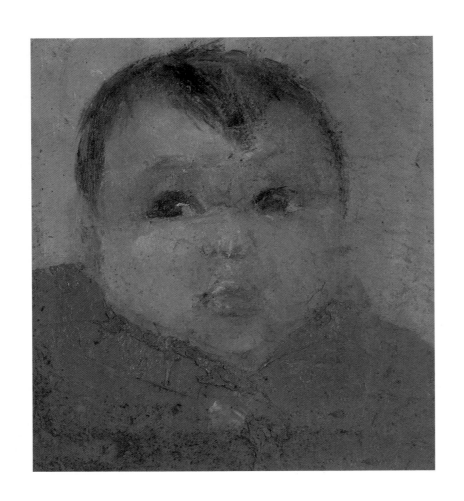

女儿肖像 / 16cm×14cm / 1970 年

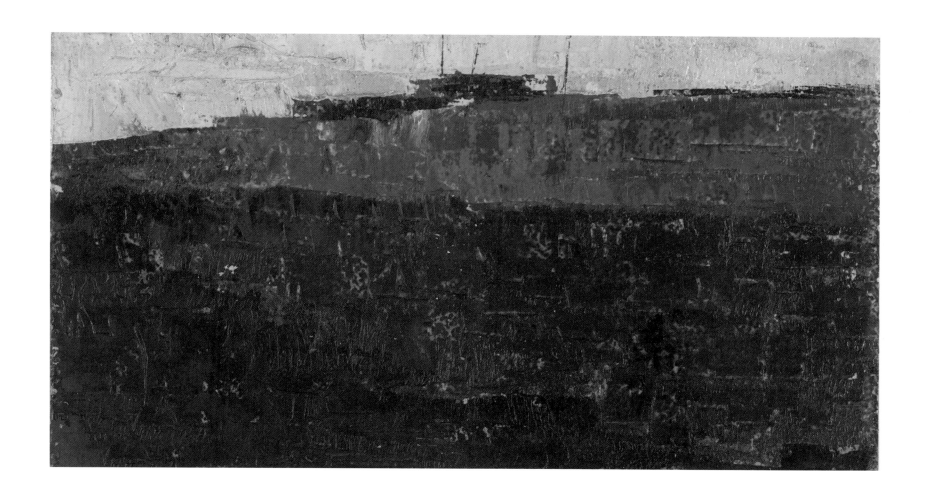

风景 / 10cm×18cm / 1970 年

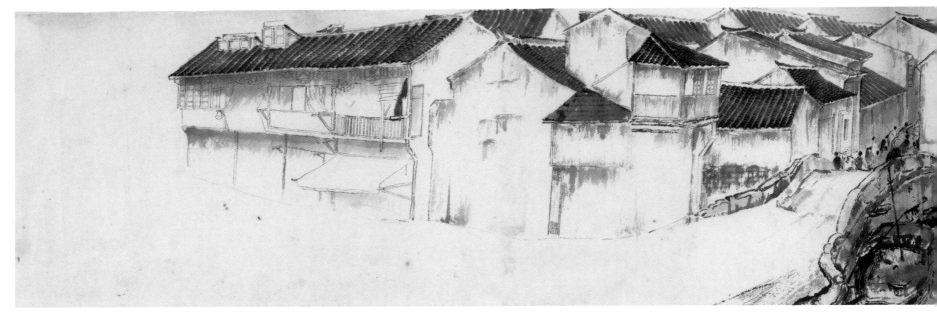

绍兴写生之一 / 137cm×23cm / 约 1972 年

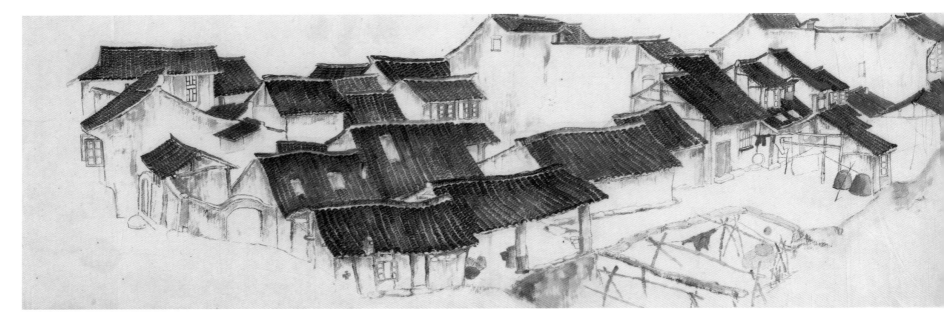

绍兴写生之二 / 137cm×23cm / 约 1972 年

绍兴写生之三 / 137cm×23cm / 约 1972 年

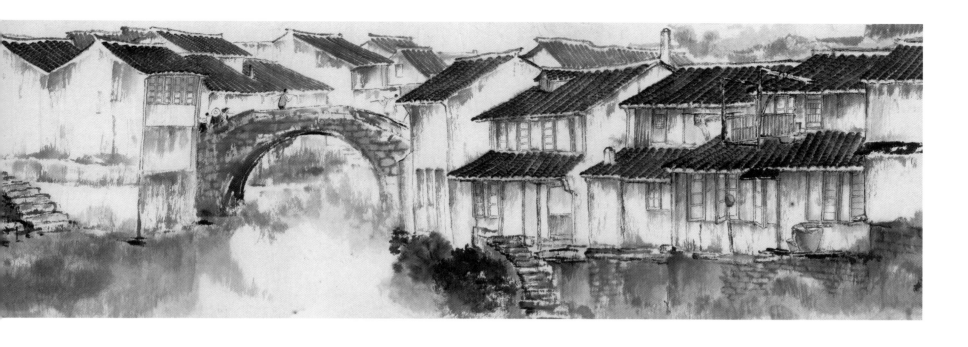

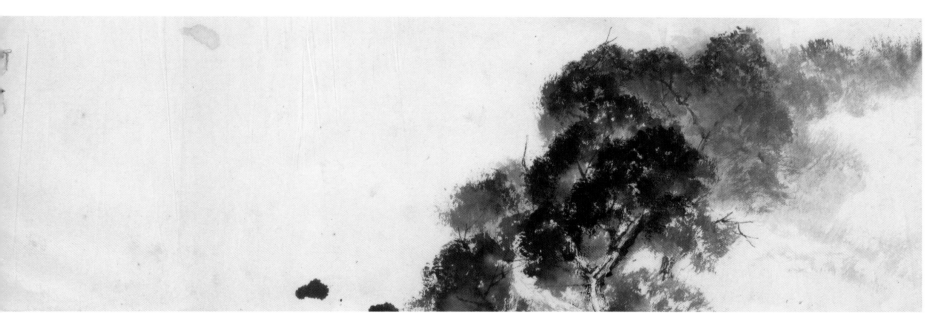

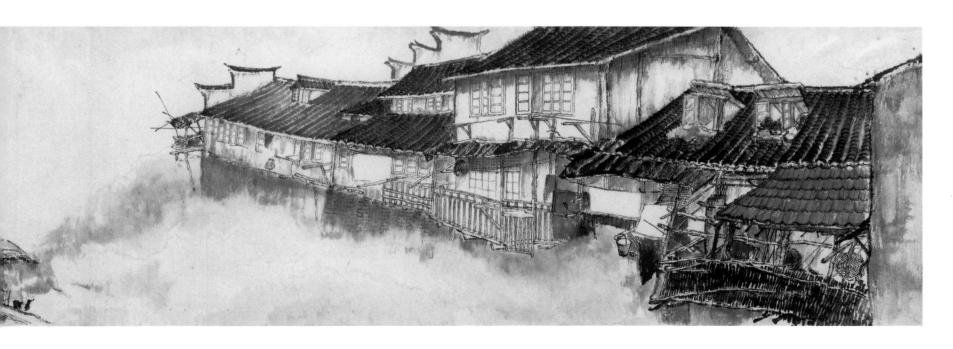

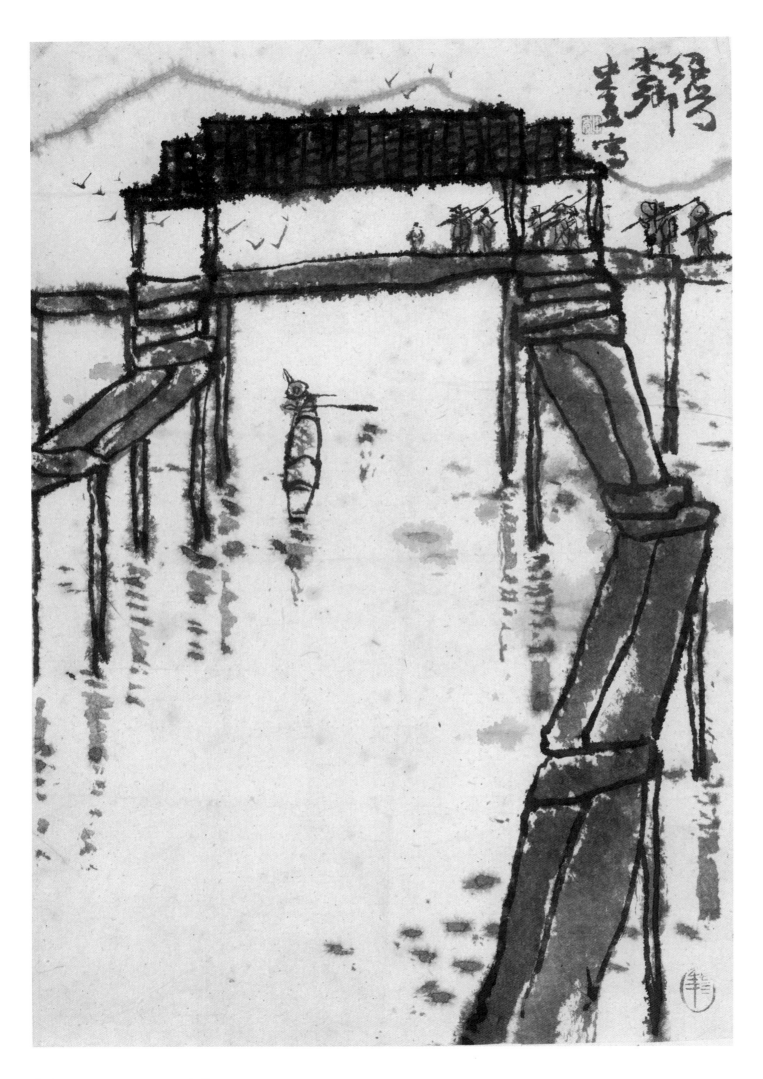

水乡 / 37cm×25.5cm / 1970 年代

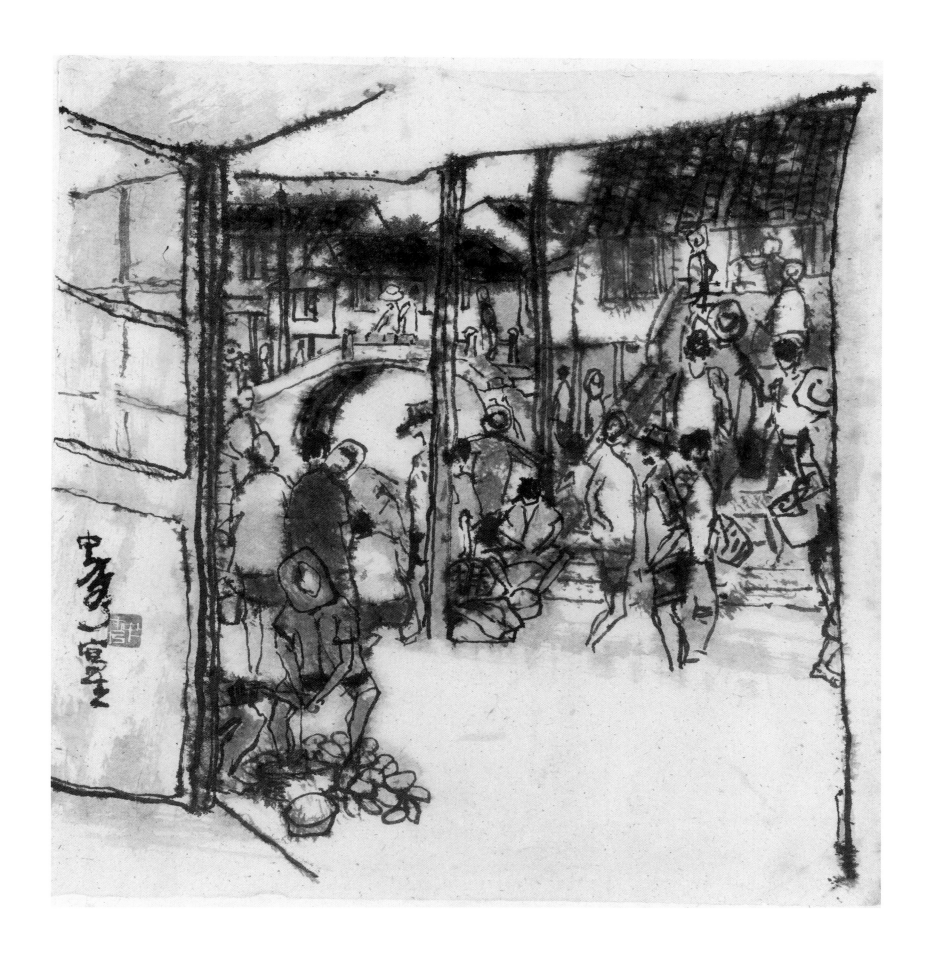

河畔 / 37cm×35cm / 1970 年代

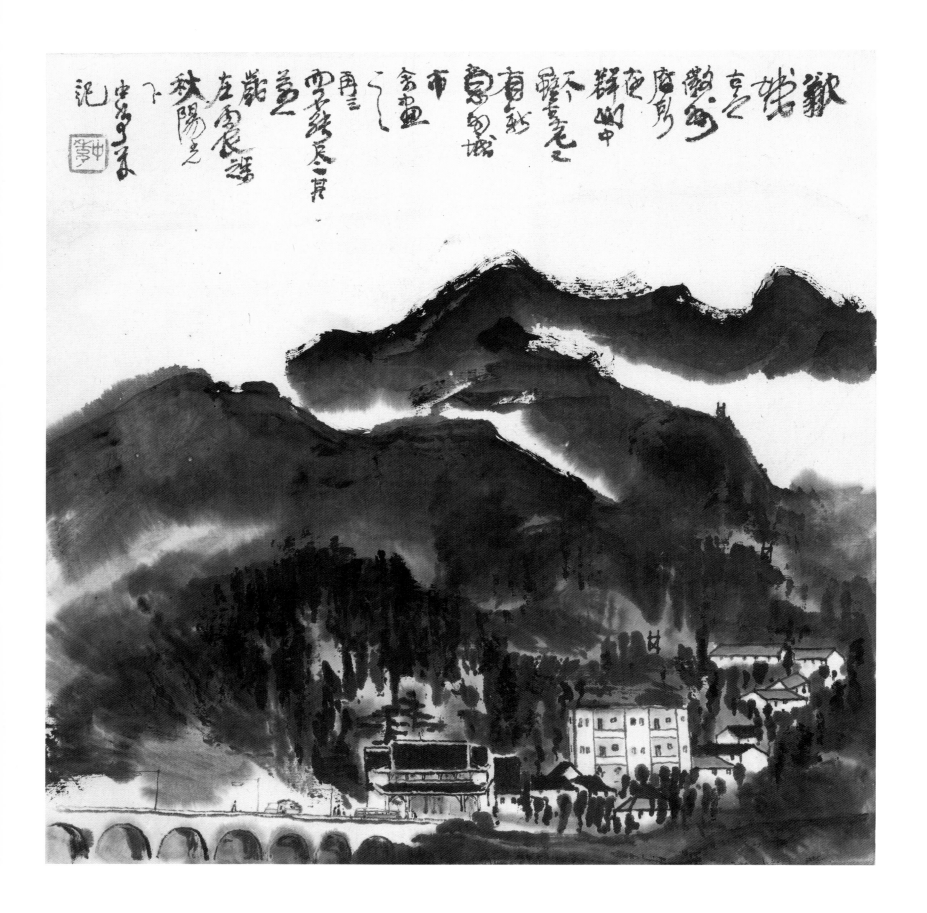

歙县山水 / 30.5cm×30cm / 1976年

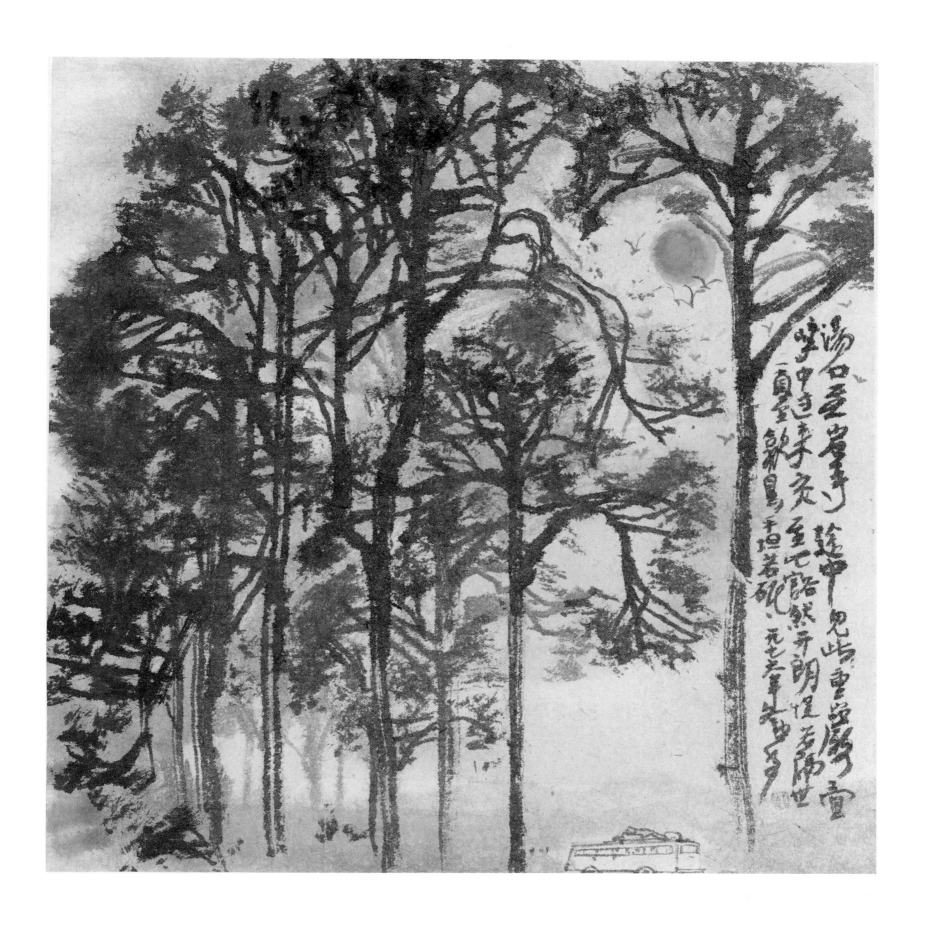

黄山途中 / 29.5cm×28.5cm / 1976 年

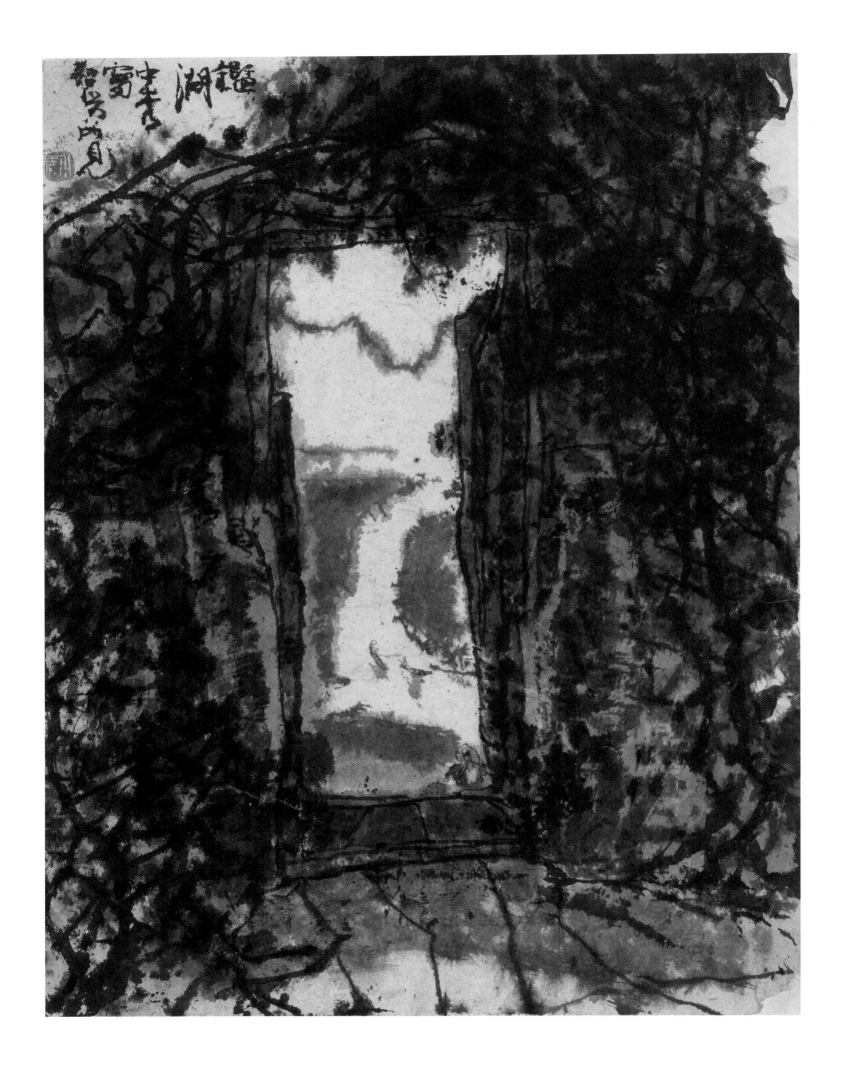

鉴湖 / 48cm×37cm / 1970 年代

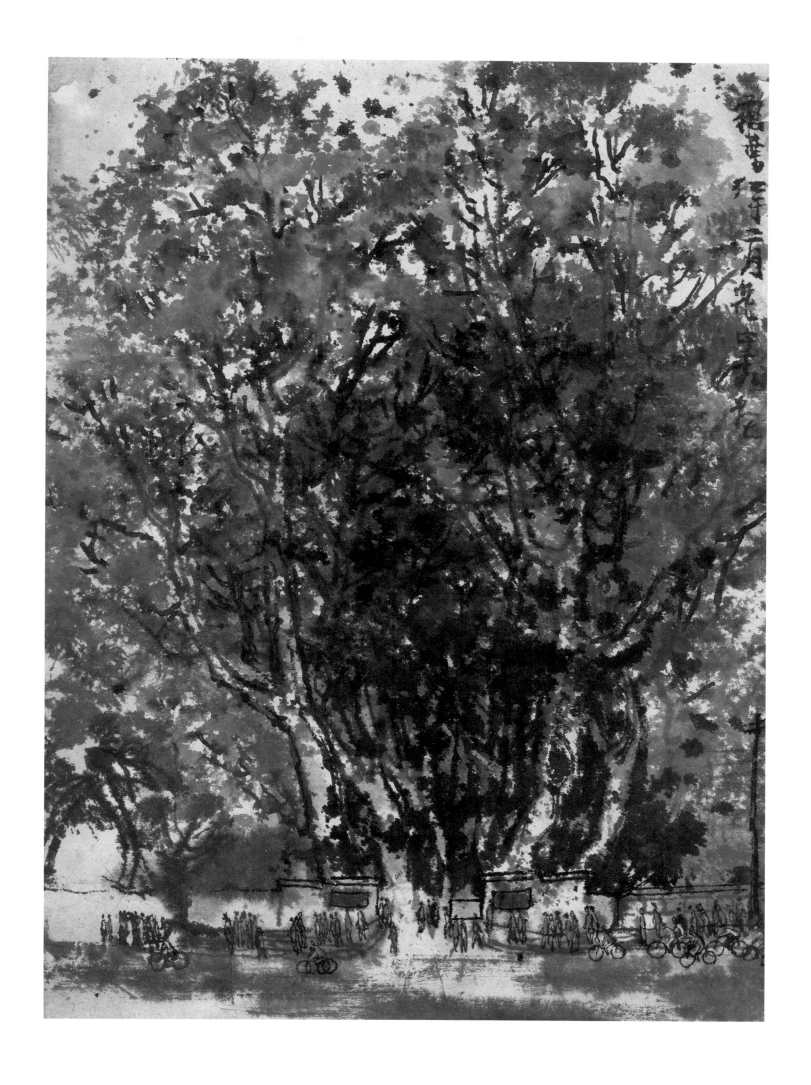

红叶 / 54cm×39cm / 1970 年代

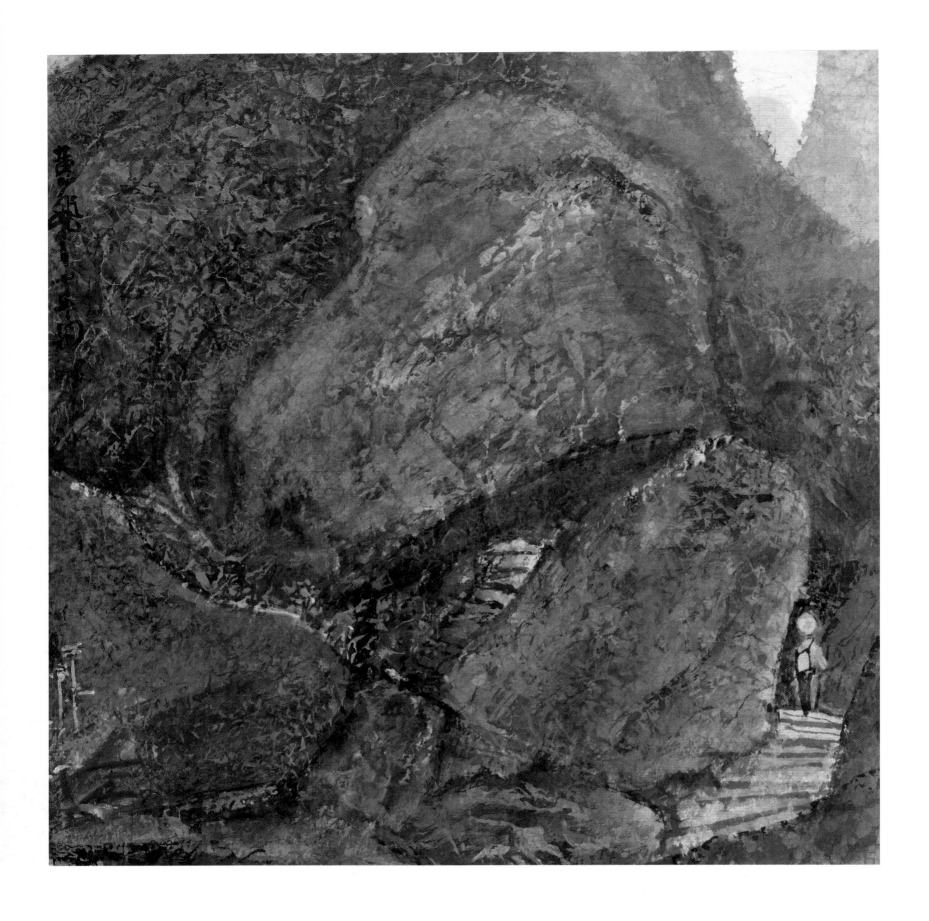

山水 / 30.2cm×29.5cm / 1976 年

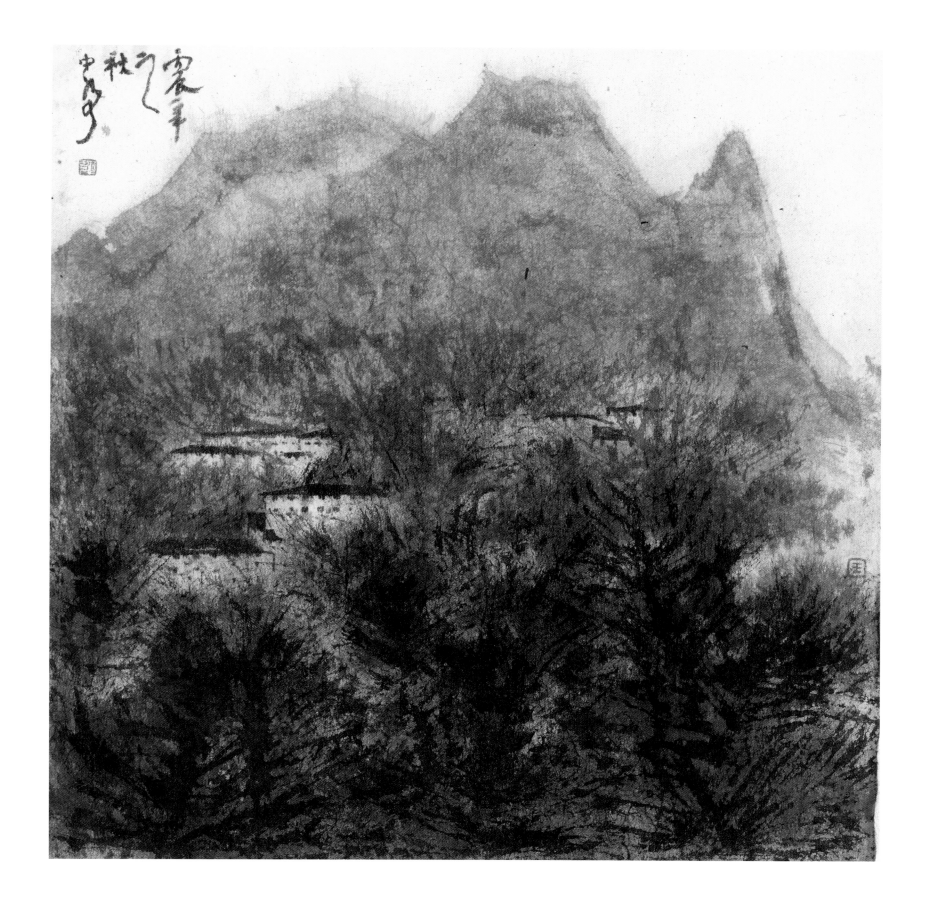

山水 / 29.6cm×29cm / 1976 年

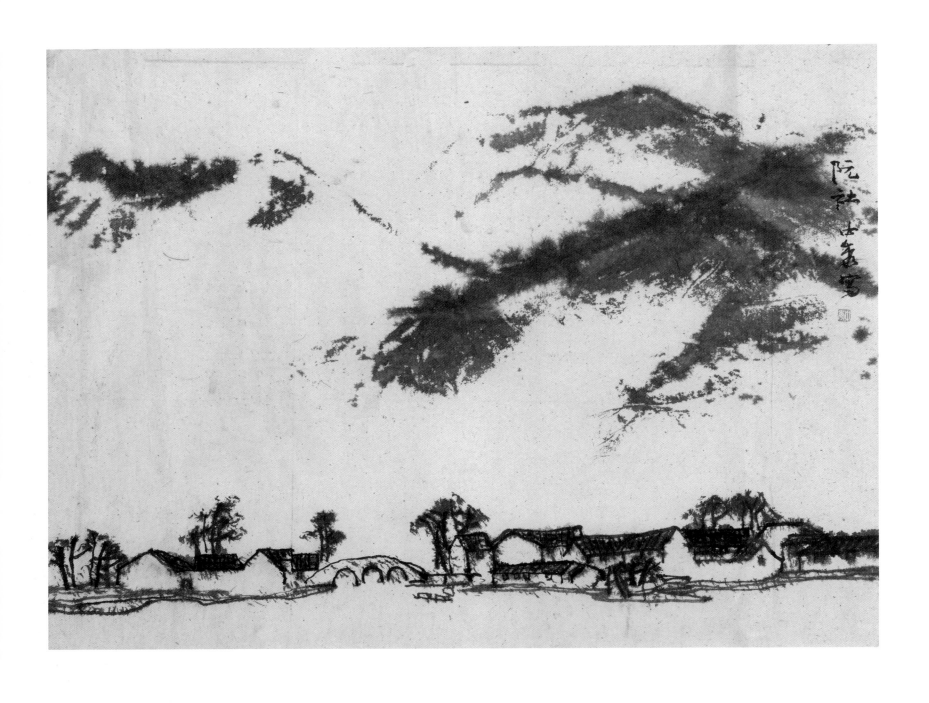

阮社 / 47cm×36cm / 1970 年代

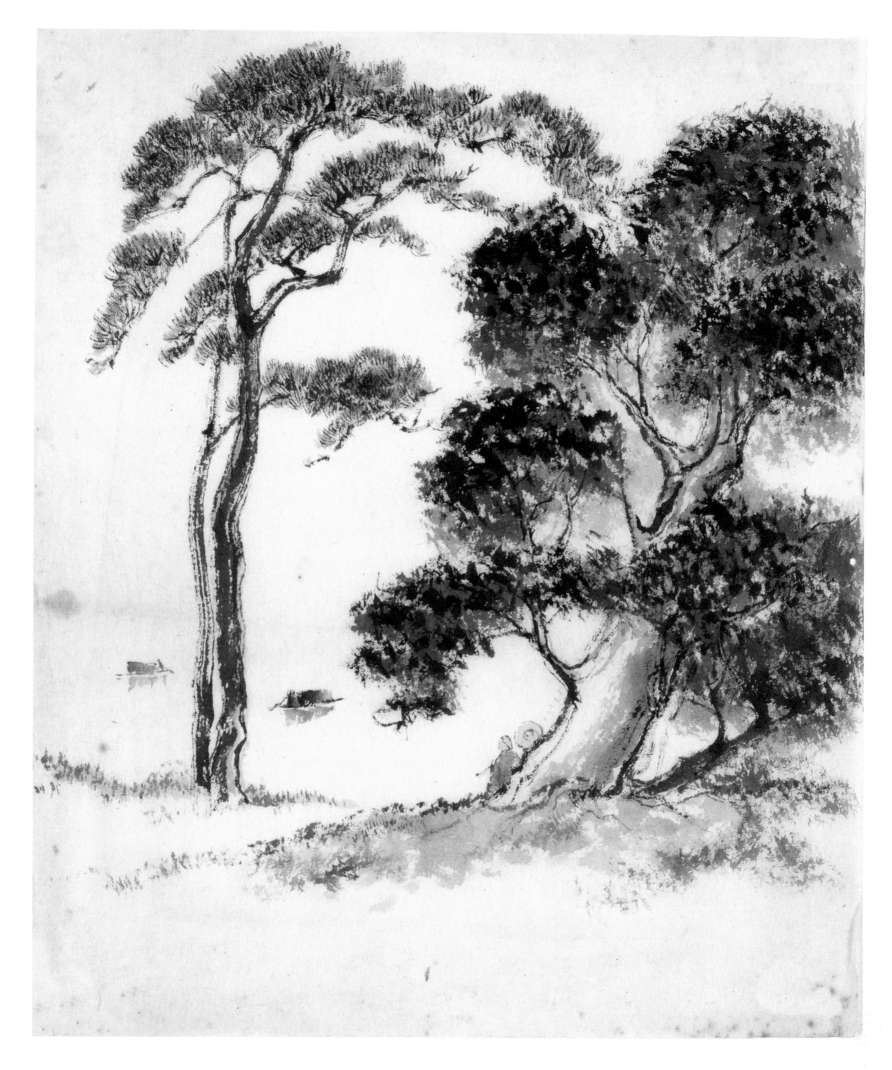

江南小景 / 28cm×22cm / 1970 年代

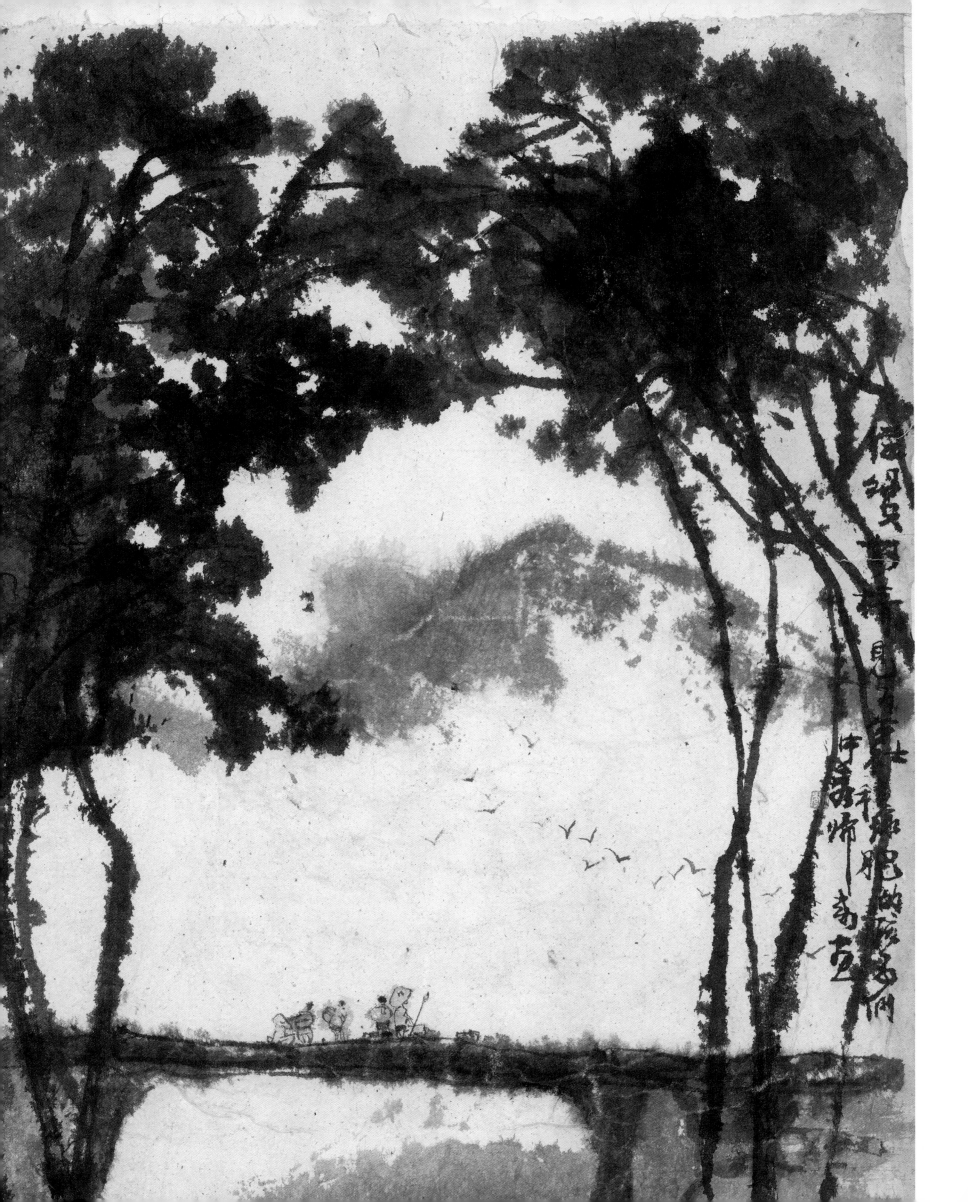

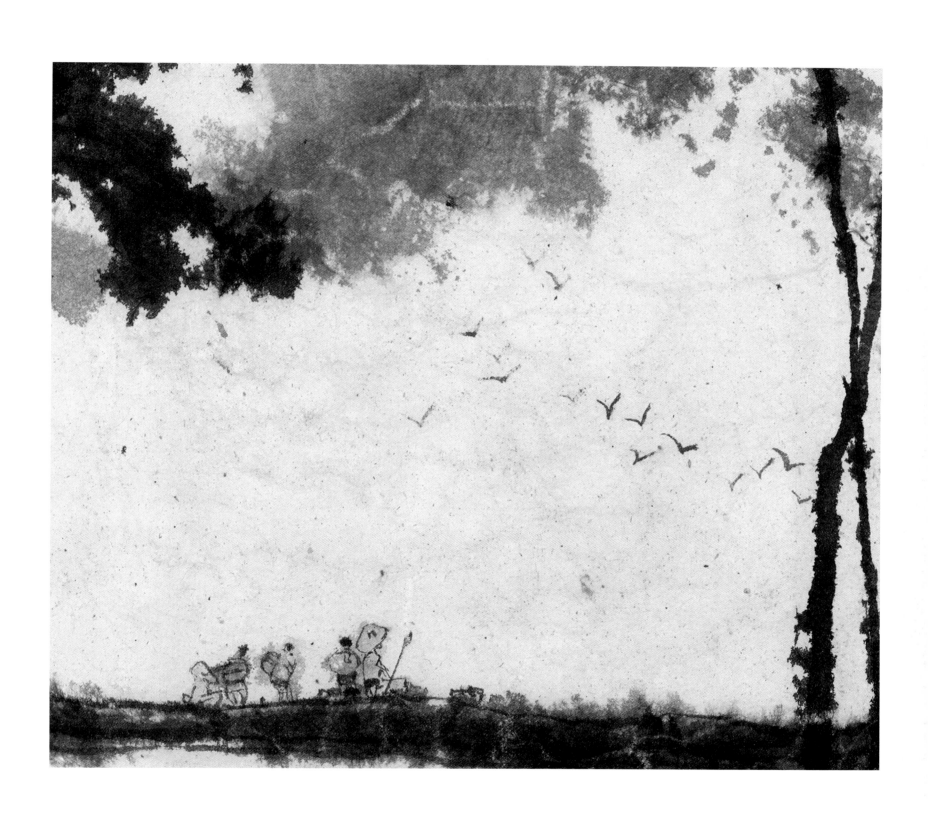

柯桥山水 / 50.5cm × 38cm / 1976 年

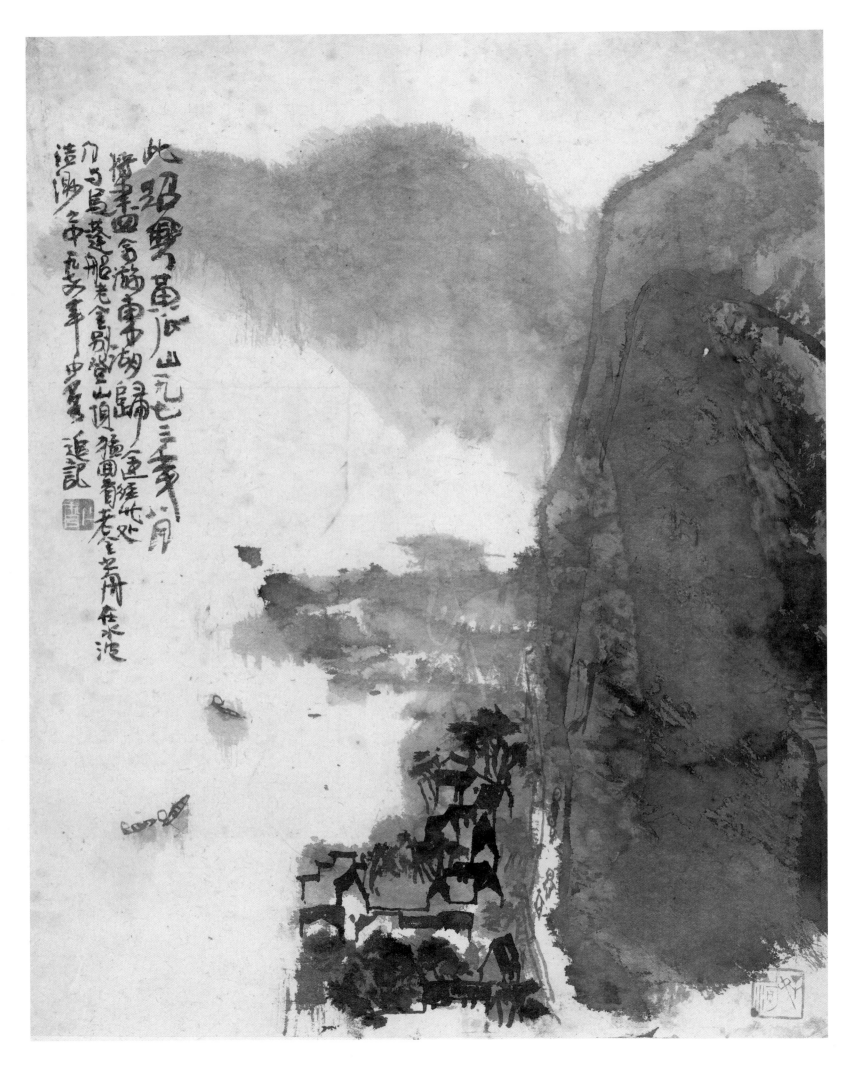

绍兴山水 / 48.5cm×38cm / 1978 年

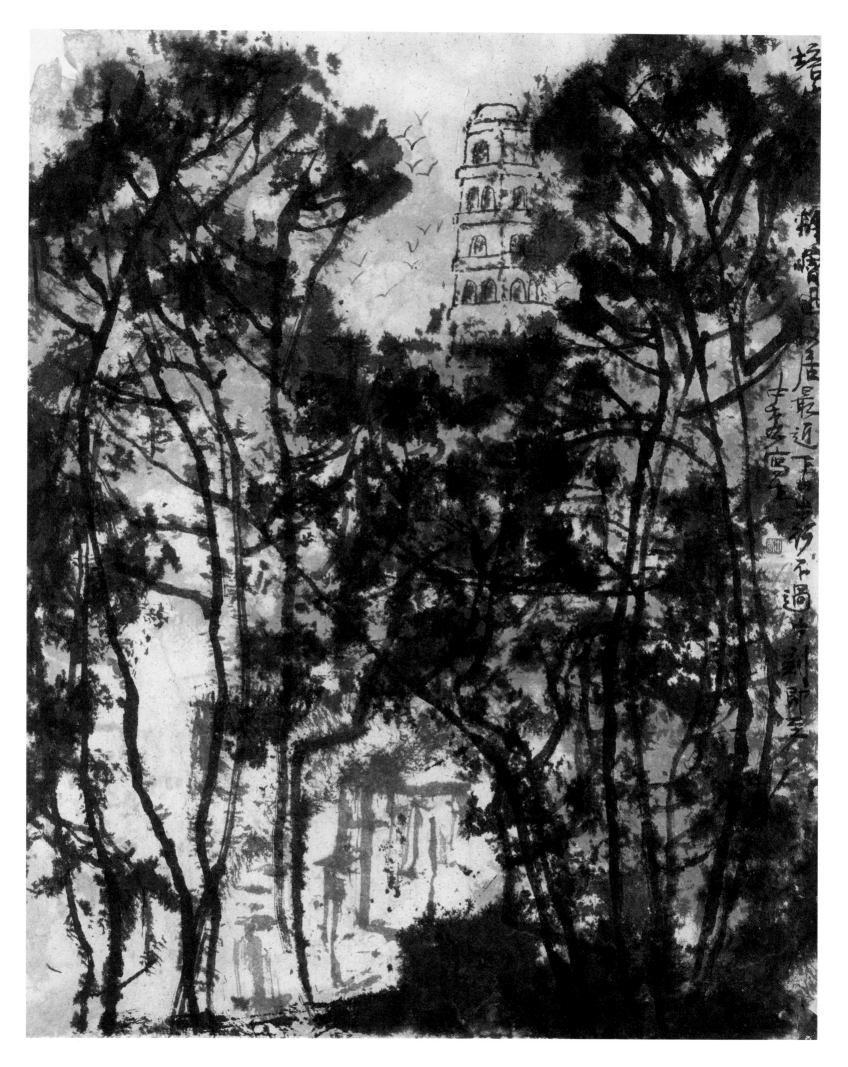

塔山 / 50cm × 37cm / 1970 年代

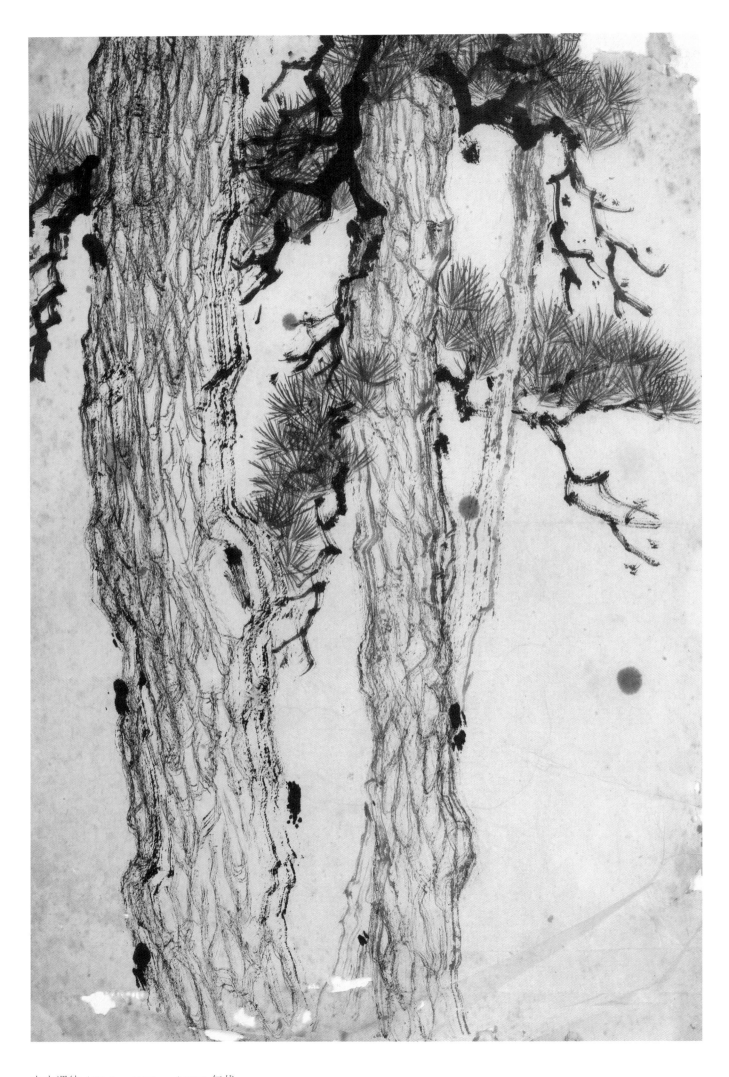

山水课徒 / 36.5cm×24cm / 1970 年代

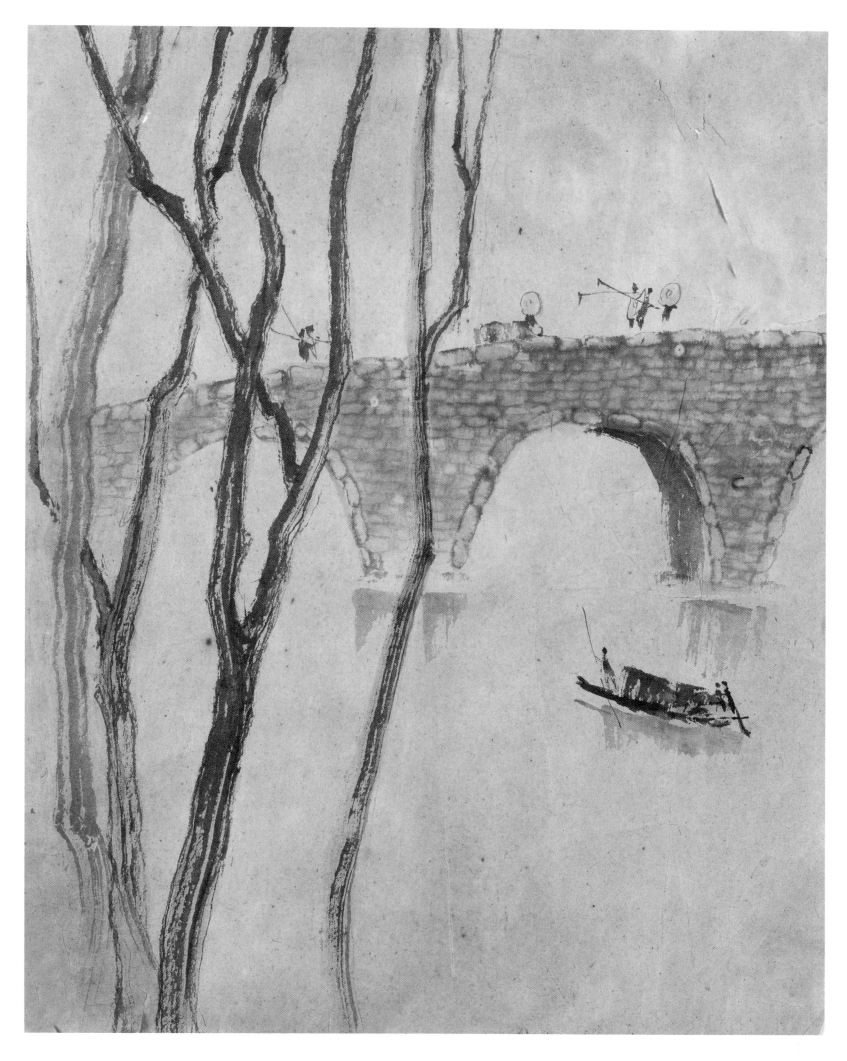

江南小景 / 27cm×20cm / 1970 年代

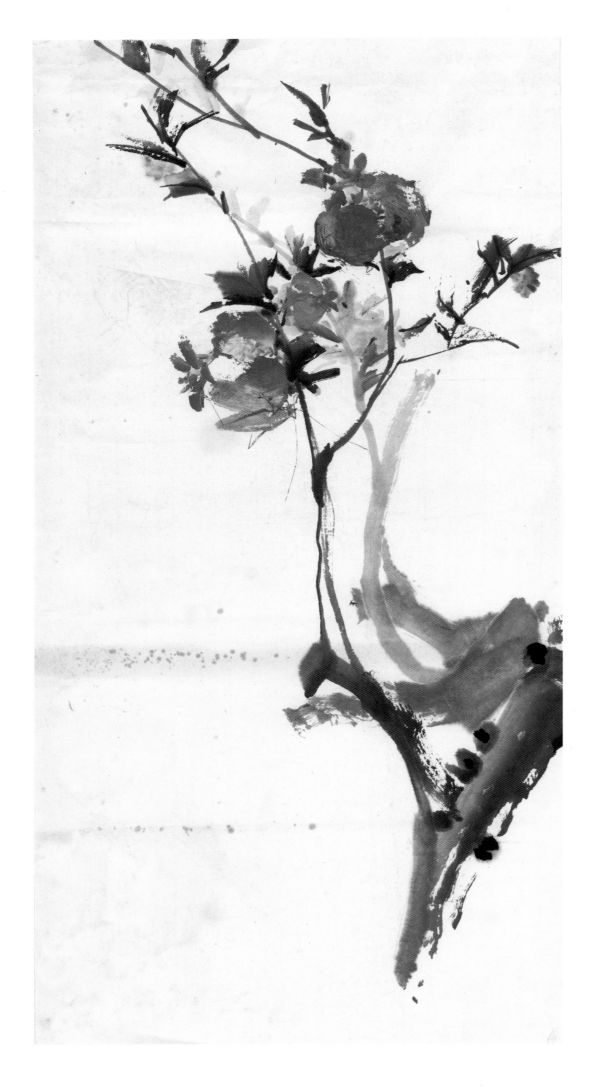

石榴／66cm×33.5cm／1970年代

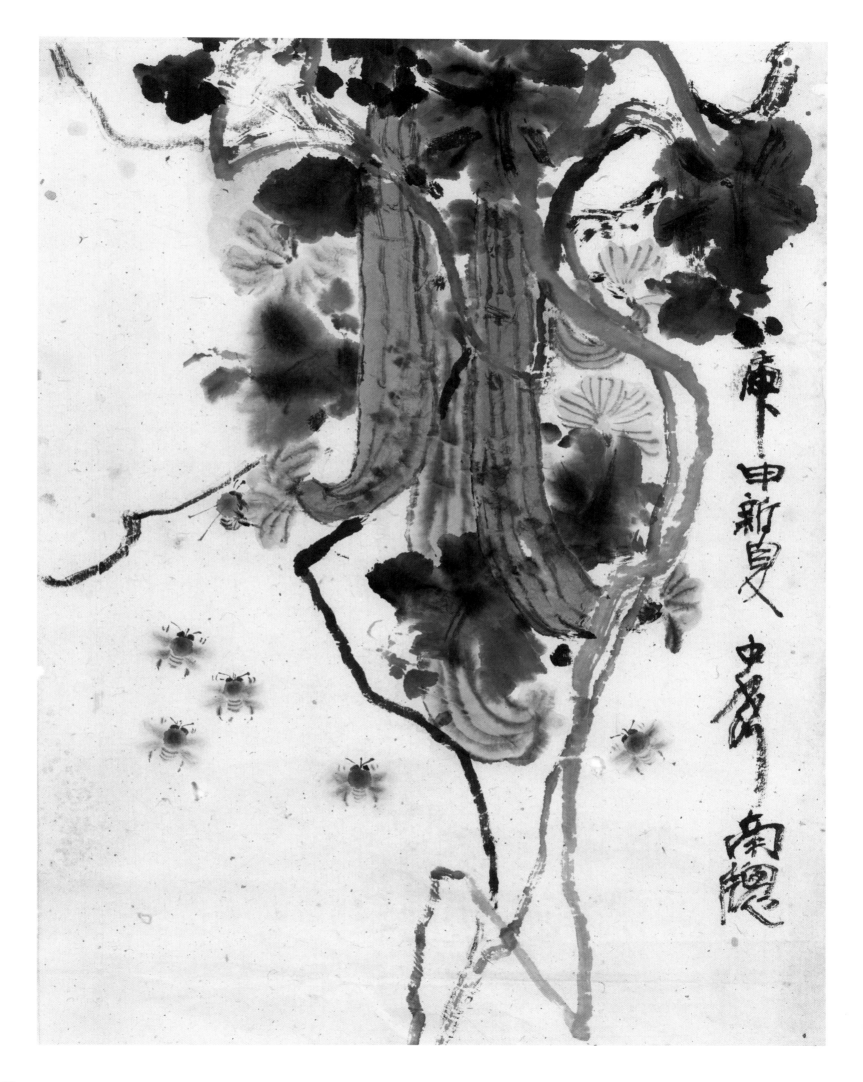

花开蜂来 / 35.5cm×26.5cm / 1980 年

朵雲軒

申報 1914.3.10.31

朵雲軒

朵雲軒

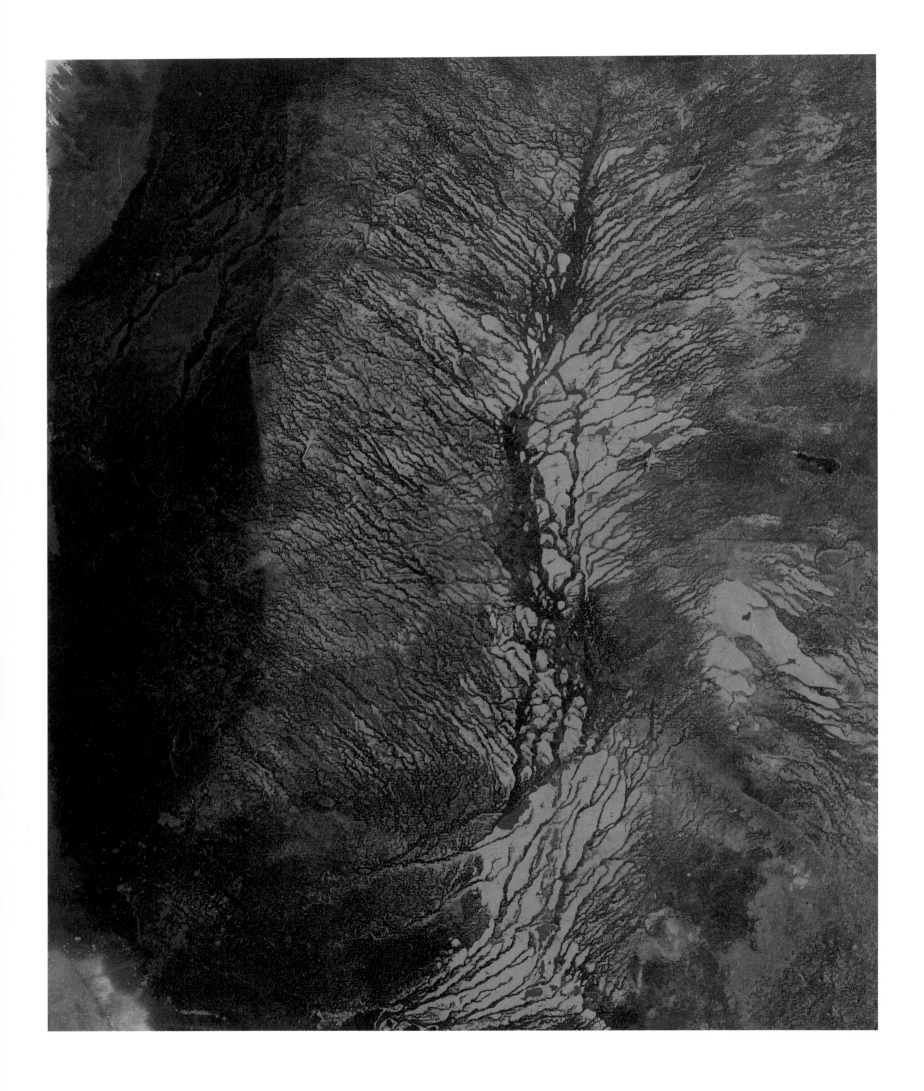

意象山水 / 45.2cm×38.5cm / 1990 年代

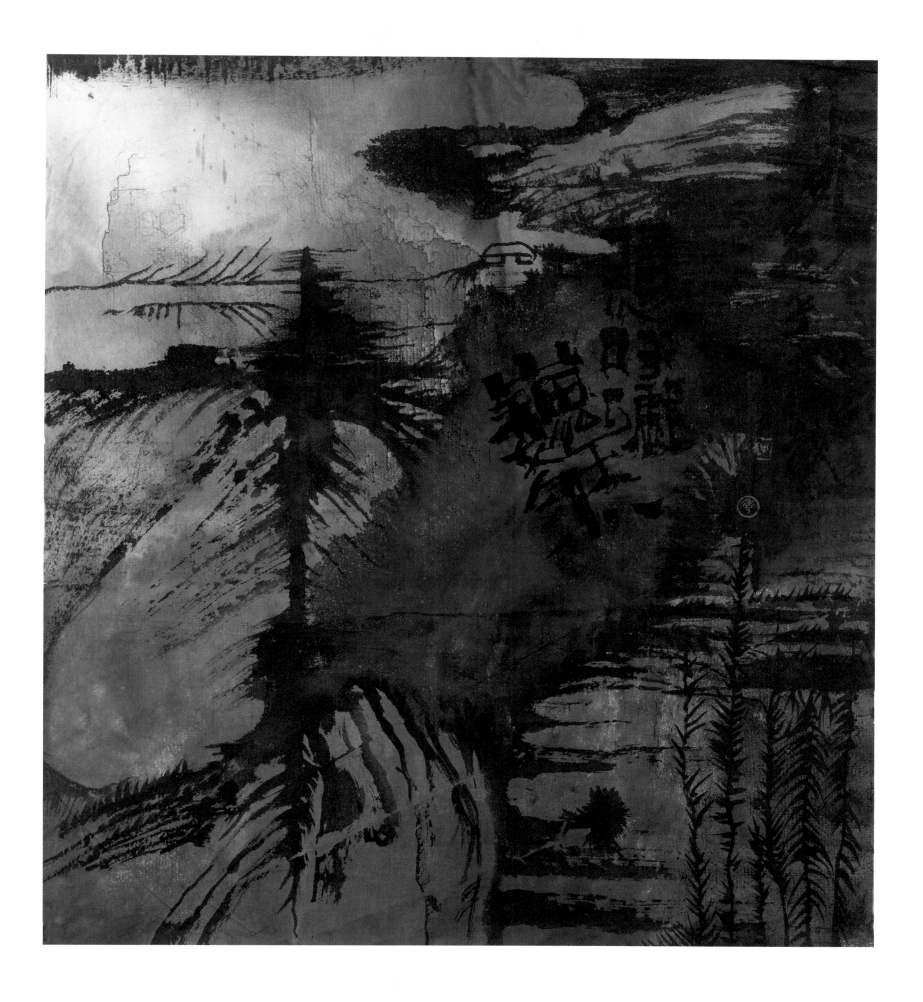

巍然 / 53.5cm × 47.5cm / 1990 年代

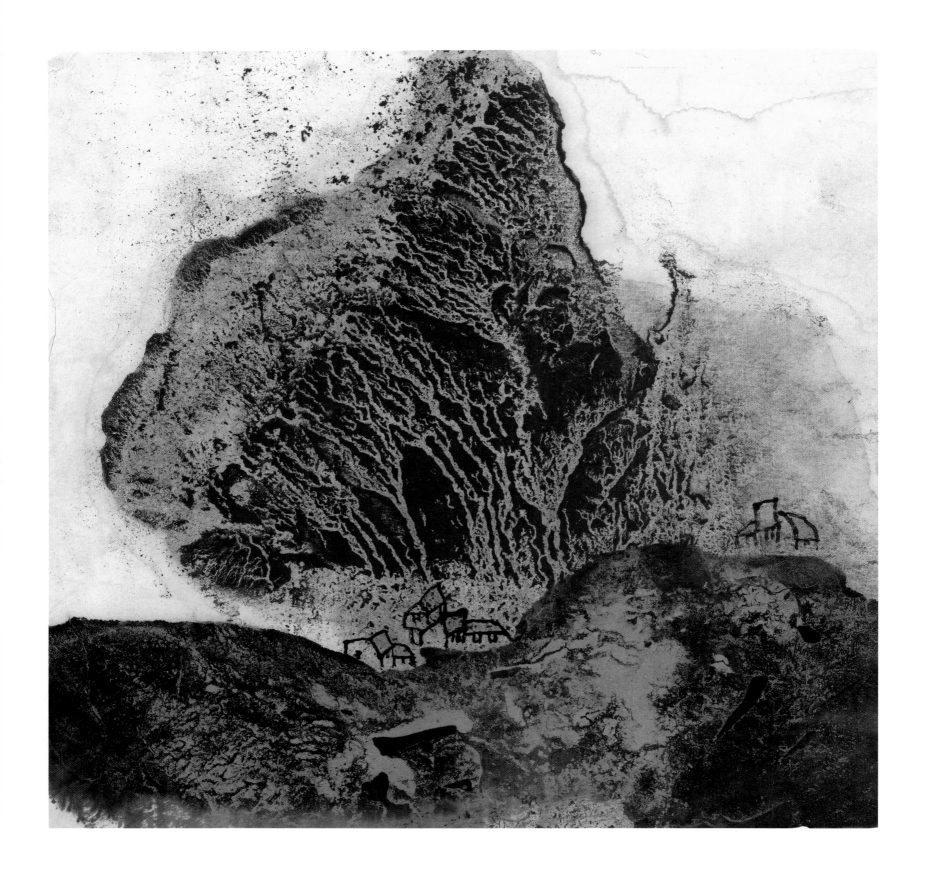

意象山水 / 45.2cm×38.5cm / 1980 年代

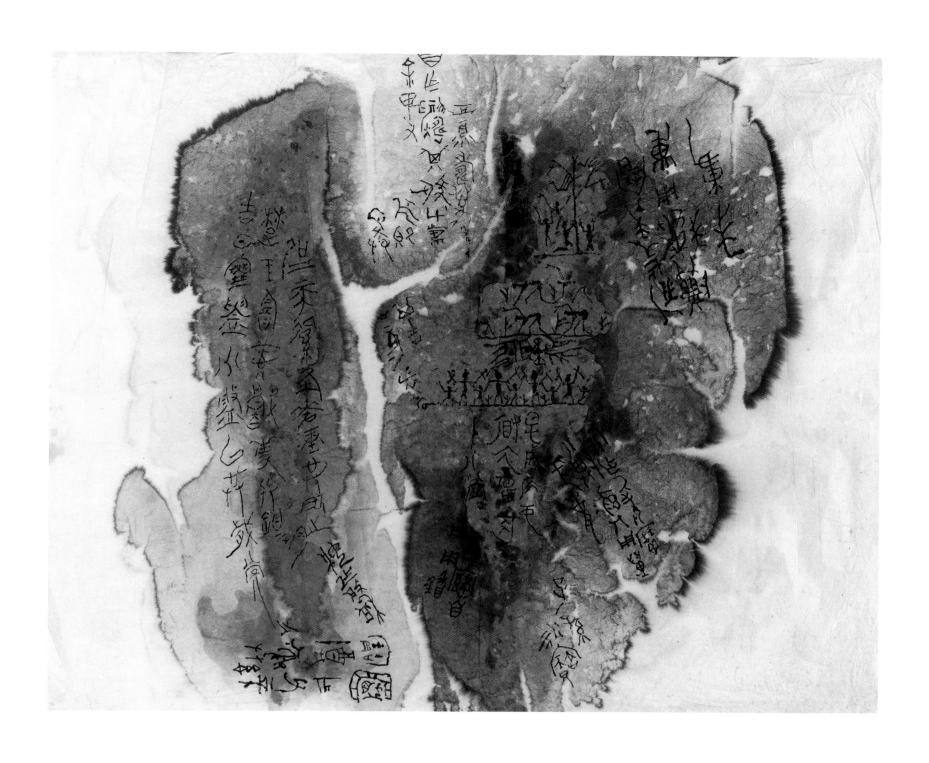

金石意象 / 88cm×68cm / 1980 年代

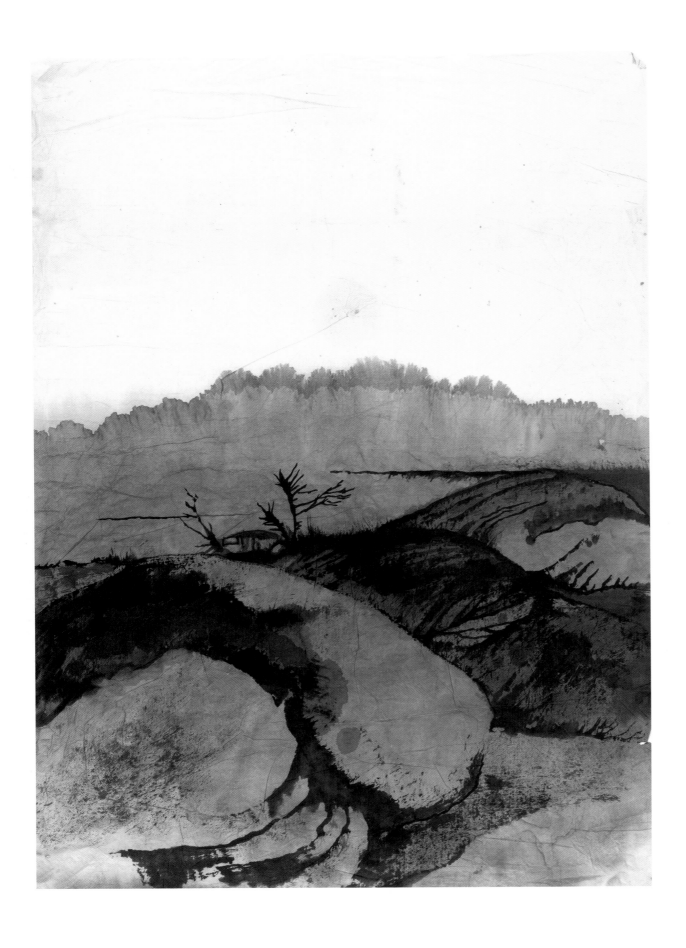

山水 / 67cm×49cm / 1980 年代

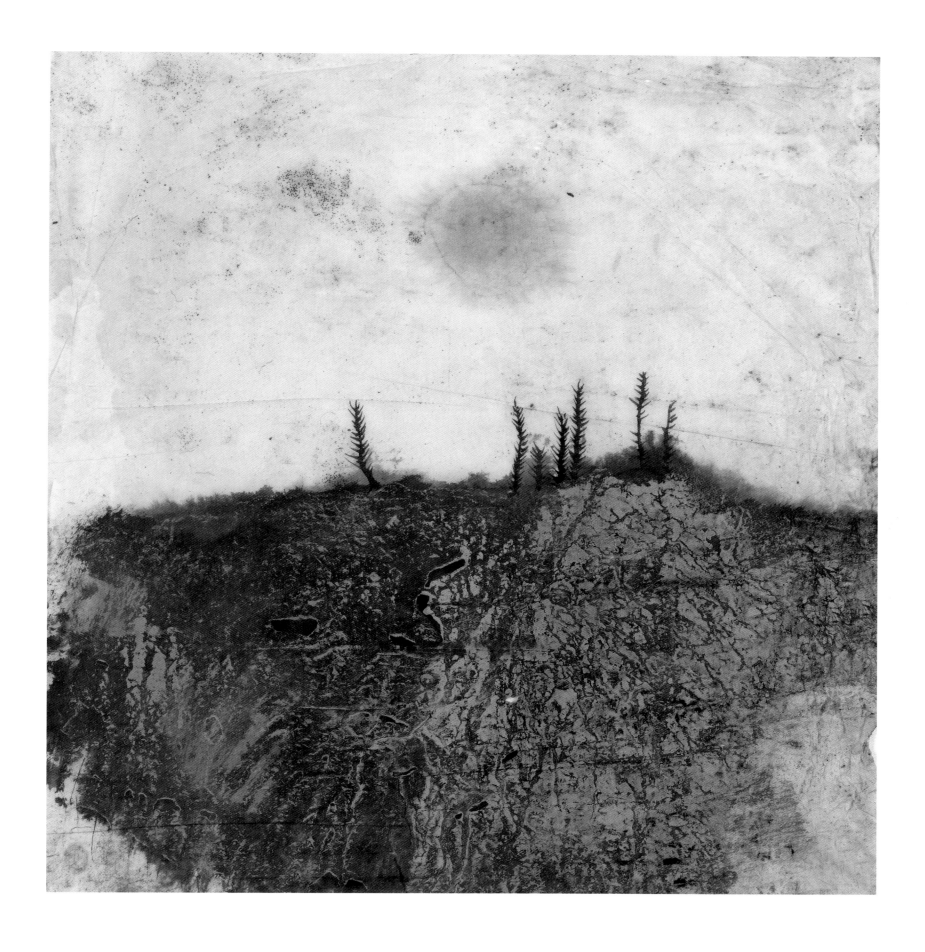

山水 / 49cm×49cm / 1980 年代

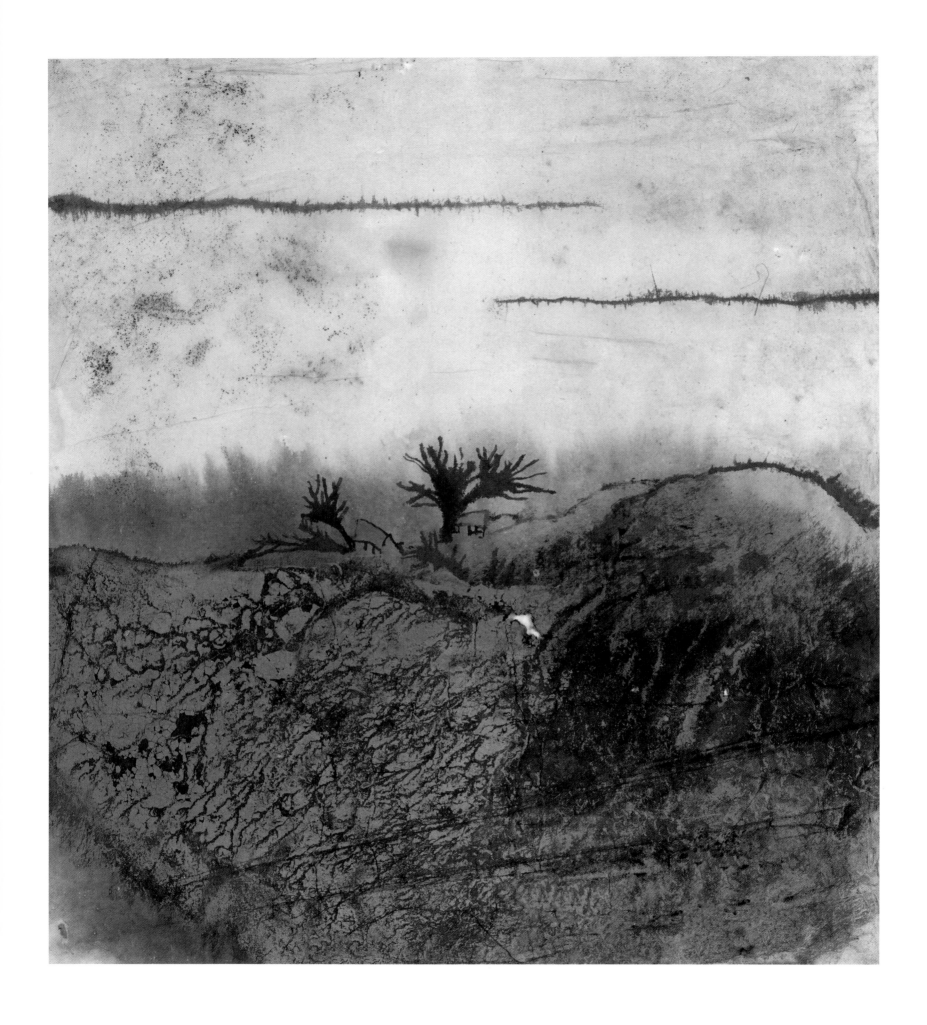

山水 / 49cm×42cm / 1980 年代

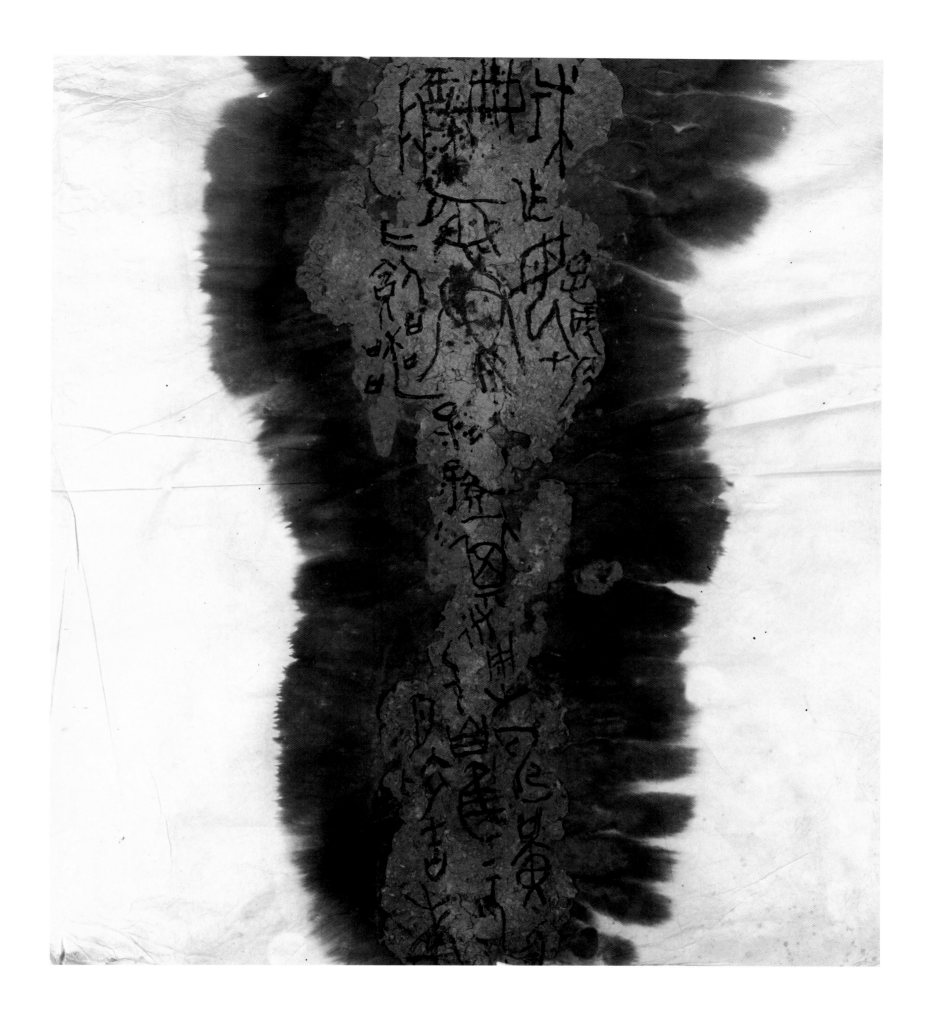

金石意象 / 68cm×66cm / 1980 年代

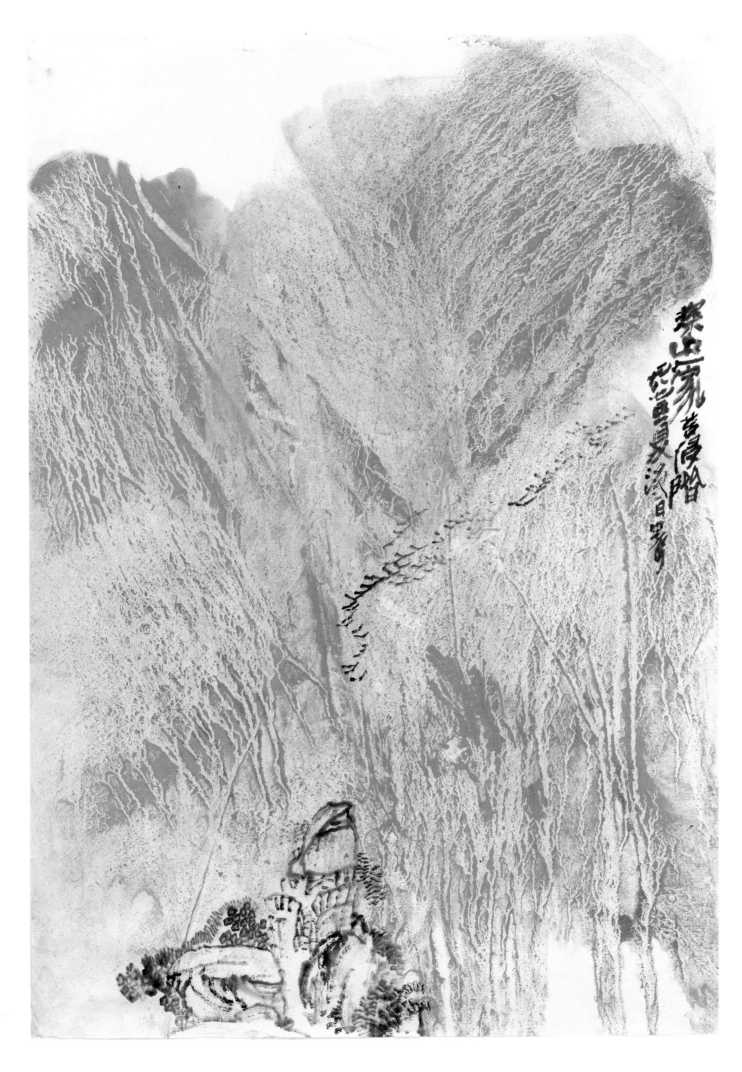

山水 / 68cm×45cm / 1987 年

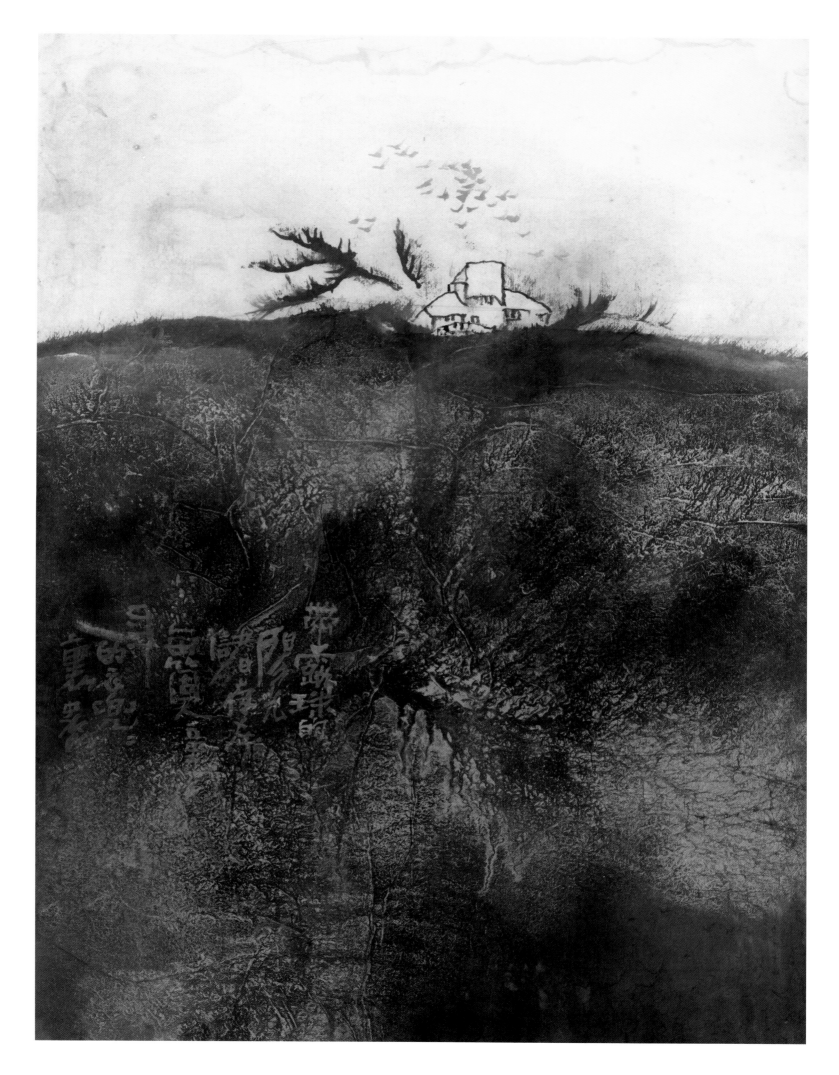

山水 / 66cm × 49cm / 1980 年代

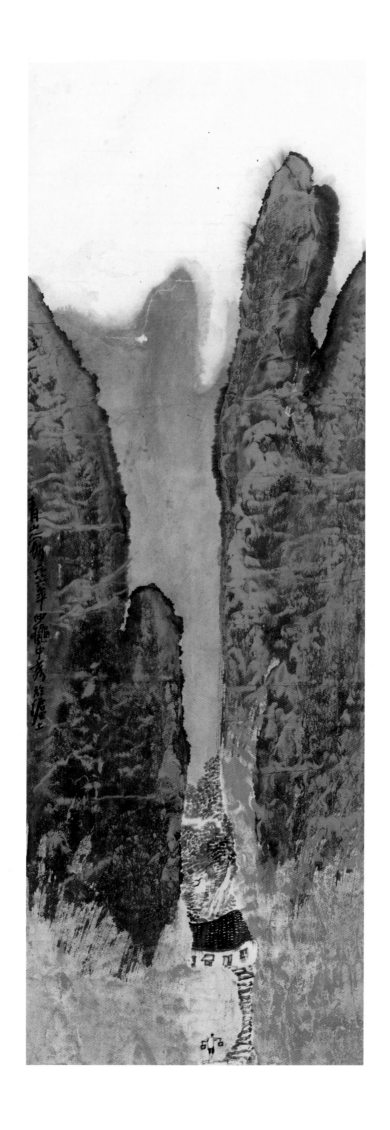

青绿山水 / 99cm×32cm / 1986 年

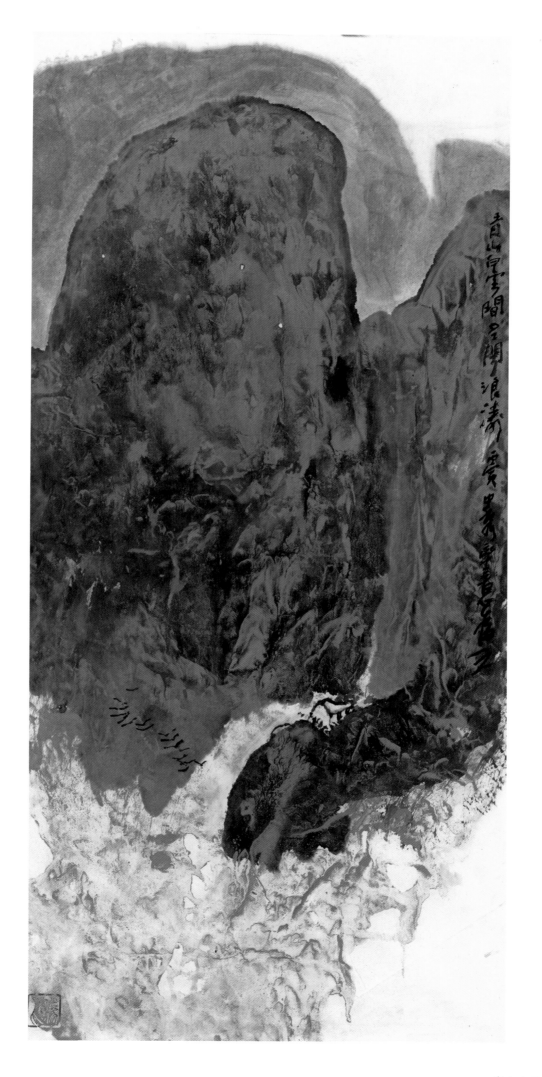

青山白云 / 87cm×405cm / 1986 年

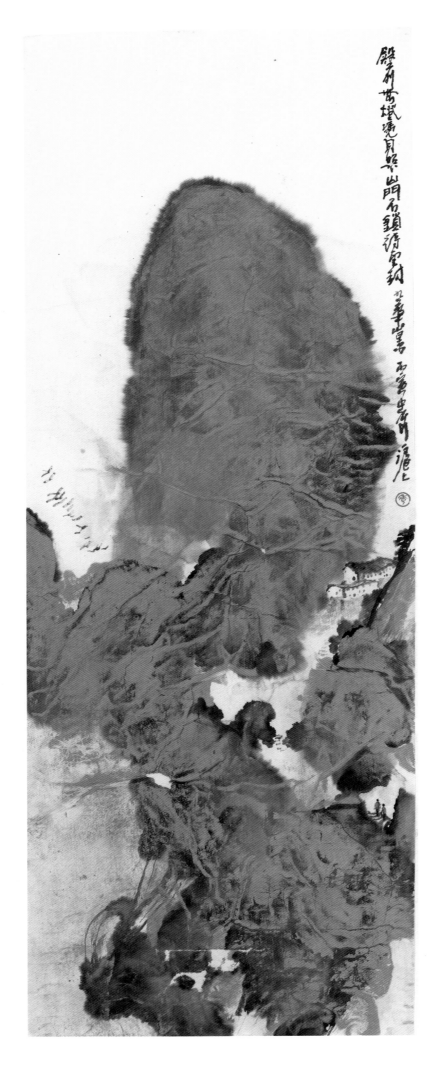

青绿山水 / 91cm×34cm / 1986 年

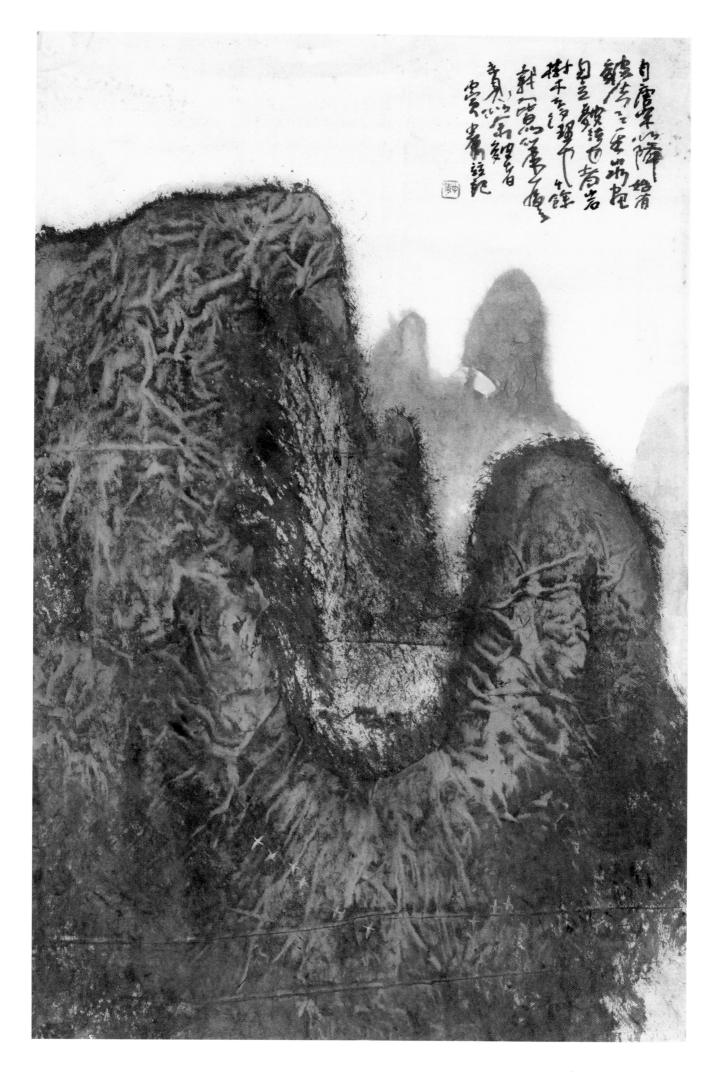

青绿山水 / 80cm×50cm / 1986 年

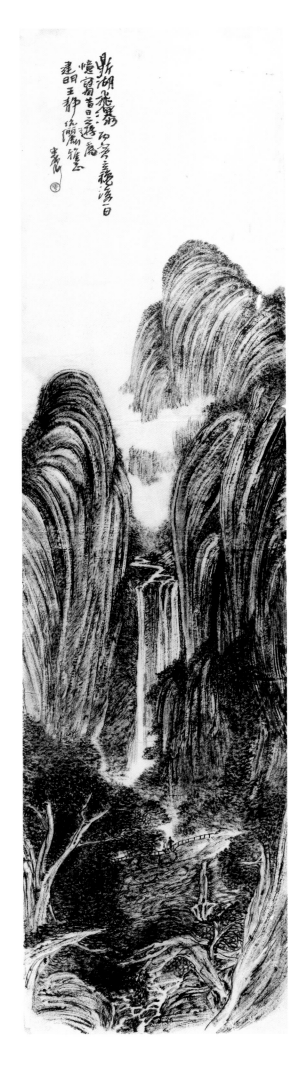

鼎湖飞瀑 / 133cm×34cm / 1986 年

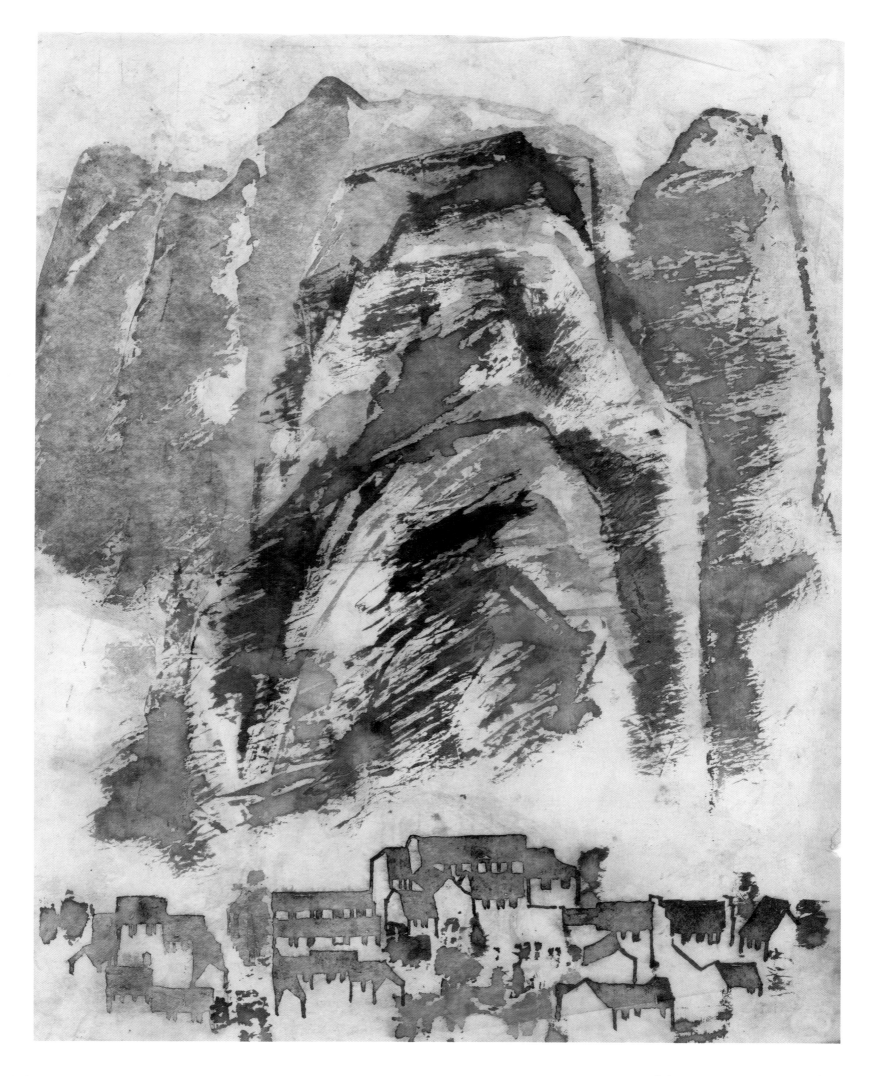

山水 / 48.5cm×37.5cm / 1980 年代

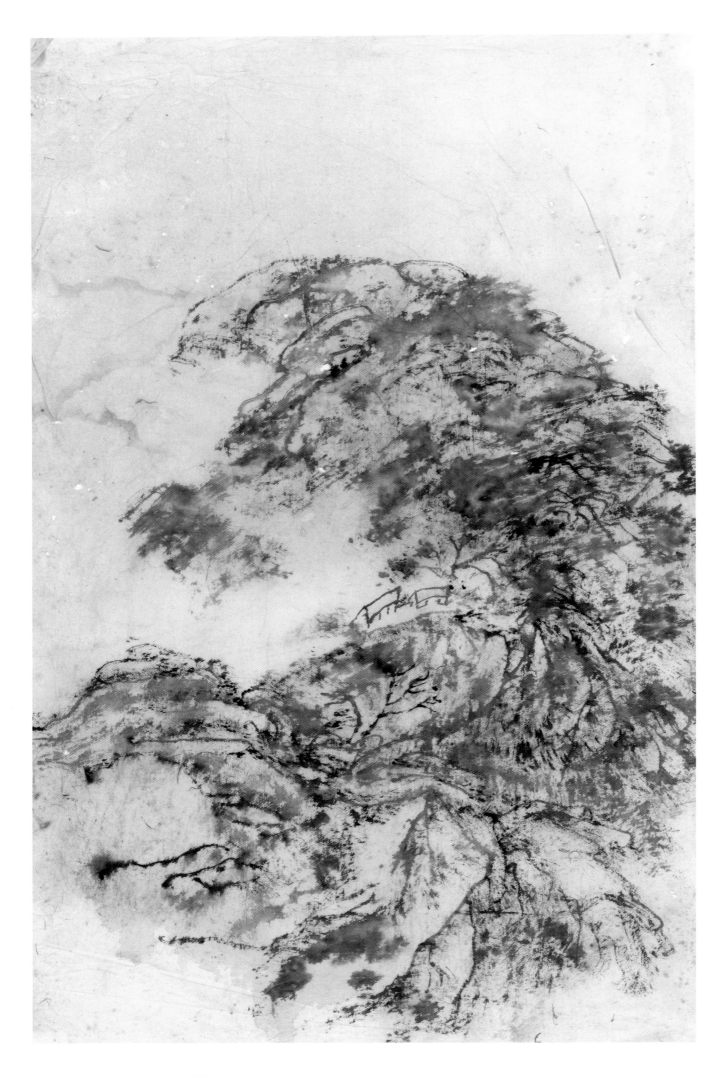

山水 / 75cm×48.5cm / 1980 年代

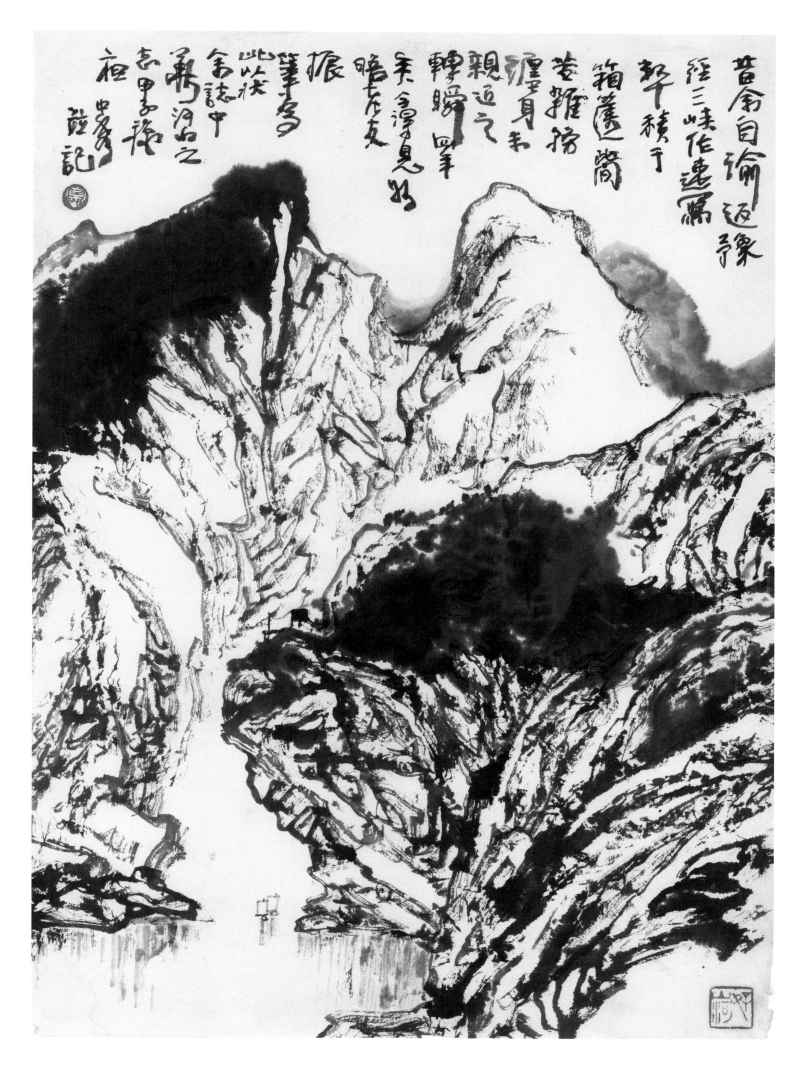

昔翁自論返象

經三峽作達瀑

殆平積于

箱篋遇簡

卷雞捨

渥身末

親近之

轉瞬畢筆

美令澤々息

暗色在友

振

筆多

此峽

翁誌中

萬汐白之

志甲子秋

在安叟

莊記

三峽山水 / 58cm × 41.5cm / 1984 年

山水 / 40cm×33cm / 1980 年代

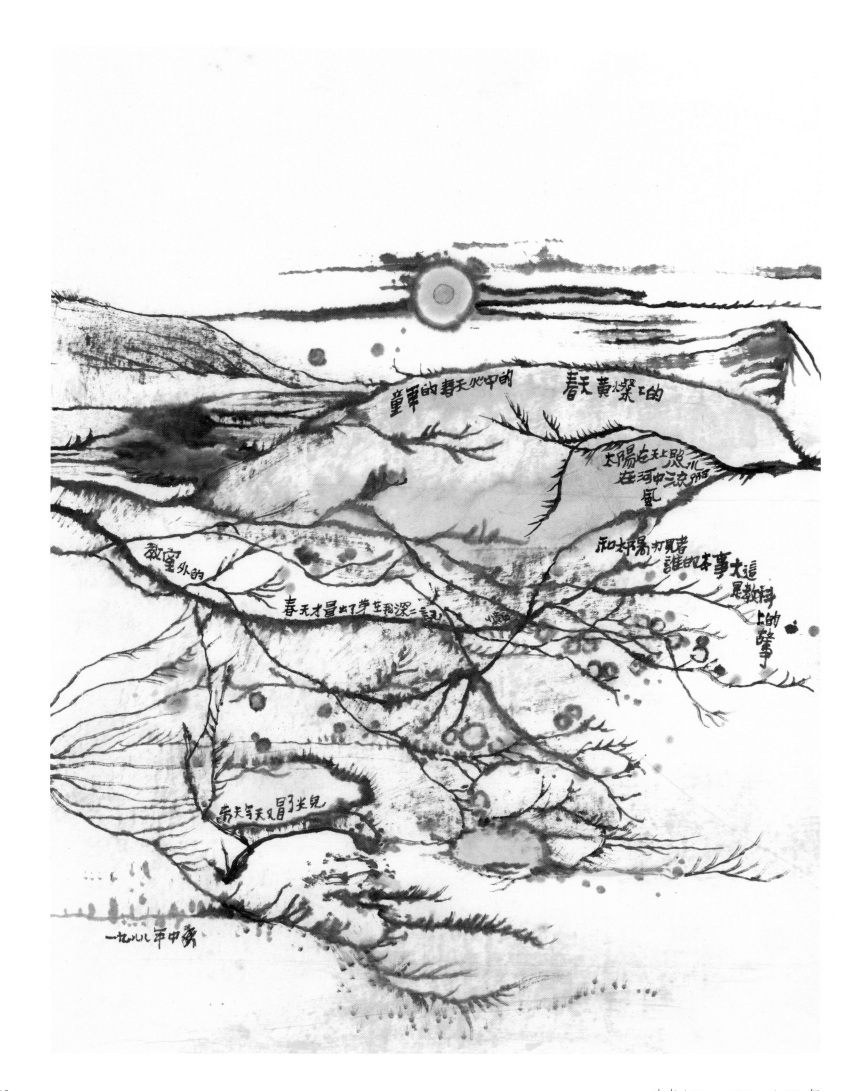

山水 / 67cm × 49.5cm / 1988 年

三吴小景 / 63.5cm × 48cm / 1990 年代

山水 / 37cm×19cm / 1980 年代

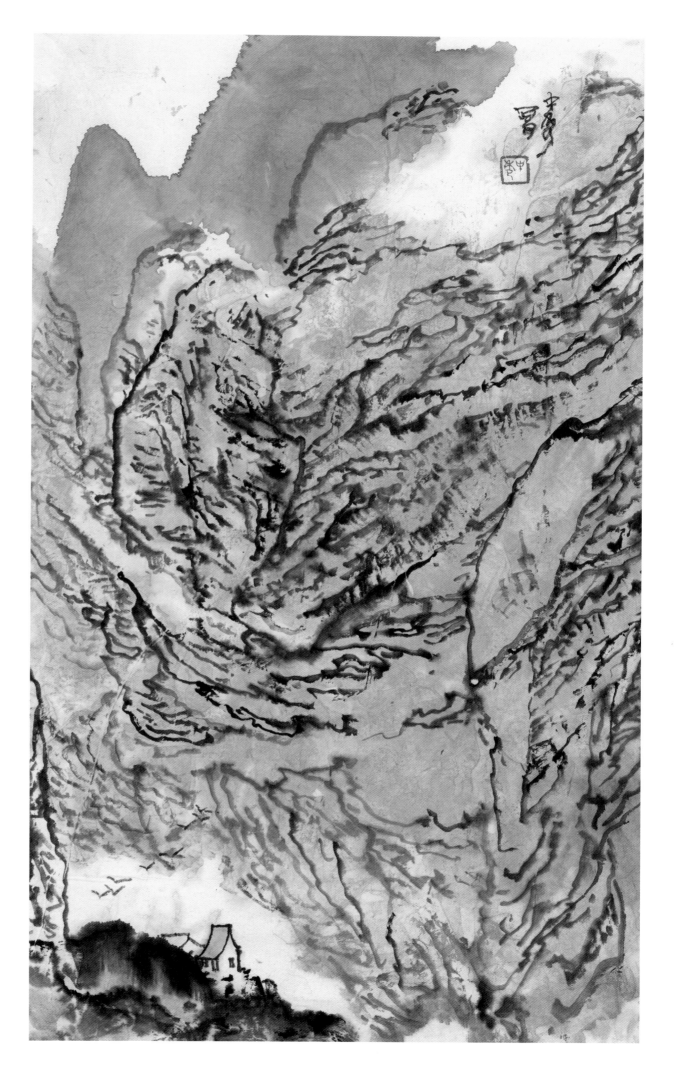

山水 / 52cm×31.5cm / 1980 年代

与黄宾虹问对记述

王中秀　撰

1972 年

汪韵芳　整理　　　　壬子春暮与黄宾虹会于梦中，论及艺术诸事，觉来历历在目前，因记之以示诸友。

　　黄：我高兴见到你。此间难得见到人，正寂寞的苦。自离敝馆，不闻人间事者几廿年了。我大概早就被遗忘，和从前千万个画家同遭一个命运了吧？

　　王：不会这样的，宾老。您的身后不是寂寞的秋风，跟上的熙熙攘攘、轰轰烈烈的一群。我就是这一群中微不足道的一人。

　　黄：感激你带来这个信息。这是我的一个莫大的安慰，较之于荣华富贵更大三倍。拿我个人来说，并未取得最后的成功。要取得那个成功不容易啊。画来画去，过多少关头啊。历来画家多似蚂蚁，清代而言，笔墨功夫好的也颇不在少数。可是有几人在山水上取得惊人的进展啊？清季的画台笼罩着万马齐喑的死寂。我不甘寂寞，起而尝试半辈子，备尝了创新的种种甘苦，与自己的迷惘和他人的攻击相抗争，直到行年八十才朦胧窥见一线成功的光明。正当这时候，我生命的焰光却要熄灭了。再给我一倍的生命，或许情况就改观了。

　　王：要紧的是打开了前进的门！而且已经有了可喜的收获！我是一个刚进中年的人，画龄却还在褓褓时代。我同样有不甘寂寞之志，且觉得实现理想比获得知识更有趣。我不愿样样都知道，却样样都做不好。我画的殊劣，但我追求着一个理想，那是朦胧感觉到的东西。听人说画要意足气完。我想是的。但见到的画总心里惴惴，存着疑团。您的作品，使我拨开云雾见金身，我恍然了。我懂得的少。今日得见宾老，愿宾老教我。

　　黄：别这么说，我无法满足青年人的热望。不妨聊聊吧。你知道的少，那也不要紧，陆续读一些画论就是了。

　　王：我不喜欢理论，我觉得它们尽都是无用的东西，什么画家拿了都可为自己护短的劳会子。宾老，您笑了？

　　黄：看法有趣。不要因为产生了一批苍白无力的作品，而将古人统统"枪毙"。画论中的确充满了可憎可恨的东西。你拨弄一下，也会发见一些真正的好东西的。一代宗师，洋溢着生机的经验，到了后继者手里便往往遭了一种命运：歪曲，败坏，僵死。那种学究气啊！最足蔽塞生气。我们得区别好经验和学究气，尽管它们处在同一段论述里。我们不能像一句谚语说的那样，将盆中孩儿同污水一起泼掉。

　　王：中国画到了清季，崇尚淡雅，简古，简直到了窘枯的地步。齐白石是这个派别的结束。我不认为齐在绘画

发展史上有如人们所哄传的那般功绩。山静如太古，日长似小年。您揭竿而起，主张着画满一纸张，实中求虚，把早已有之的积墨破墨开创了一个崭新面目。

黄：这是一段历史的公案。人们对我的这些主张是有不同的看法的。艺事中见仁见智的事多着呐。到底如何，时间自有公断。我的主张——你大致概括得不差——不是存心标新立异。我从生活和创作中一点一点得出我现有的结论。

王：您老的传统功力深厚老辣，这是我从一个专长笔墨的人那儿听来的。

黄：你受骗了。我也不知道这是怎么一回事。我是很晚才画画的。所谓迟暮之年，光阴弥珍。开始我也只是凭一己的理解乱画的。把画儿当作个试验工作来做。未必一定成功的。为什么只能按几百年来陈陈相袭的程式行事呢？当然我也试图去做临习的功夫，但是不行啊！总没有新意，对不起壮美的大河山川。我恍悟了，即使清初"四王"也不是所能幸至的。苦恼呀！而且我有自己的理想。于是我开始了探索。

王：一个画家的儿子向我鼓吹从临习古人着手，他说有了笔墨就无患画不出好画来。我不很信他的话，因为他本身就是一个明证，低能。

黄：这是有趣的，却是严酷的事实。你可见过一味靠临习过活的有出息的画家？怕是没有吧。你那位画家的儿子的话是迂腐的临习，不敢有一丝的冒昧，好像一个过分听话的孩子那样，笔墨功夫何时有个底？尽一生之精力都难能做得完！我见过不少的人。有的人在笔墨临习中求了几十年的生活，最后都发格不出来。这无疑是条死胡同，死里求生也谈不上。我不喜欢唯唯诺诺的学生。我喜欢大胆而善于思索的学生。我以为要在自己画的当中练笔墨。要相信自己的力量。临也只能临那么一、二张，就得马上得转向。这样无疑会产生大把的一塌糊涂的东西，像小孩子学走路一样，开始总得摔跤的。不要怕，坚持画。从而形成一股强大的新鲜气息。这种新鲜的气息是最可宝贵的。从大量的废画中产生疑问，想法和偶然一得之见。同时也看画多加揣摩，一次纠正一二点，获得一二点。如此反复往来，自始至终不放掉新鲜的气息，不放过生活的感受。一个人发现自己，就在这段时期开始的。不要希图安闲地达到目的，要不避艰辛，敢于不断否定自己。要重视开头。开头对结束起着不小的影响。开始形成的东西，也许将左右你的一生，到后来要摆脱是顶难的。君不见多少几十年弄翰的人有这种痛苦，吃这种苦头呀！不要走直路吧！有些弯路是有好处的。总要摔打一下子的么！希望青年人不走弯路是老年人善良而无益的想法，那样只能培养一些保家守业的寄生虫。

王：这些话不容易听得到。有钱难买自主张。我决心下终生的精力去追求，去尝失败的苦味，去承受幸灾乐祸的笑骂。

黄：好。年青不大胆，难道到老年才大胆么？要有超人的毅力。前面等待你的比你预计的艰苦的多，考验你是在走投无路的当儿。我经历过这一切，我知道这是一种什么滋味。

王：您老遍尝了画中甘苦，到了晚年青绿山水多么厚实，密密麻麻，加了又加，退远看却玲珑剔透，真是瓜熟蒂落，水到渠成。

黄：这些话别人早就说得累了。其实只要画得畅快，画得过瘾。

王：您好像不高兴我这样说？

黄：不。我觉得有更重要的东西。我爱大河山川，潜心领会，恍悟了明清人的偏见。自然界是蓊蓊郁郁的，生气勃勃的。何尝有瘦山瘦水。古人说的外师造化，中心得源，连对有笔无墨的批评都蒙上了灰尘。一时那么多的画像搬到暖房里的花木，没有了生气。于笔墨中营钻了那么久，写生也顶多有某家的笔意，却唯独没有真实的山水。我参考的是大自然本身，而不是某人的印象。不要学那姿美而脆弱的盆栽。画要有重量。和对待生活一样，我讨厌轻薄的东西。大批大批的画，倘如此观之，多是笔大致有了，墨不足，思更不足。倡导自写胸中逸气，在纸上涂抹那么几笔，聊以自娱，是最要不得的。虚中求实之论就从这里发端。逐渐见多，习俗便以为是传统。以我几十年的写生生涯，知道这是谬误的。世界是实在的，虚无非指其空间感而言。前人说的渐去渣滓留清虚，某种程度上也是这个意思。

王：您谈的很深刻。虽然仅词序的颠倒，结果却截然不同了。时代不同了，思想感情不同了。人们要求新的内容形式。我们要到建一代的画风。旧的躯壳不破除，新的种子如何生长。这是一个创造。为什么只许古人创造，我们就只有模仿的份儿？要创一代的画风，非有卓绝一世之见。一切技法，如笔法墨法自然都有一番更新。

黄：你这么望着我，难道希望我有一张单方给你么？不。每个有志于此的人都该有自己的探讨。我生怕我的习惯给你的探索带来困难。我不是一个开张授画借以糊口的画匠，有一张单方之类的东西。每个人的笔法墨法是在摸索中形成、成熟起来的。我也画过大量的传统常见的那类画。我重视的却是我最后几年取得的那些微成绩，动一发而牵动全身是当然的。

王：我好像记得您也论到笔法。

黄：哦，我的记性坏透了。那也是可能的。我摸索过。如其亦说，笔法即书法。用笔要气韵兼力，留得住，实实在在的。我们为什么要把笔法说得那么死呢？不要哪家笔法，应该有自己的笔法。我们在生活中去寻求启发，上

万张画上去尝试，所谓败笔几万，打熬过来。法始于写生，成于自然。一开始规矩那么多，还怎么动手？好的笔墨就是放手后产生的。笔墨专门欺侮束手束脚的人。

王：是呀！精彩的用笔用墨似乎都是无意中出来的。

黄：不要背着包袱画。千万不要画坏呀，不要糟蹋这个纸呀，诸如此类担忧，先有了软弱的思想。未临事先气馁。干嘛那么紧张，岂有不画坏之理？多画，用笔自然有路，法自然有了。

王：宾老，我有一个疑窦。那么多人指摘墨渍墨气，仿佛不把墨用得适合他们精致的胃口便是旁道邪门似的。

黄：甭管它好了。有句著名的话，叫着"计白似黑"原本指的中国画白处亦有东西。人们往往理解成以白为主。这个历史的陈案不得不翻一翻。白中可以寻味无穷，黑又何尝不呢？黑中也是可以有丰富的东西的。一大团墨中要有东西，不能只是一团墨团团，空洞洞的。西洋画强调暗部要有东西，也是一样的道理。这样看，有人说的近黑远淡是非常不完全的。黑也可以把东西推得深。墨韵是非常好看的，往往较之于白更好看，我觉得。有些画的白处往往觉得不够味，我是常常当作黑来看的。这一点，作为塑造山水的整体气势，避免画面为白分割得支离破碎是有益的。黑白对照，白才体现出"计白似黑"的魅力来。对于遗老遗少的责难，莫如指出石涛远山深的先例来。

王：黑也何尝好用！弄不好成干巴巴的没有墨韵，好像木炭铅笔画成的。加了又加，最后意还未足，已漆黑一团。我碰到过这么的事。

黄：这也不足为奇。你迟早不会停滞在这一步上。墨法中，大概破墨、积墨是主要的关键。而又以破墨为最。前人说得对，"破平使之清，积墨使之厚。"破墨，无论浓破淡、淡破浓、色破墨、墨破色，都是要破出墨韵来，干后留住水汪汪的效果，用书面语来说，就是滋润吧。积墨大致是在破墨的基础上进行的。不省悟破墨，积墨便容易像铅笔画了。你再研究研究，是不是如此。把同一张画重复画。可以看看垫在画纸下的附垫上的效果，或可获得意外启发。我们通常说，黑处通天，就是说要留有气孔。这样黑处就有东西，不会漆黑一团。不要急于求成，一点一点地加以完成。一幅画如此，一生也如此。不要满足自己。

王：我谈我自己。去年来，我有意识地画过此类工笔之类的习作。这个工作使我写生了不少江南水乡的房子，我尽可能巨细无遗地写生。不知什么缘故突然转变了方向，乱涂了起来。本来我是想放在更后一些的什么时候。正如您刚才说的糟蹋了不少纸（当然到目前仍在糟蹋纸）。到无意发现隔层渗下去的痕，并使我受到启发，在用隔层烘染的办法作画之前，几乎没有一纸可保存的。如此画了一些画，继之又类似把纸团起来弄皱的办法。用这种办法画，很快就觉得不够沉着。于是我增加点笔。如此几种办法互用。继之又因画纸反面的痕迹的启发，增加了反点和反染，藉以层次，避免伤起初画笔墨。我以前画的多是小幅，苦于笔墨，于是画起了大幅。这一个过程大约二个月左右。一步接一步，一环扣一环。虽自觉是认真的，终不免偷巧之讥。偷巧自然是不好。我不是绝对主义者。我是踏着偷巧这块石头向上攀登。

山水 / 52.5cm×48cm / 1980 年代

山水 / 71cm×49cm / 1980 年代

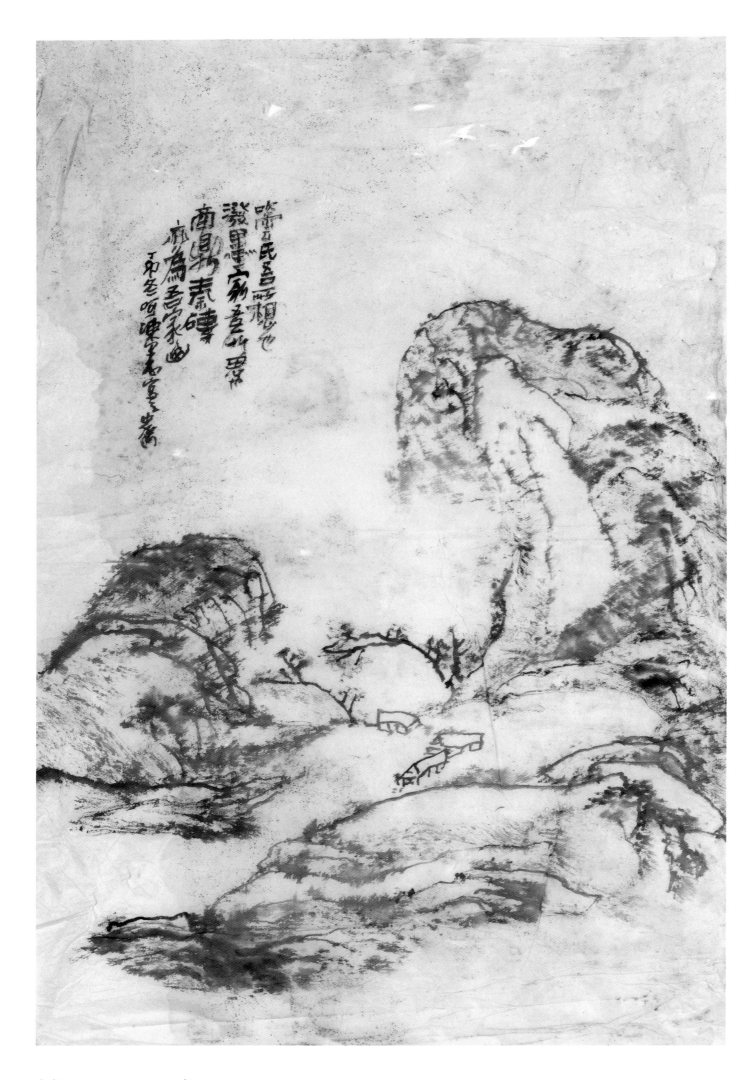

山水 / 71cm×49cm / 1987 年

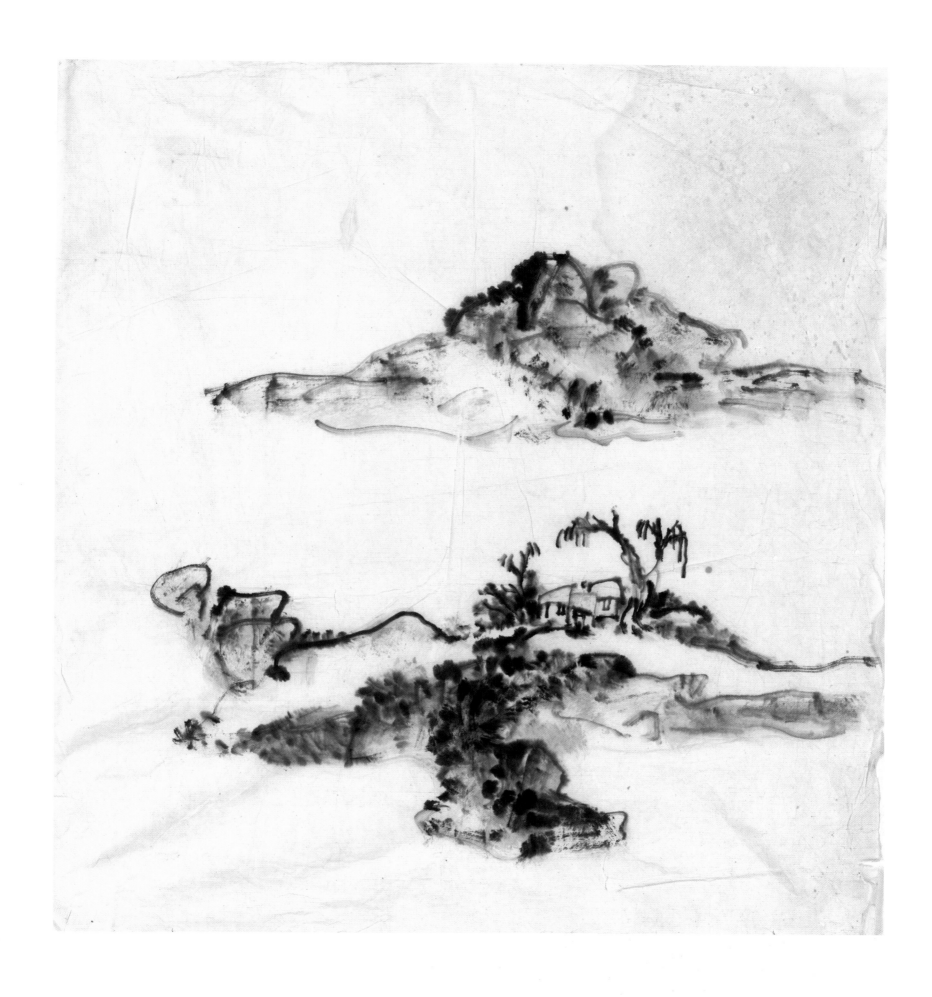

山水 / 48cm×43cm / 1990 年代

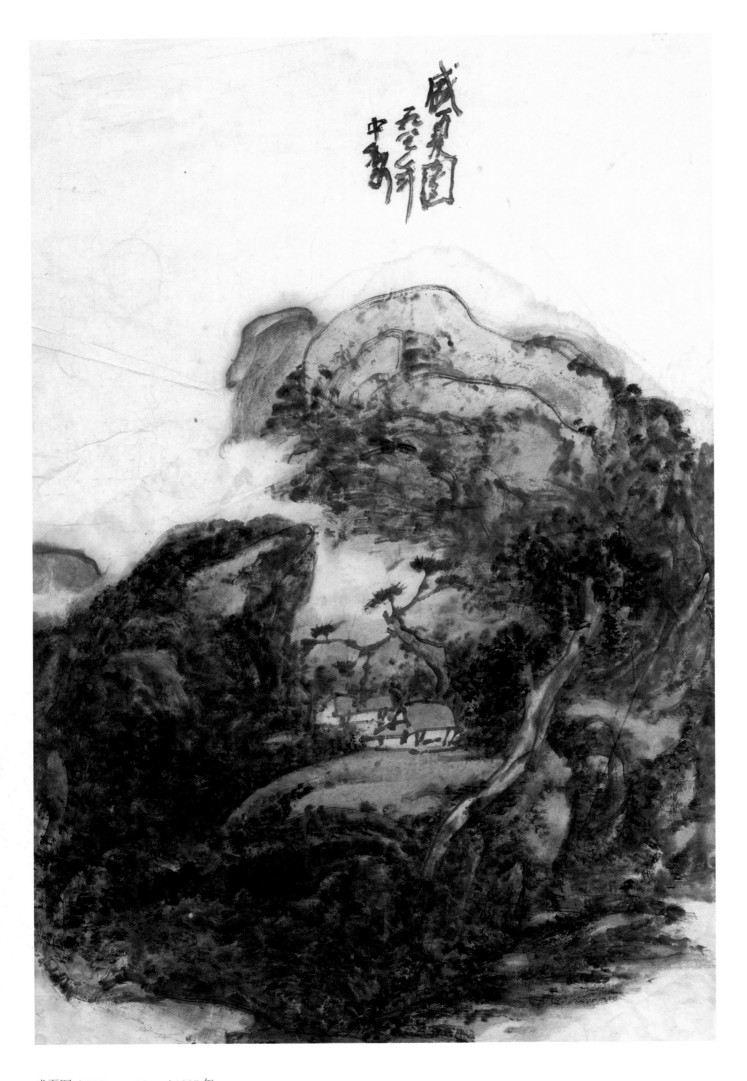

盛夏图 / 67.5cm×46cm / 1987 年

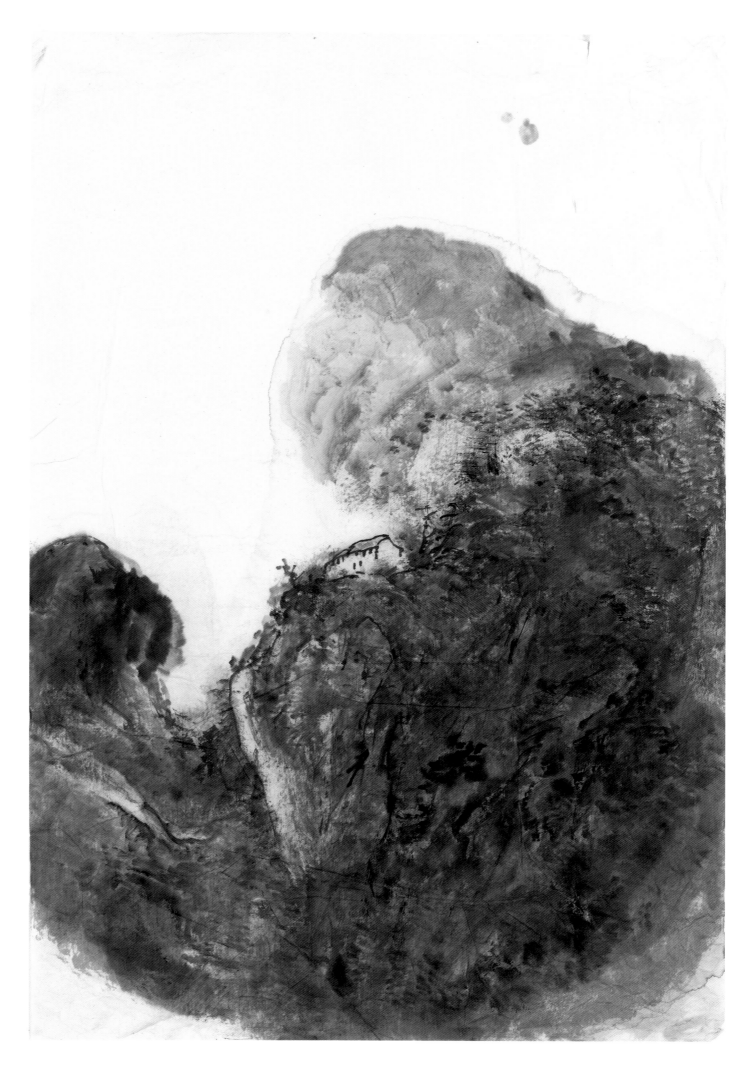

山水 / 66.5cm×44.5cm / 1980 年代

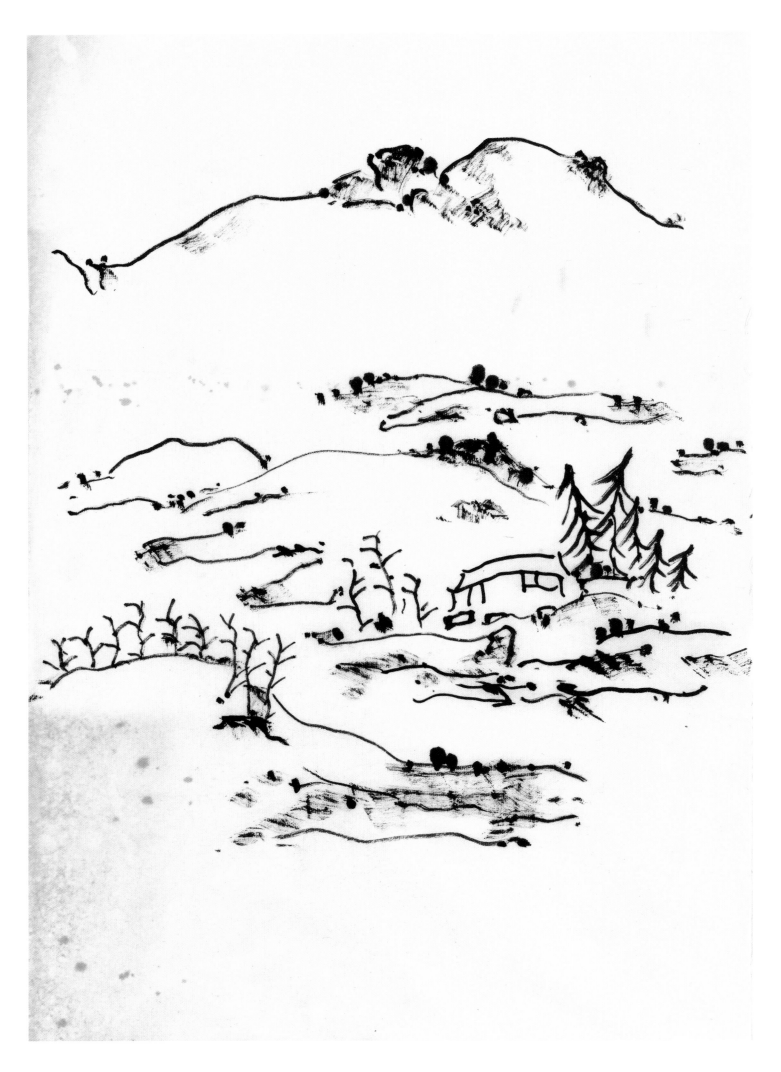

简笔山水 / 50cm×34cm / 2000 年代

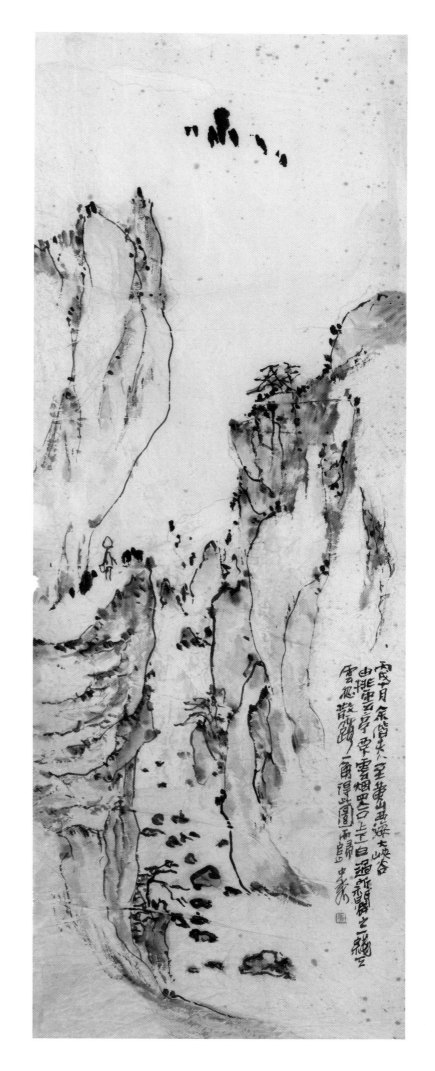

黄山西海 / 96cm×35cm / 2006 年

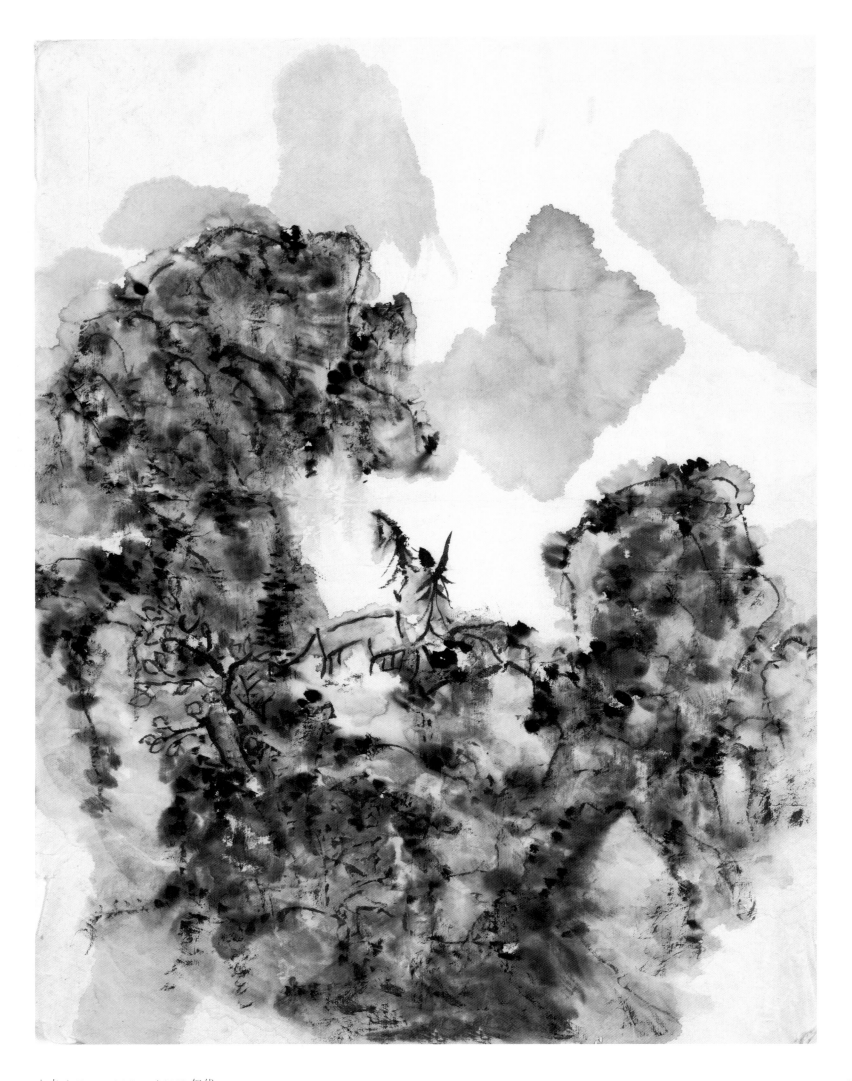

山水 / 45cm×34.5cm / 2000 年代

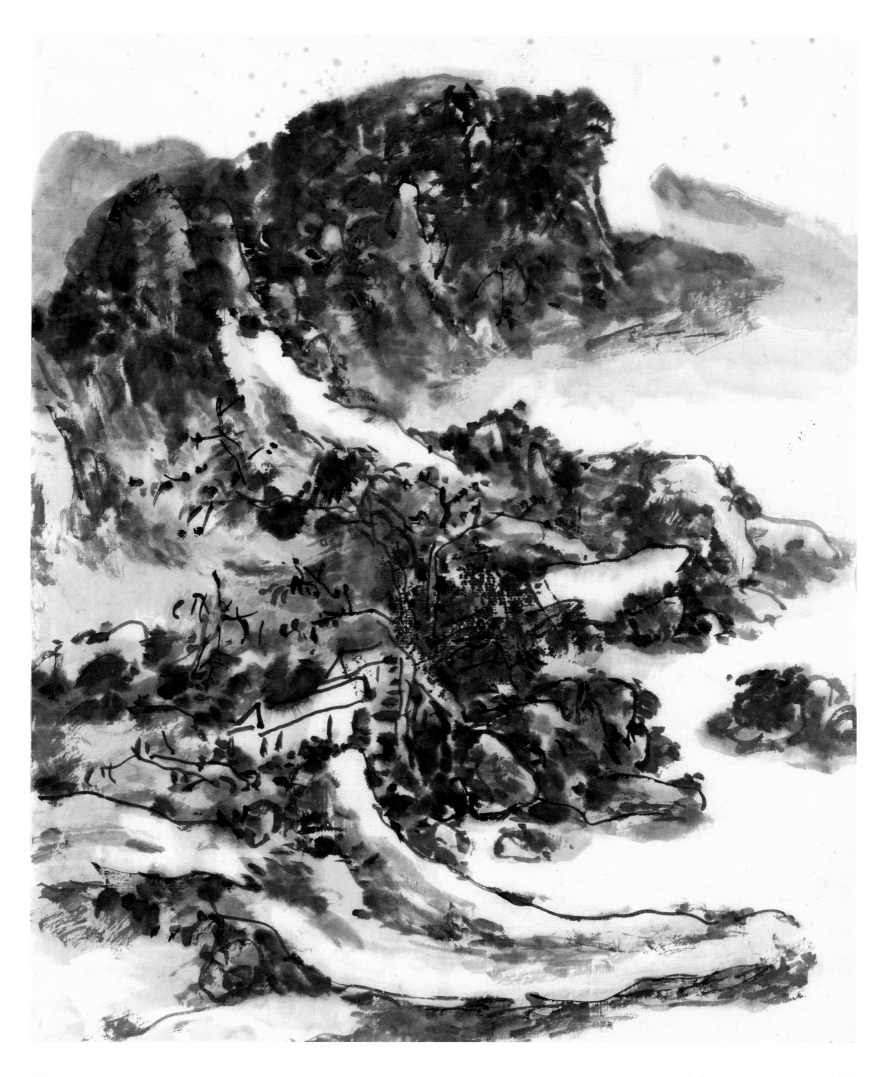

山水／40cm×31cm／1990年代

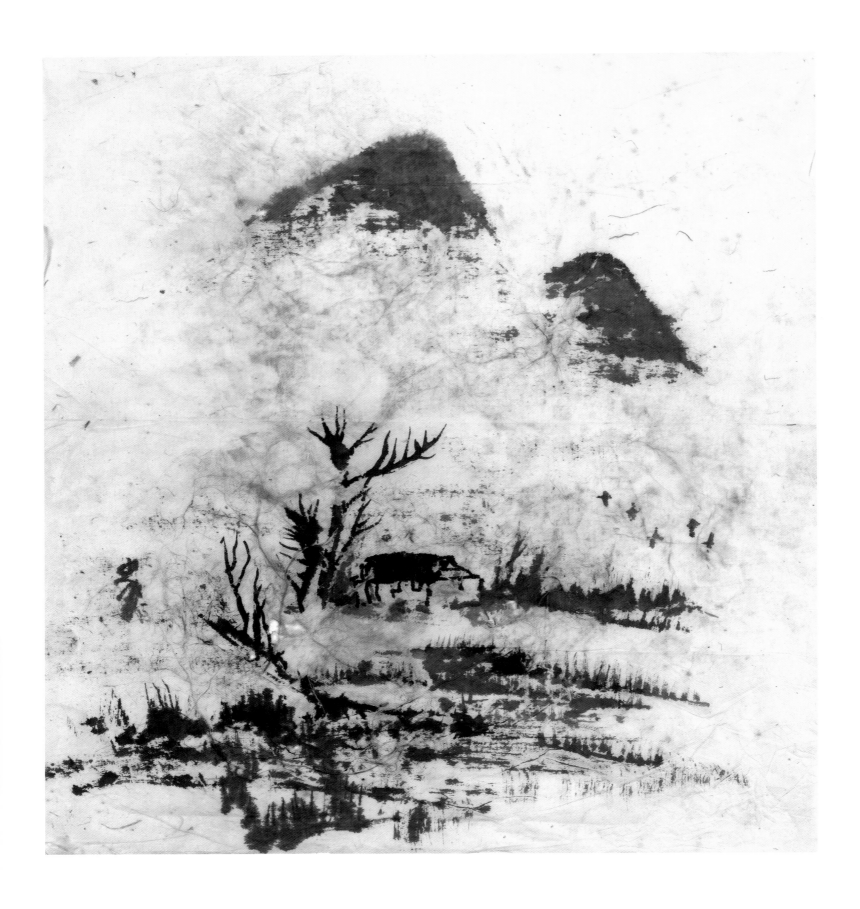

山水小景 / 51cm×49cm / 1980 年代

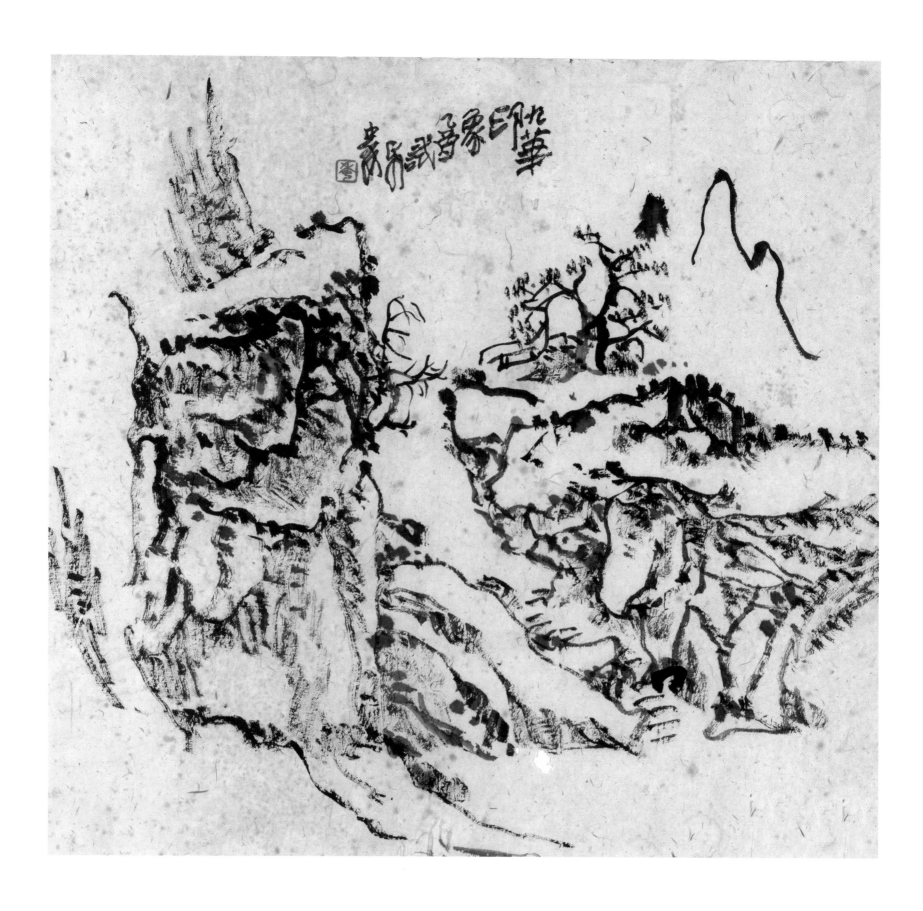

九华印象 / 34.5cm×34.5cm / 2005 年

冬日 / 47.5cm×45cm / 2007 年

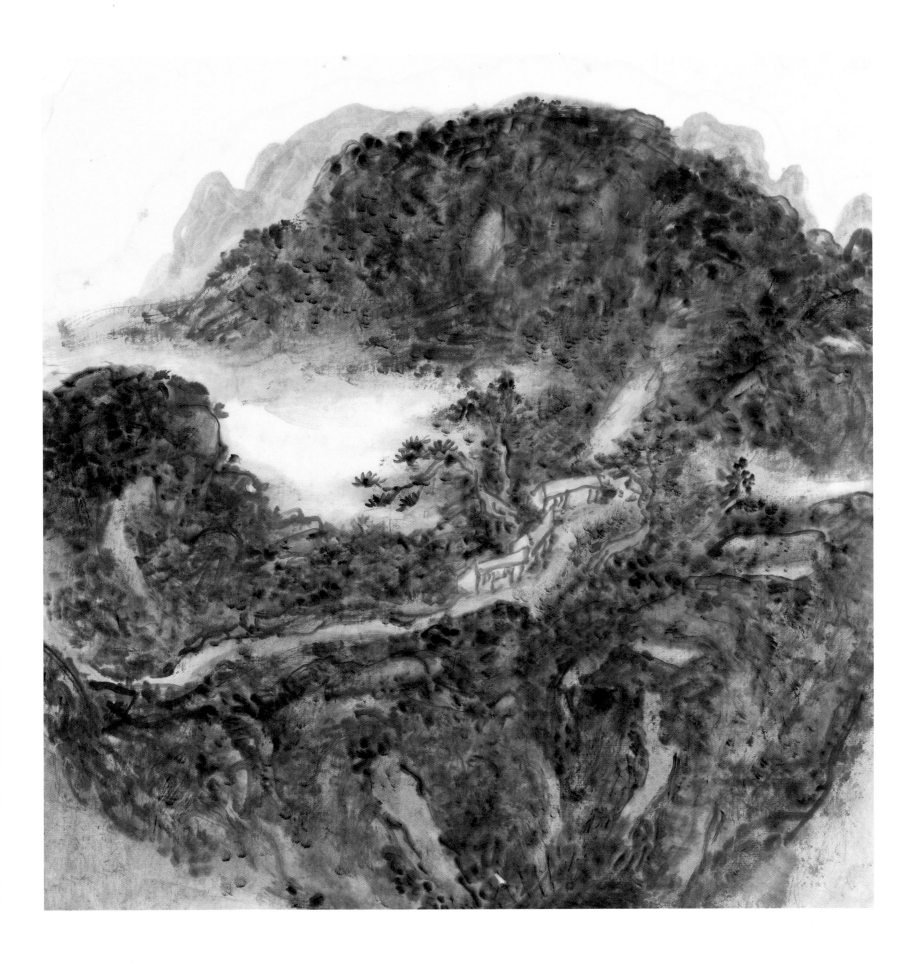

拟黄宾虹山水 / 48cm×44cm / 1990 年代

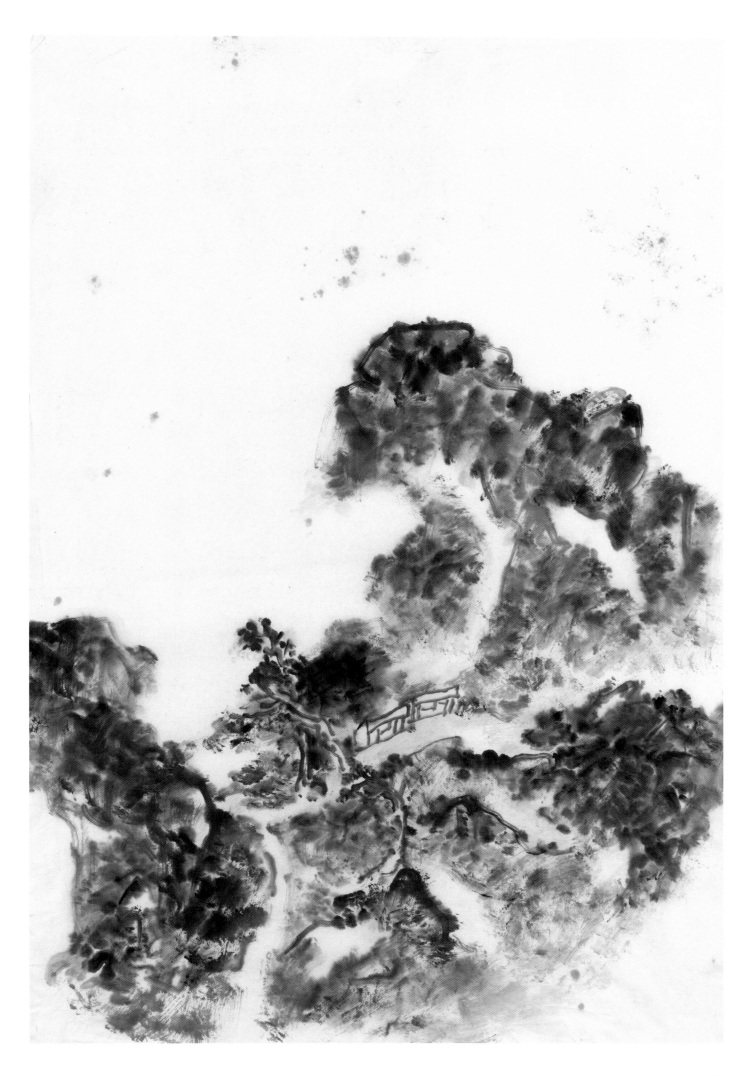

山水／68.5cm×46cm／1990 年代

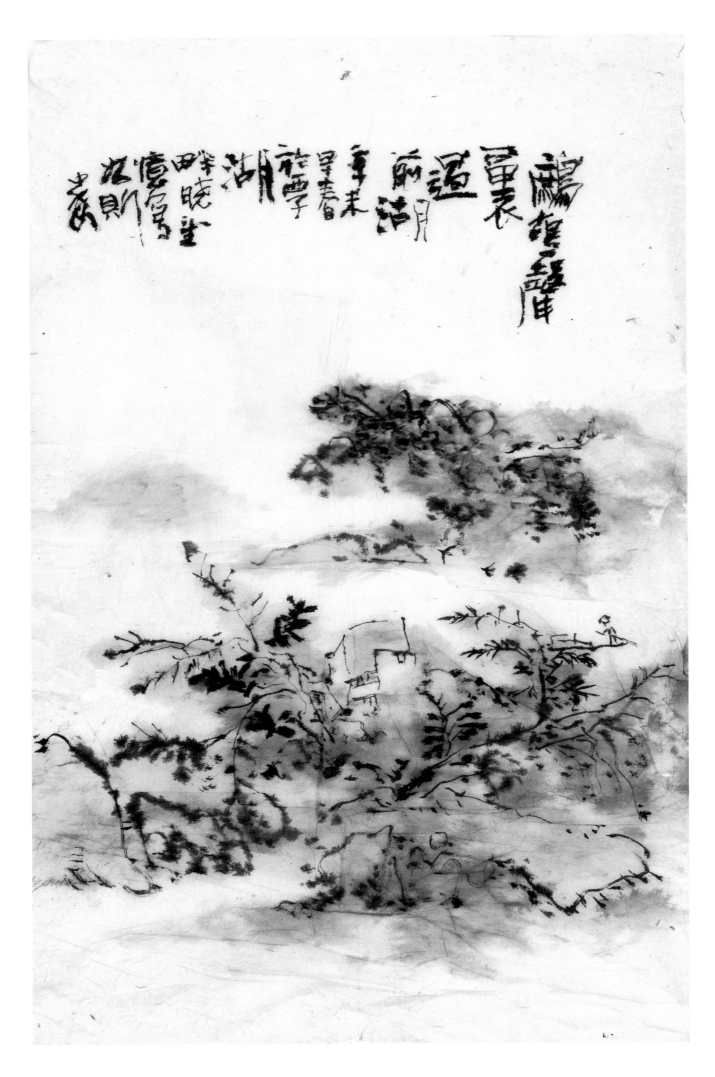

西湖晓望 / 70cm×47cm / 1991 年

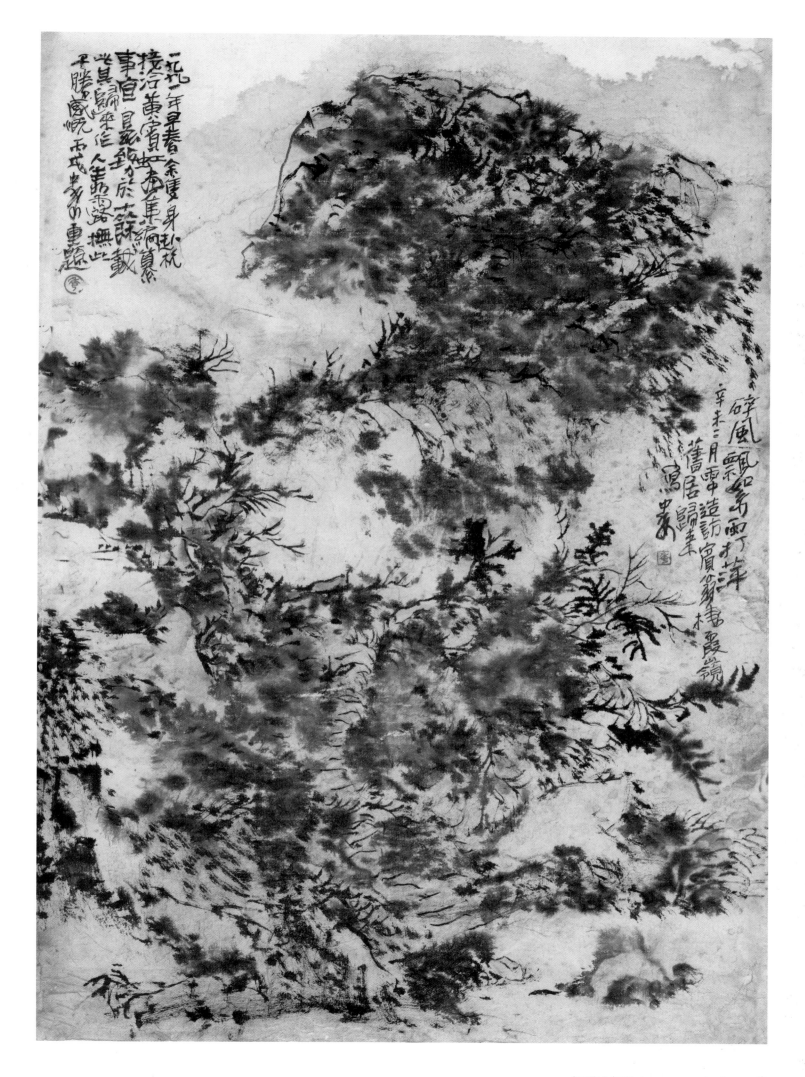

栖霞岭归来 / 45cm×47cm / 1991 年

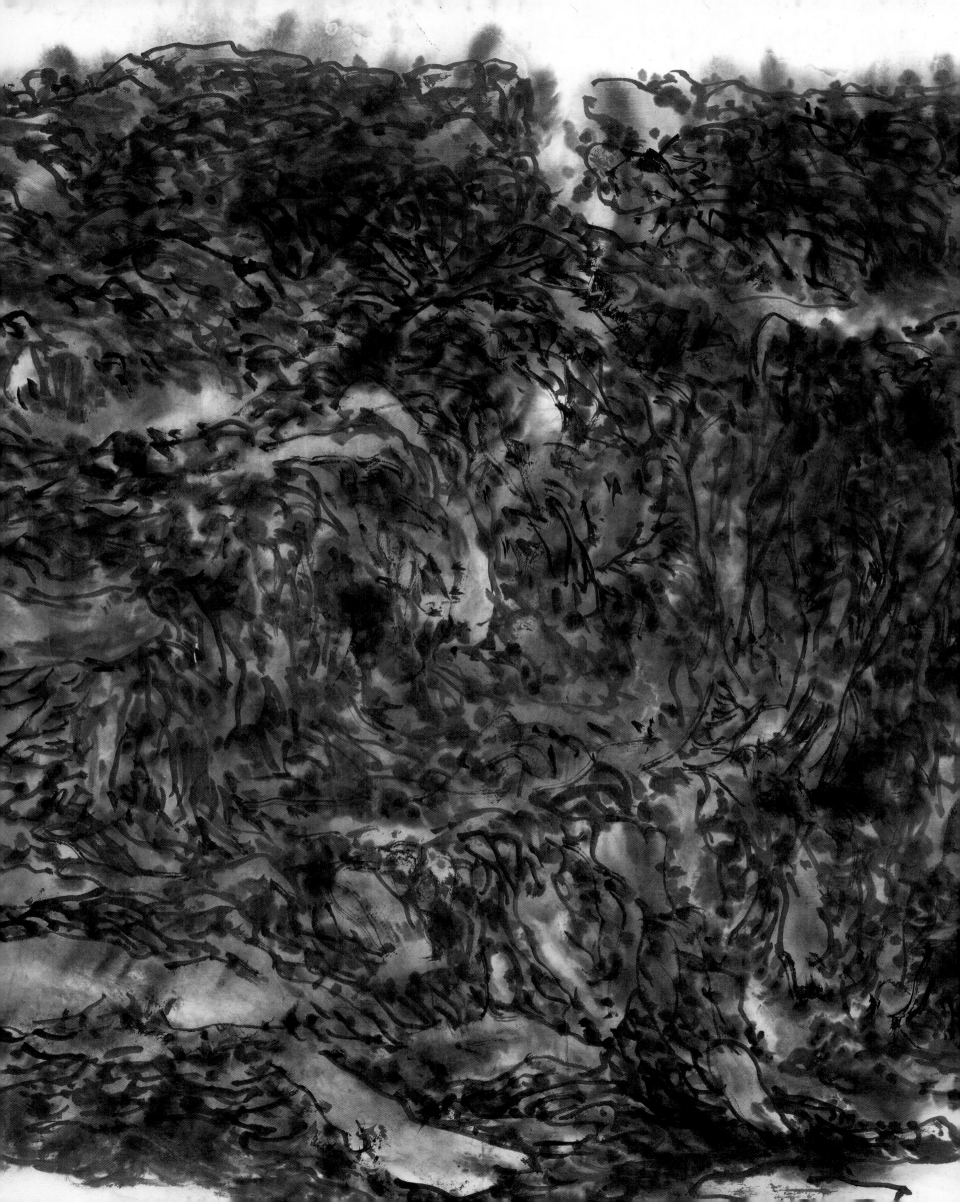

拟黄宾虹山水 / 47.5cm×43cm / 1990 年代

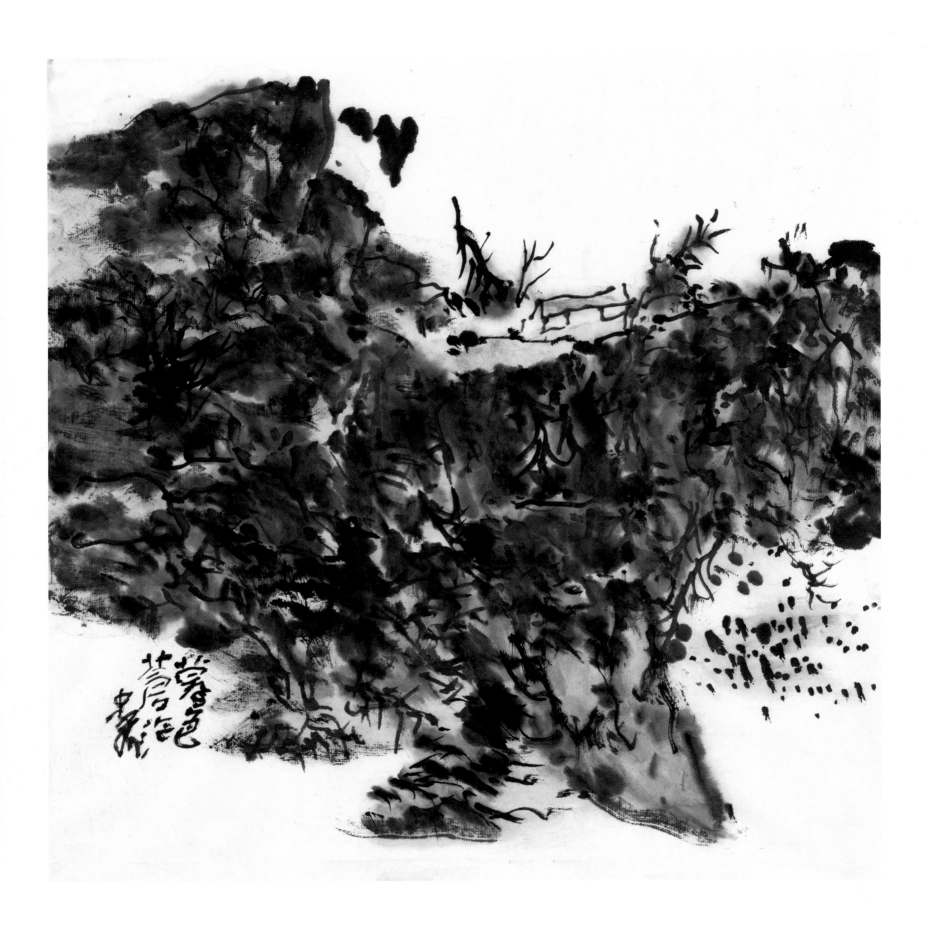

暮色苍茫 / 35.5cm×34cm / 2000 年代

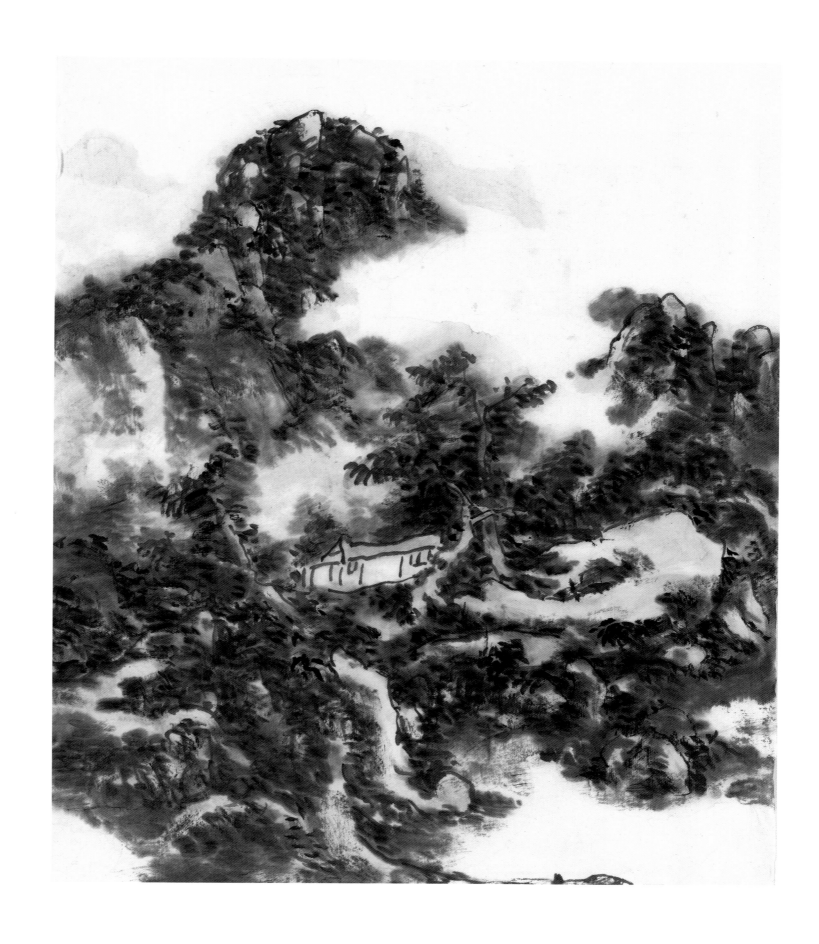

拟黄宾虹山水 / 39.5cm×33cm / 1990 年代

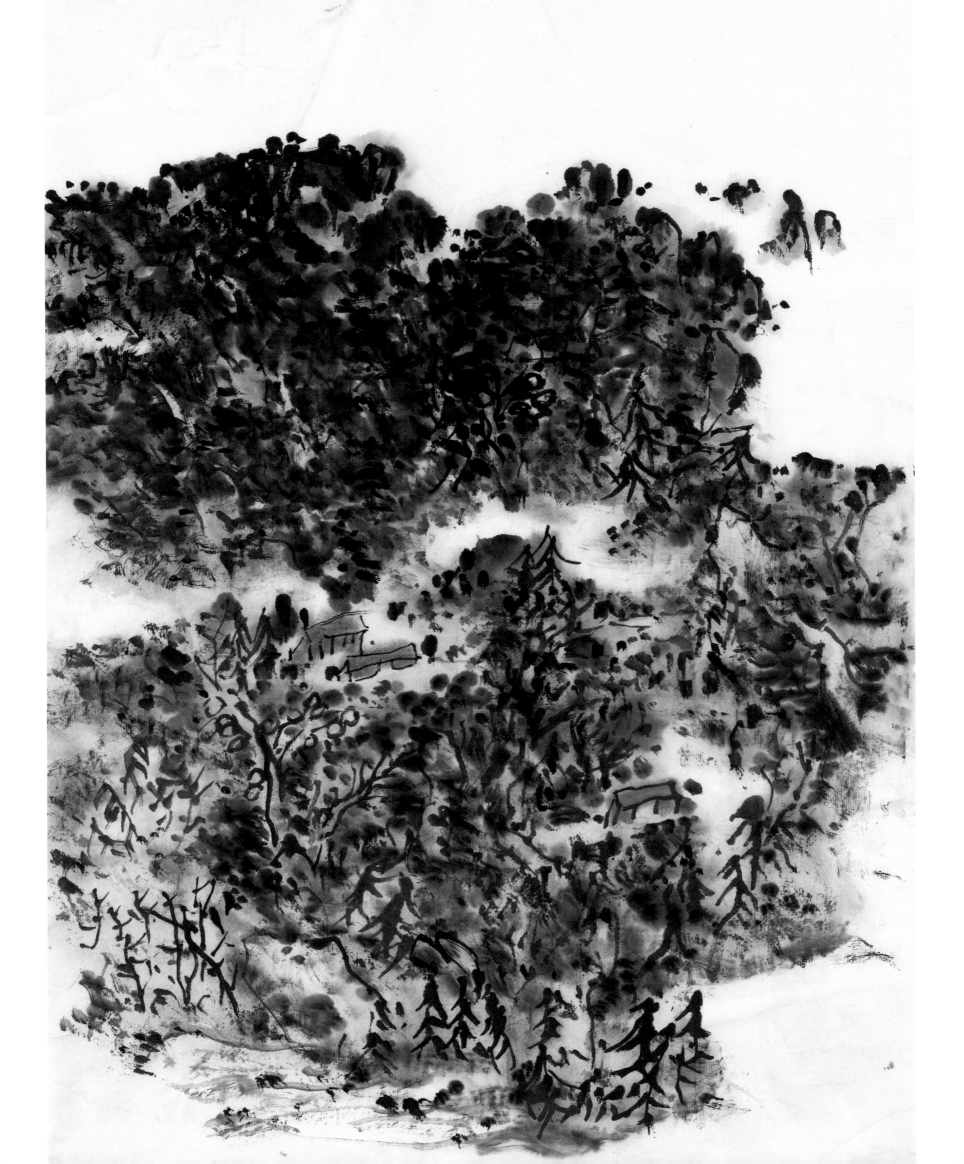

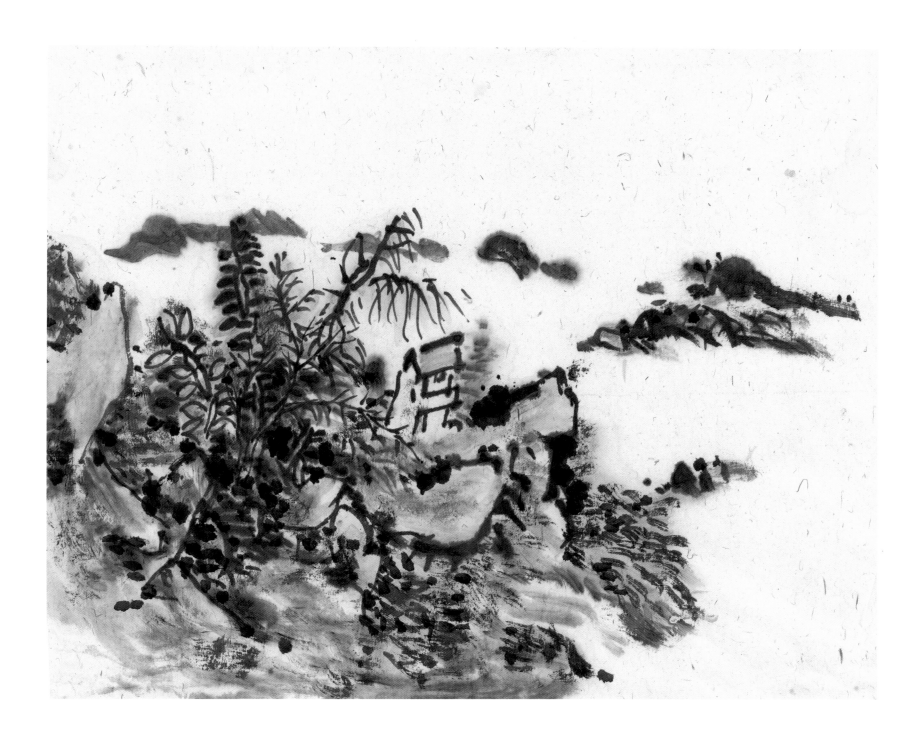

拟黄宾虹山水 / 50cm×34cm / 1990 年代　　　　　　　　　　　　　　　　　　　　　　　拟黄宾虹山水 / 43cm×35cm / 1990 年代

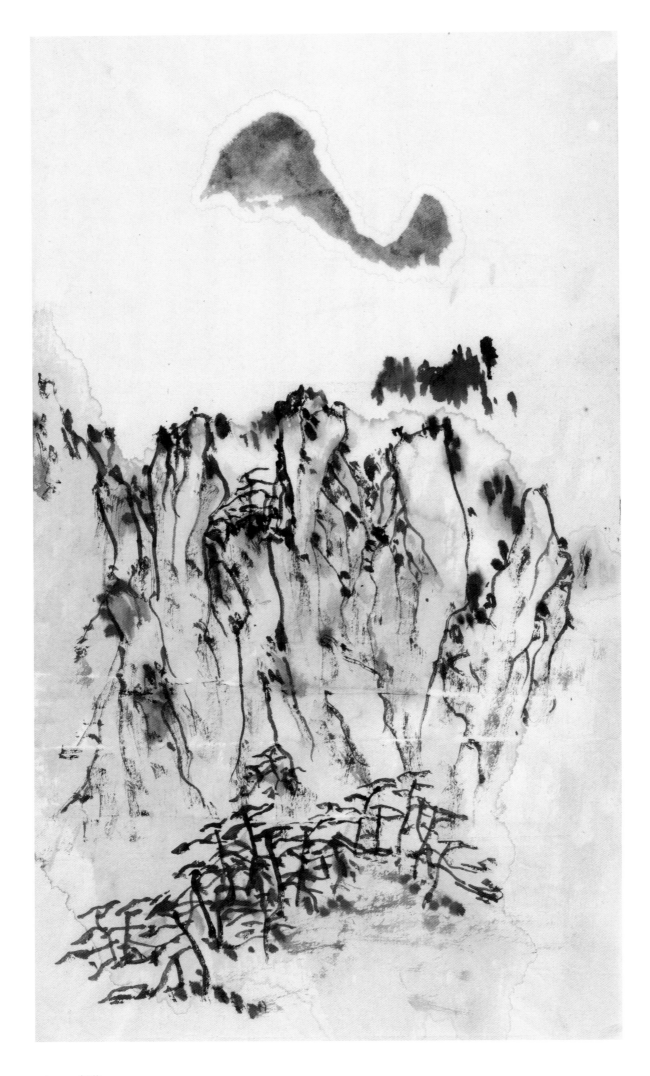

山水 / 62cm×35.5cm / 1990 年代

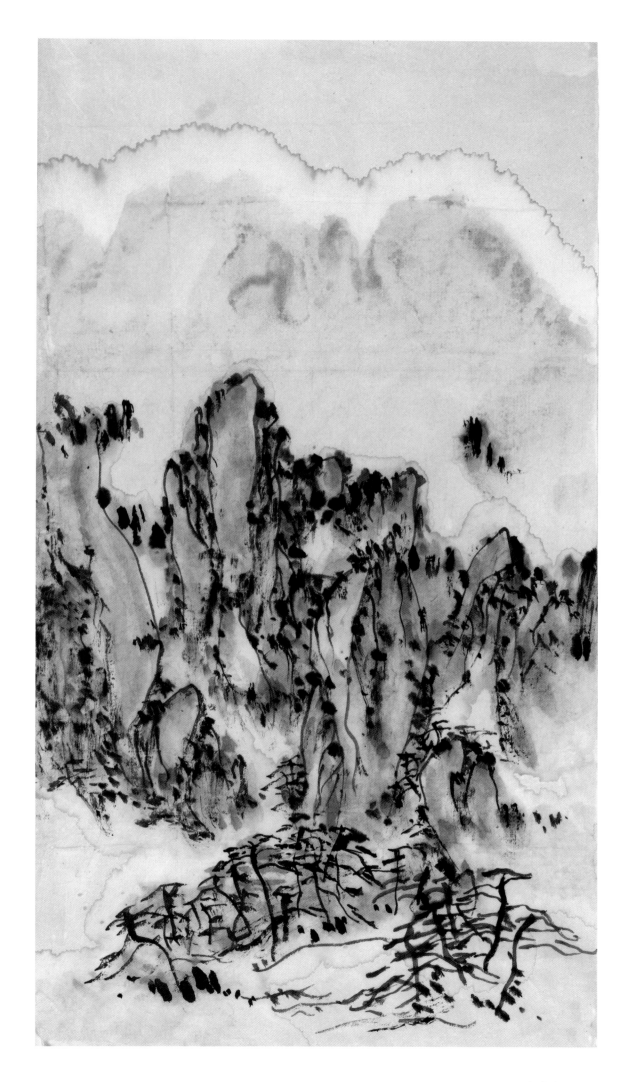

山水 / 62cm×35.5cm / 1990 年代

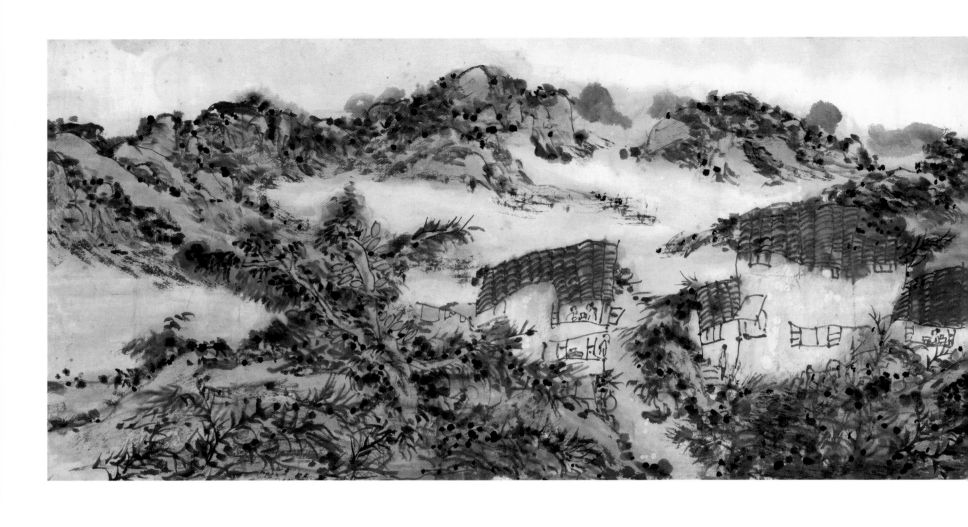

山水／136cm×35.5cm／1990 年代

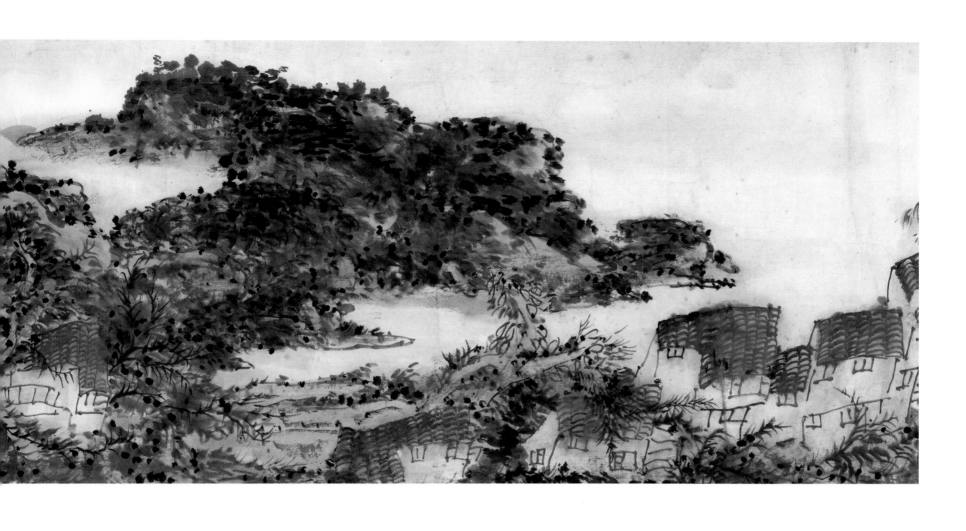

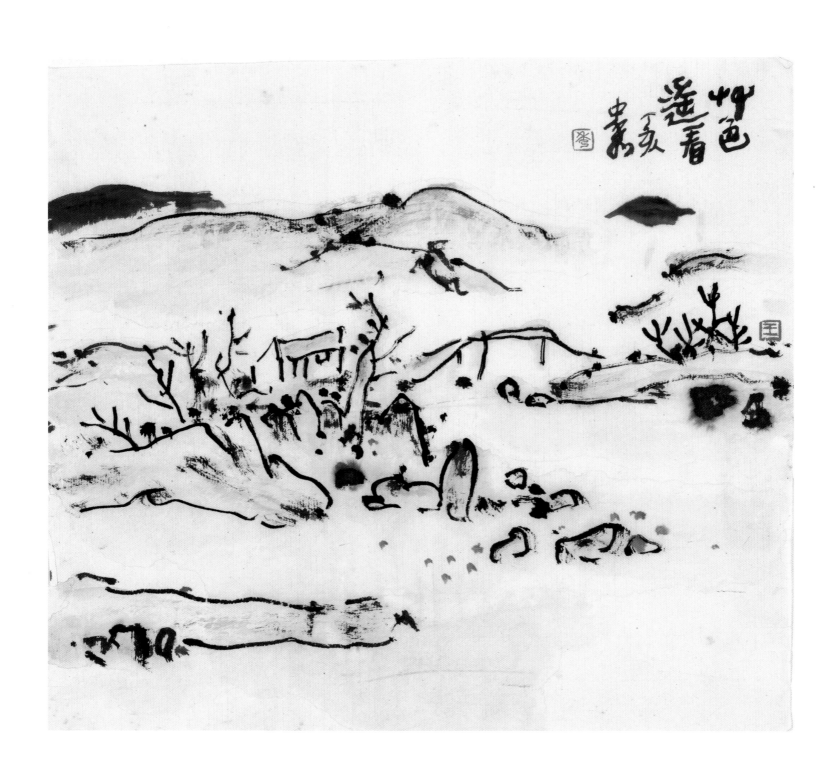

草色遥看 / 32cm×30cm / 2007 年

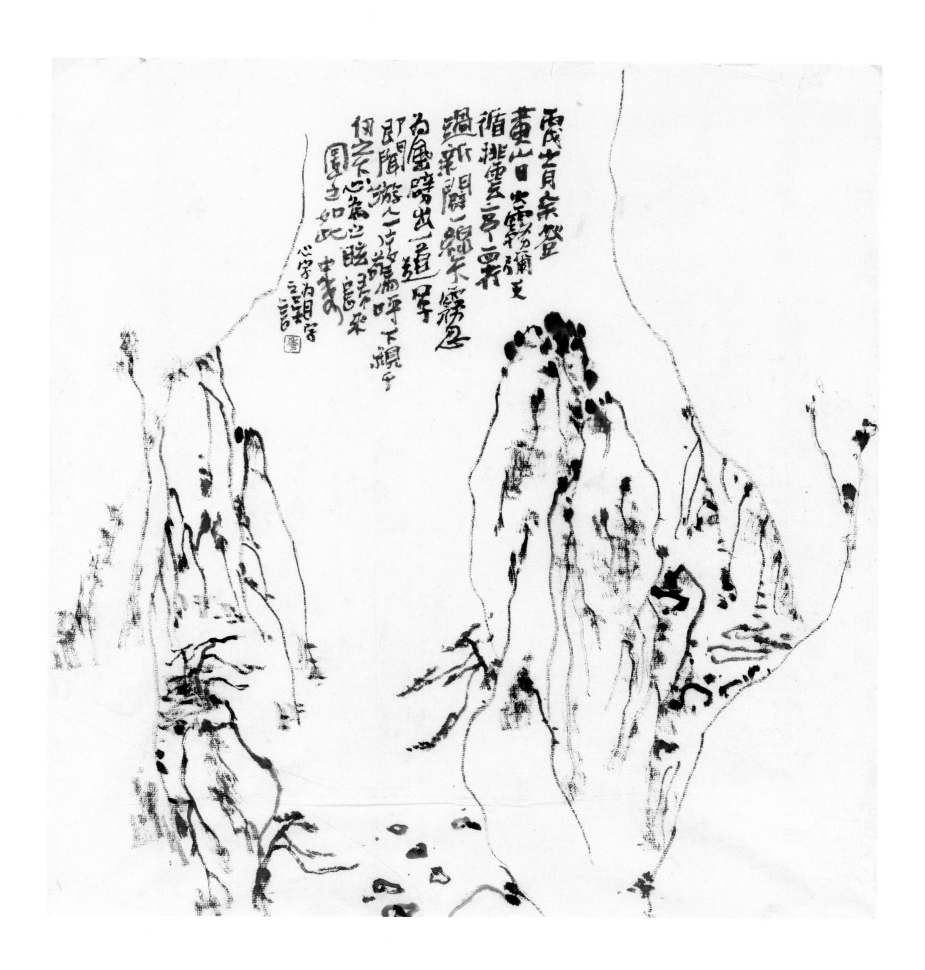

黄山一线天 / 48cm×45cm / 2006 年

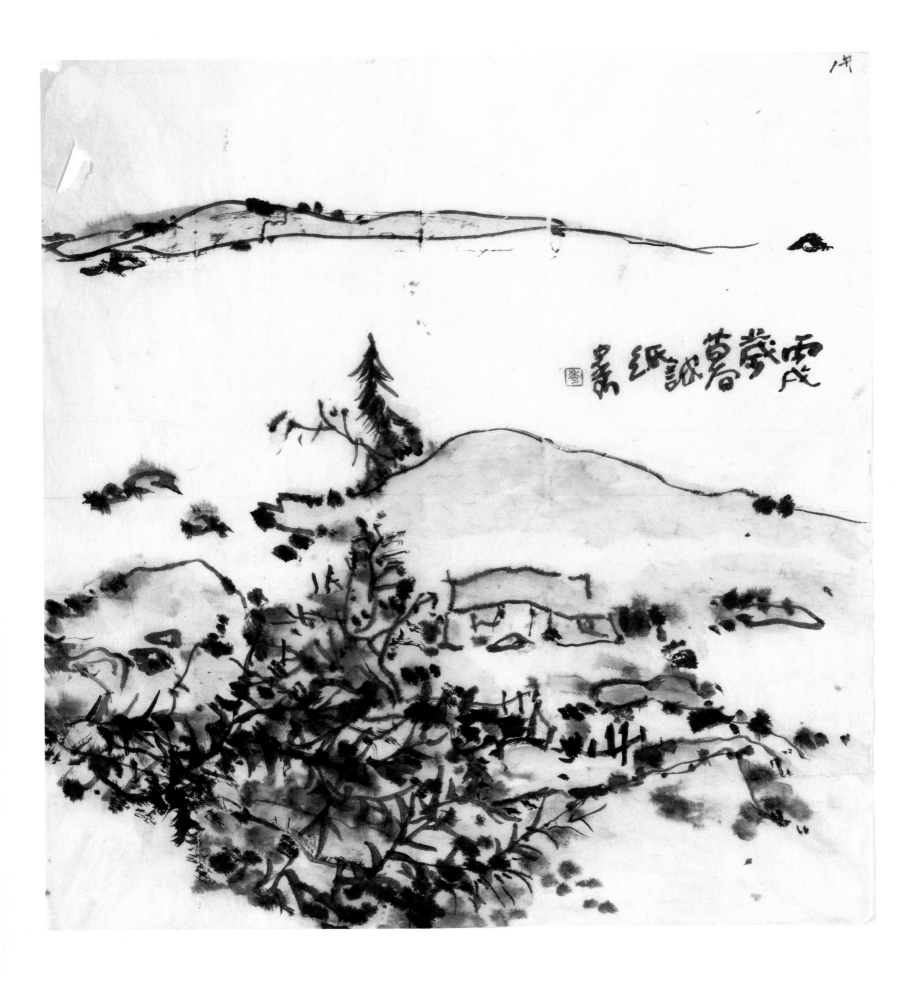

江南小景 / 45.5cm×42cm / 2006 年　　　　　　　　　　　　　　　　　　　　　　　　山水 / 75cm×48.5cm / 2007 年

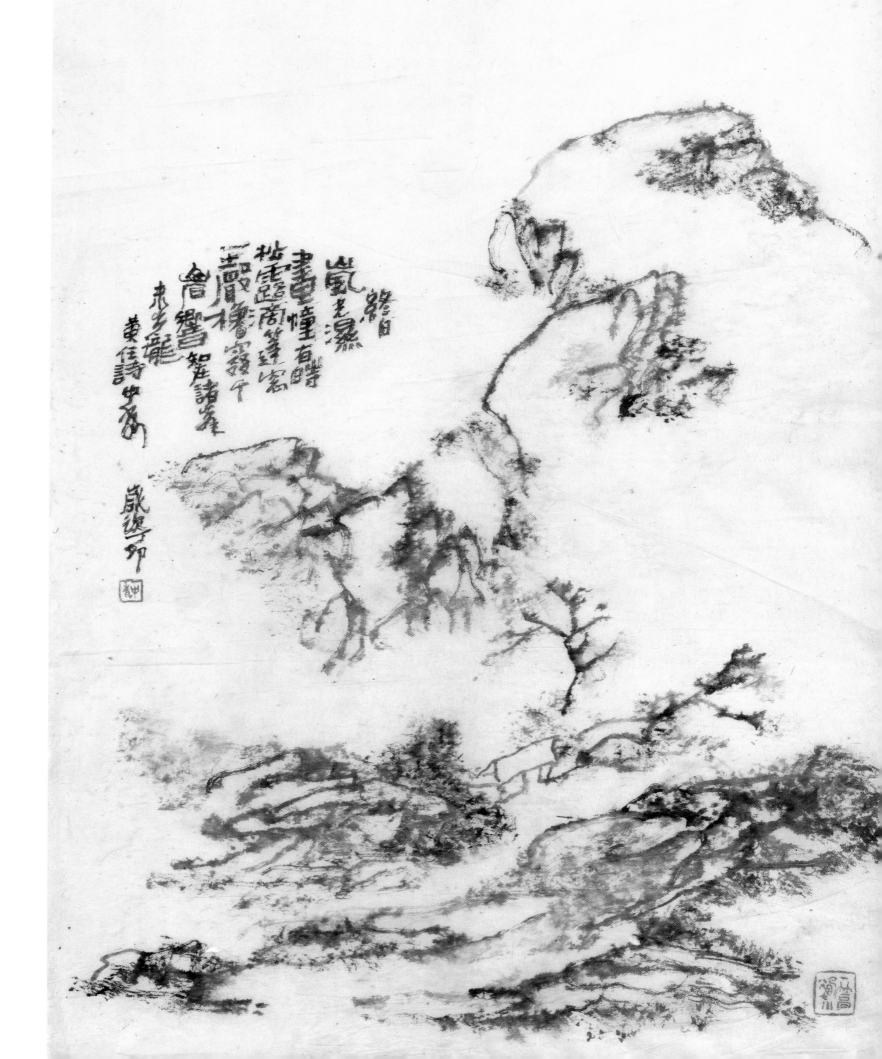

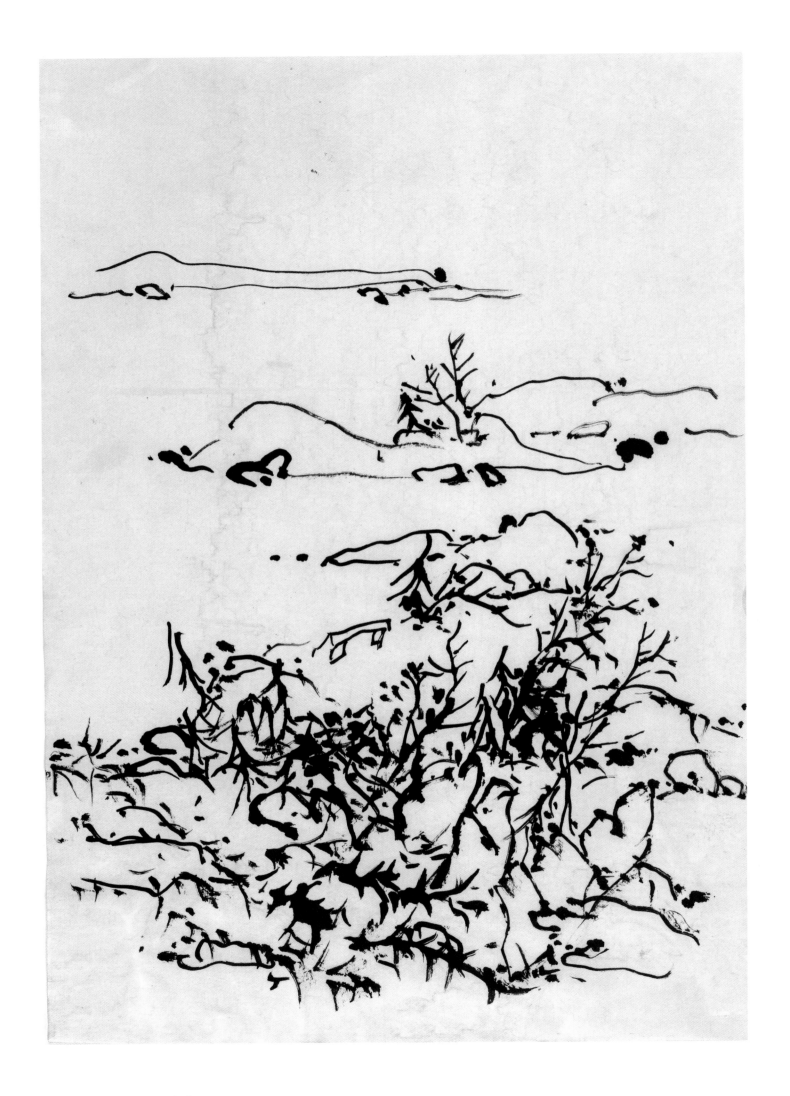

墨笔山水 / 50cm×34.5cm / 2000 年代

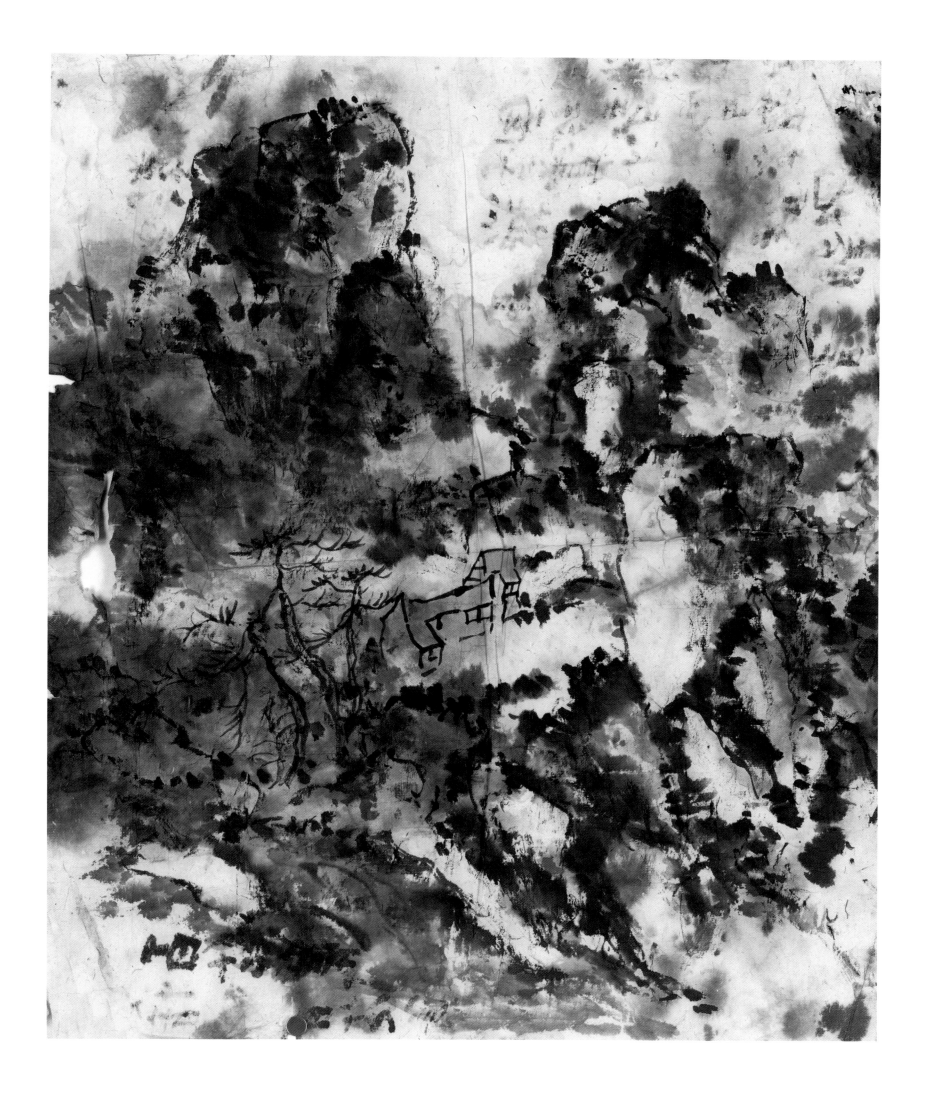

山水残稿 / 40cm×35cm / 1990 年代

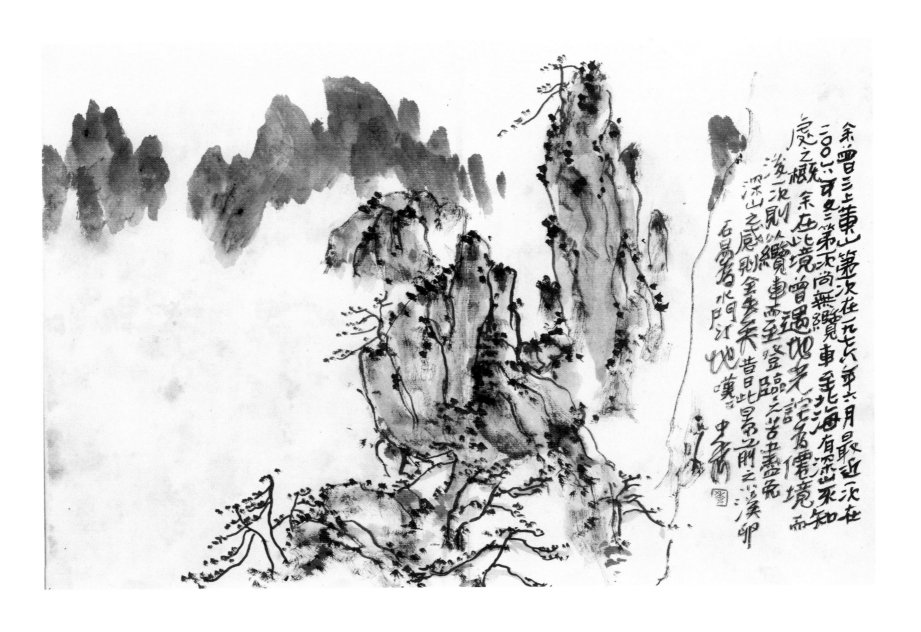

余曾三上黄山第一次在一九七六年六月最近一次在二○○六年夏第一次尚無覽車北海有深密來知見之慨余在此曾遇地老詫為仙境而後一次則以覽車需至登臨之苦盡免深山之感殊金失矣昔日此景之前之溪卯石昌碧水間汀地嘆之 中禅

黄山记游 / 45.8cm×32cm / 2000 年代末

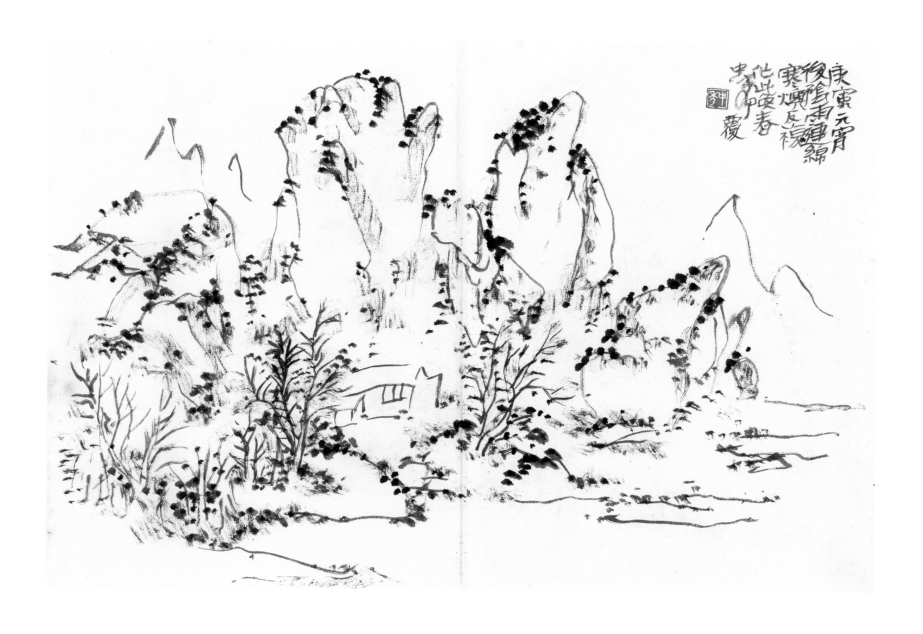

唤春 / 45.8cm×32cm / 2010 年

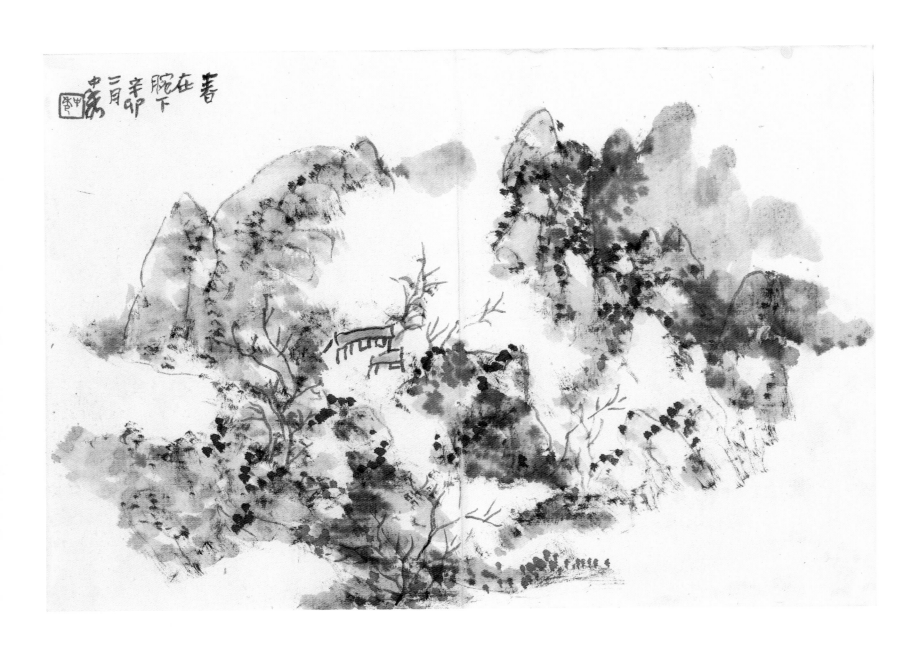

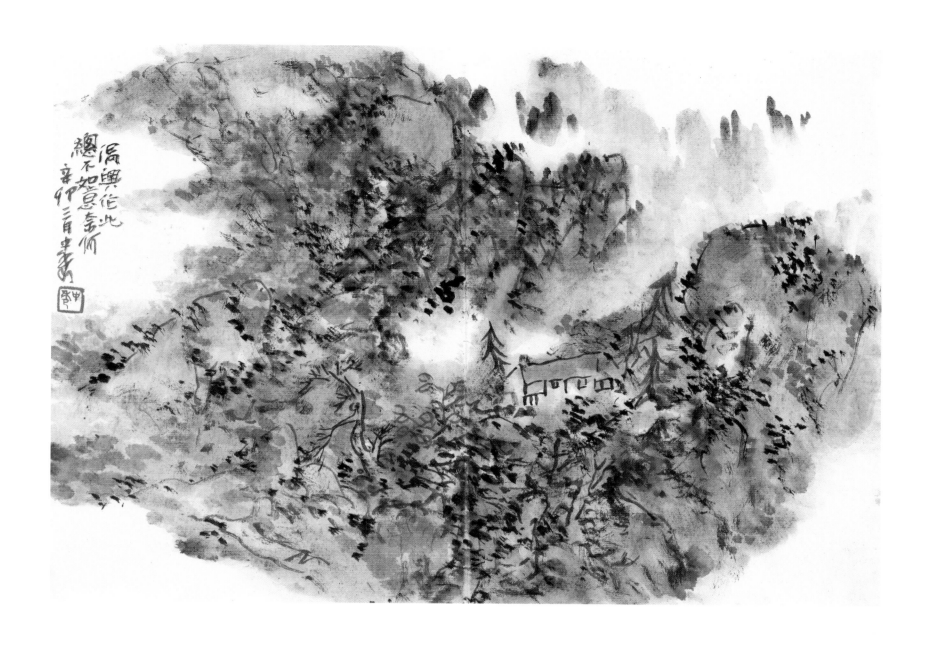

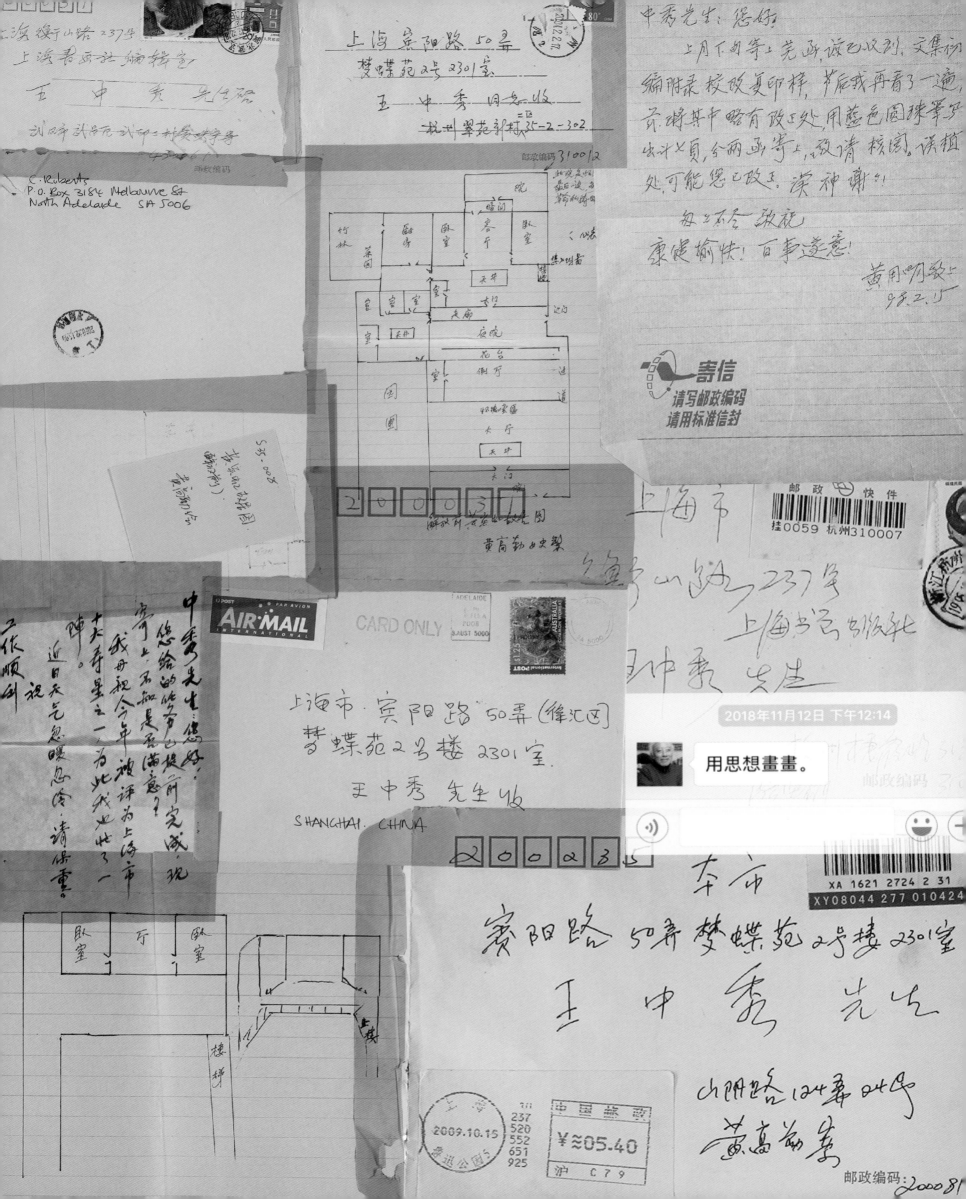

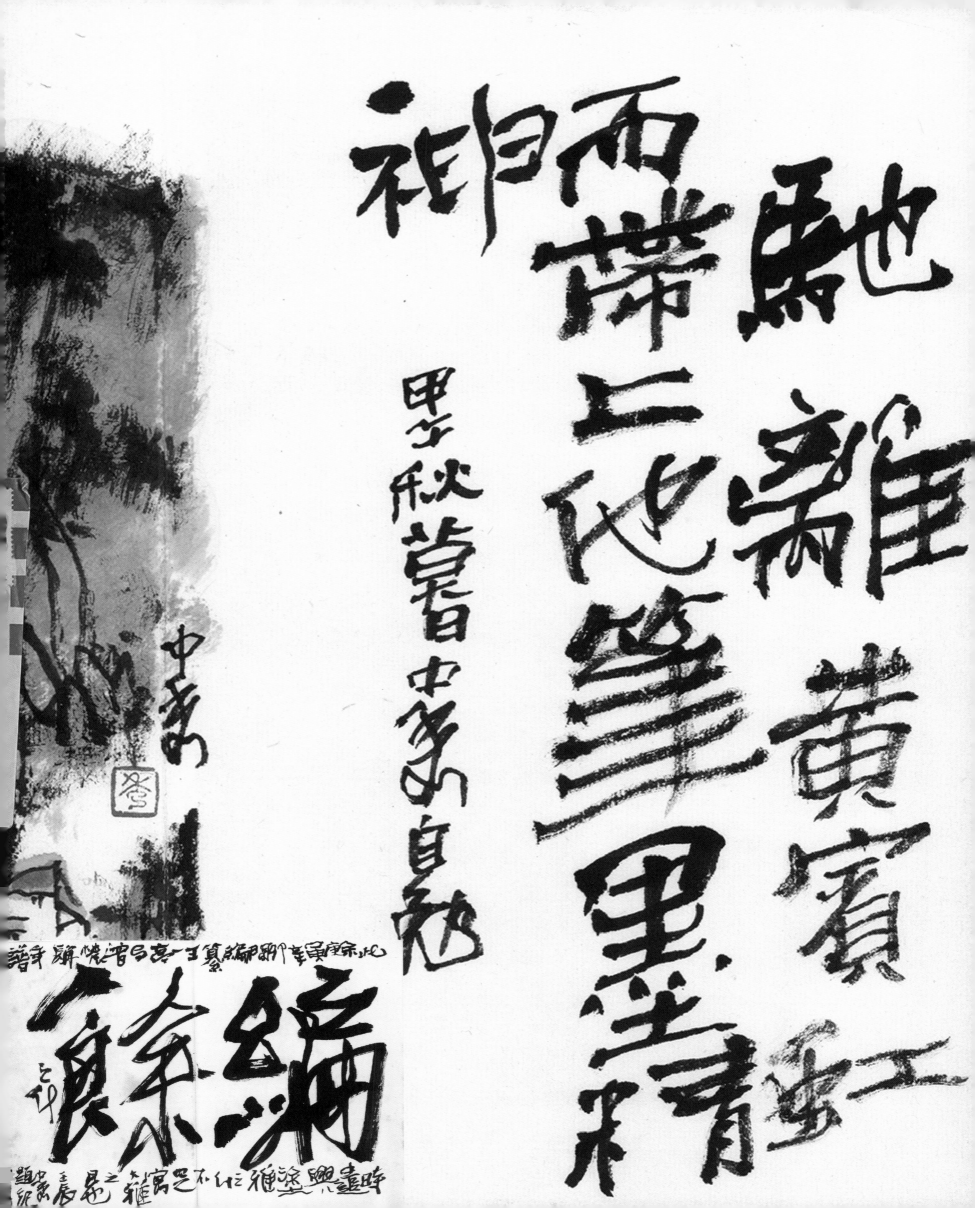

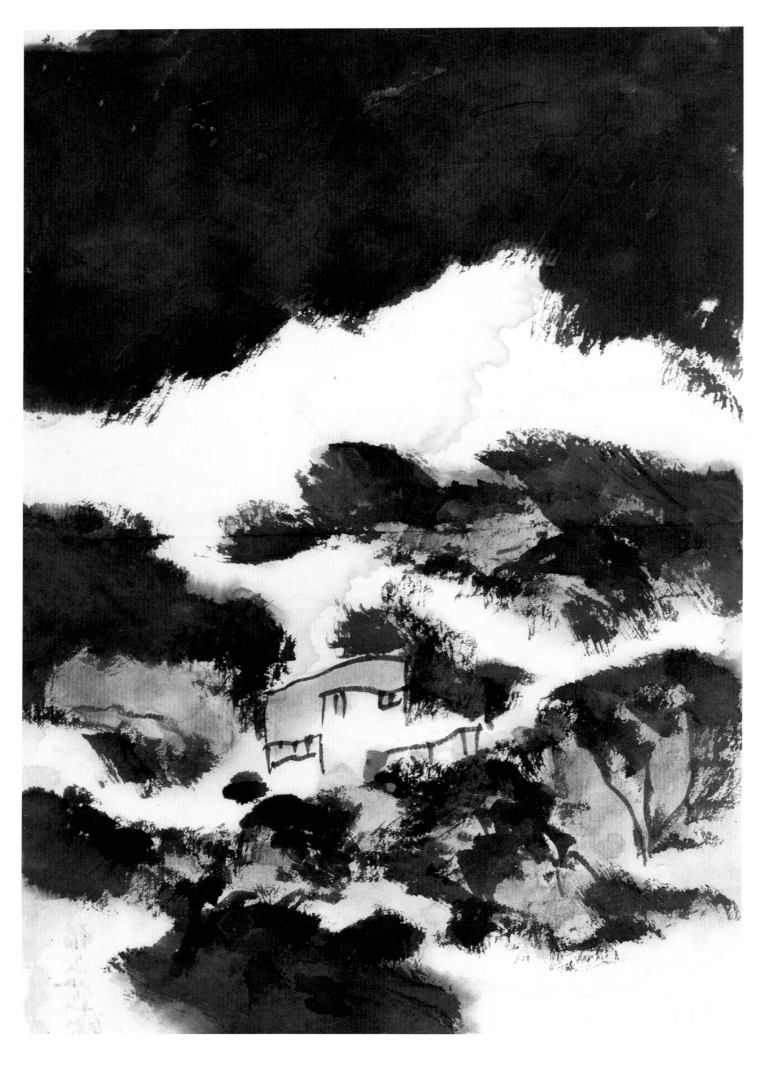

夜山 / 25cm×17.5cm / 2010 年代

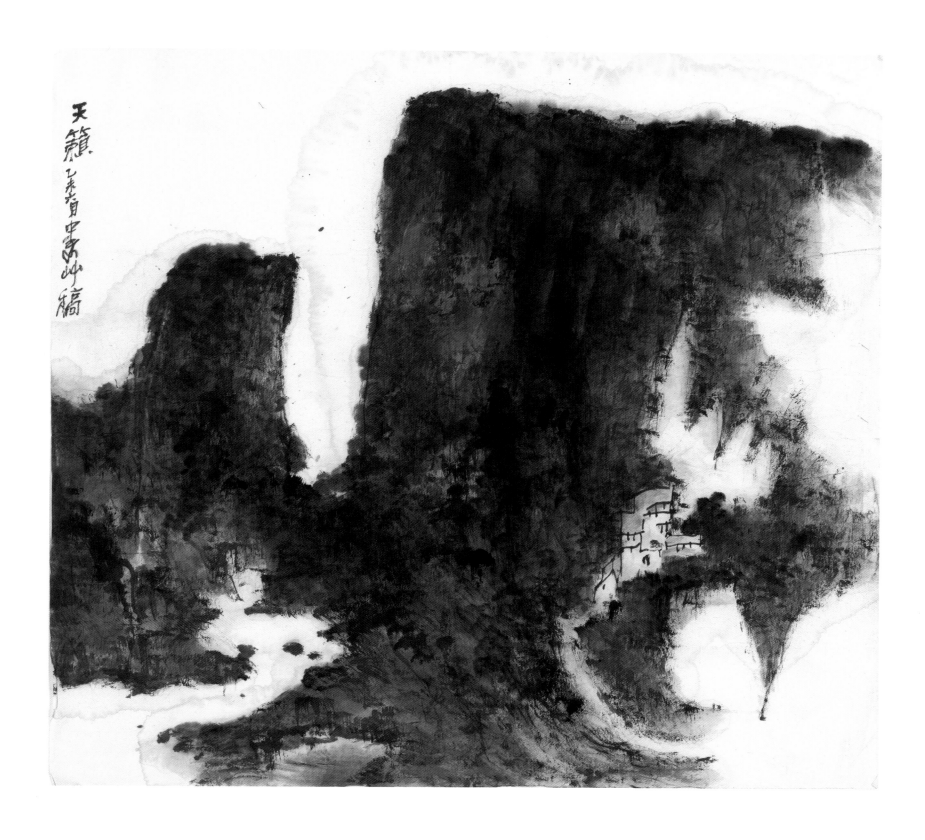

天籁 / 41cm×38.5cm / 2015 年

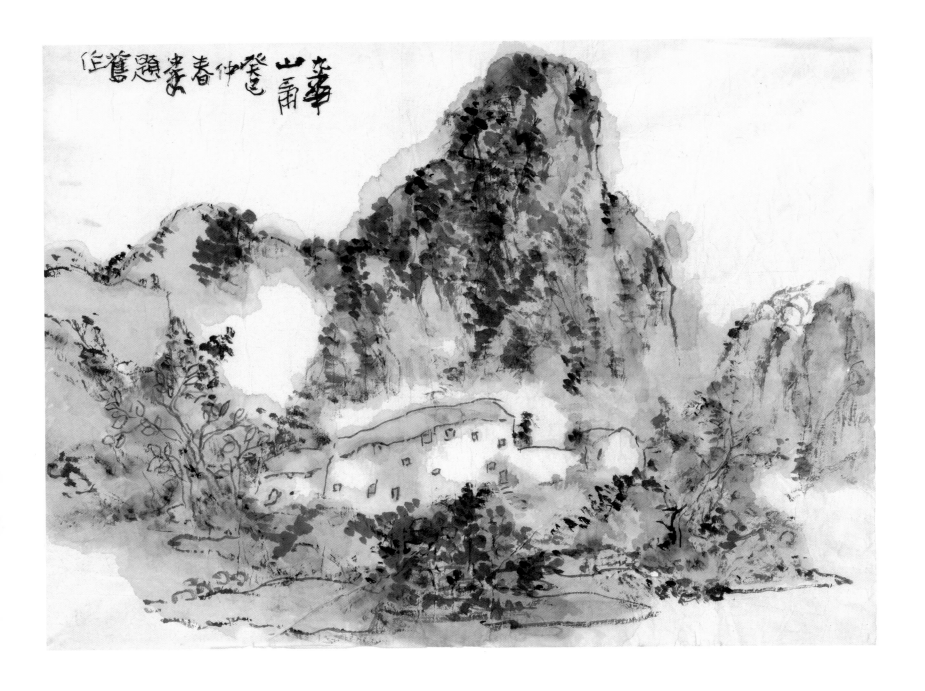

华山三甫登望仲春蒙家题旧作

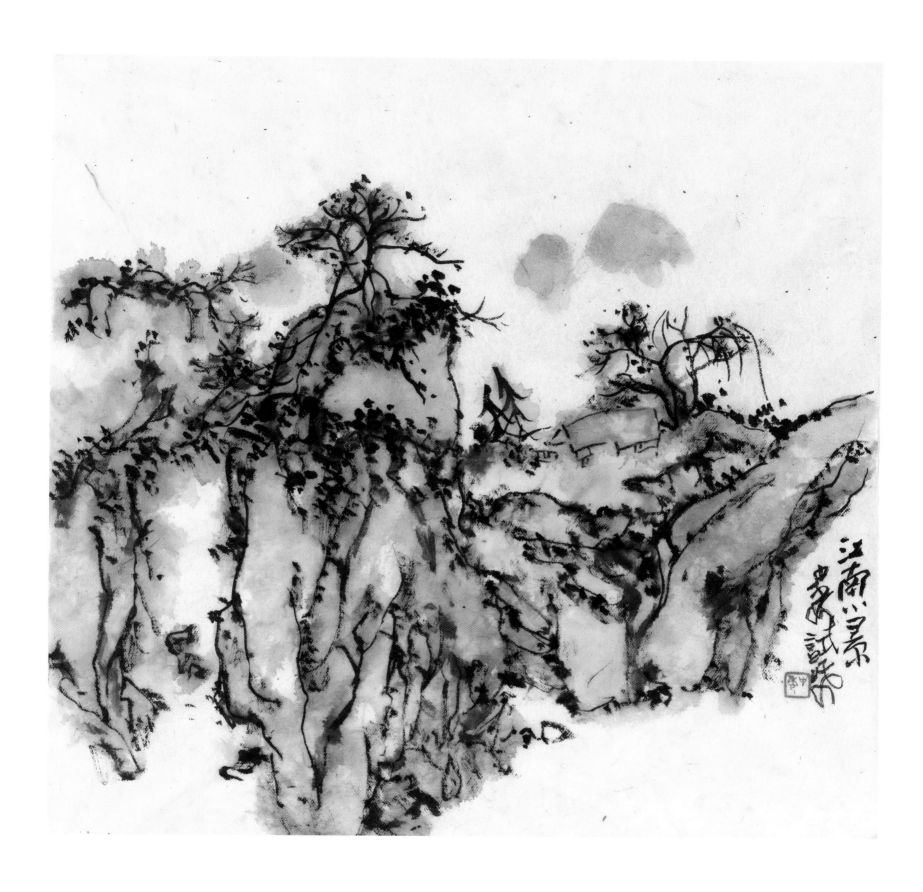

江南小景 / 48.5cm×44.5cm / 2010 年代

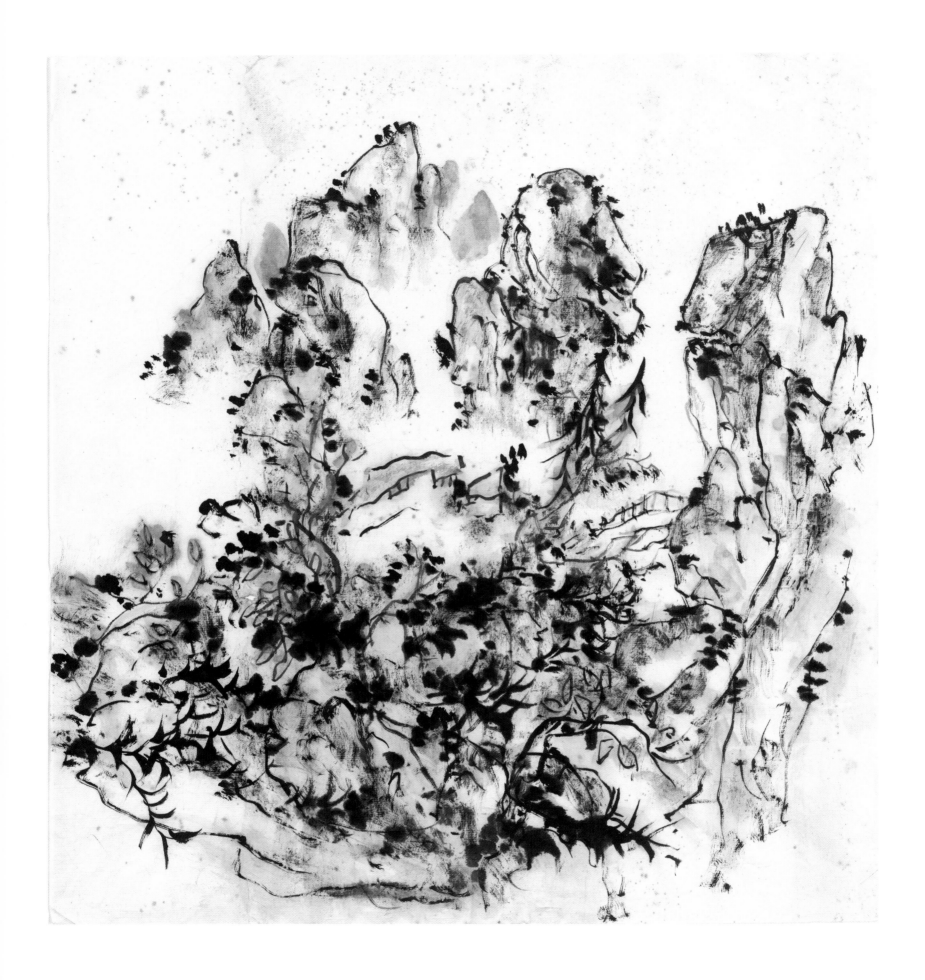

山水 / 48.5cm × 44.5cm / 2010 年代

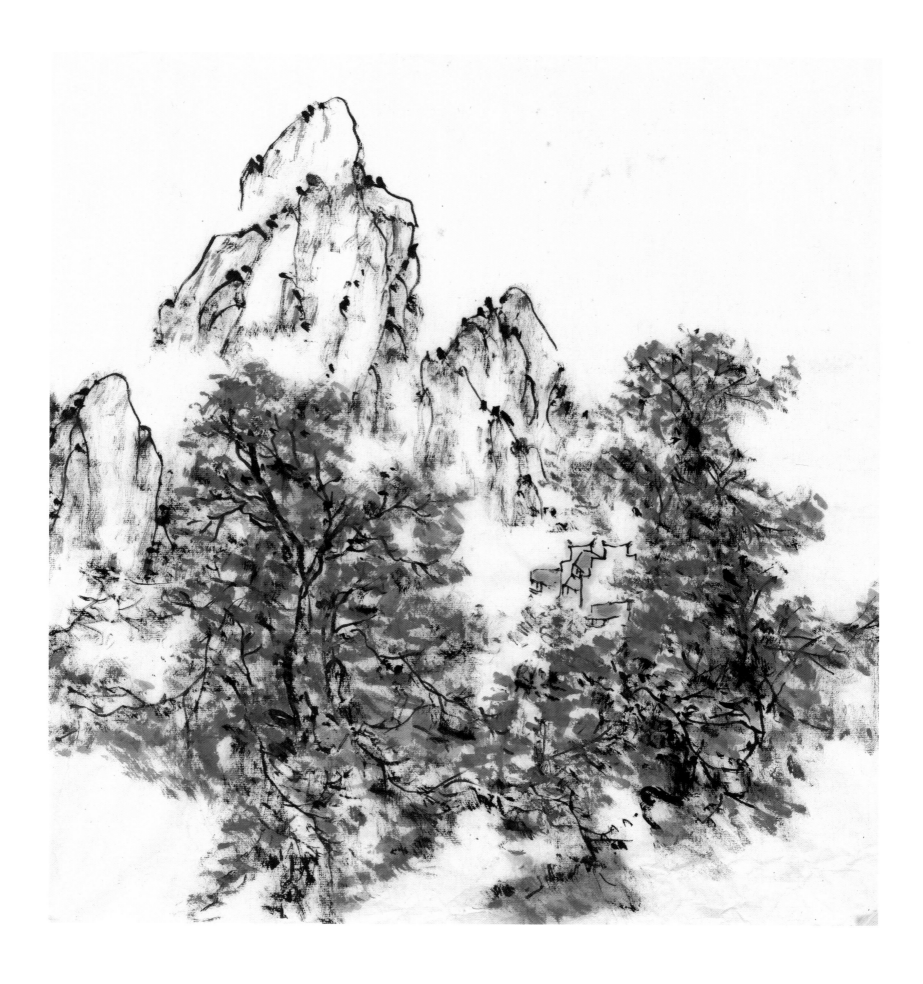

山水 / 48.5cm×44.5cm / 2010 年代

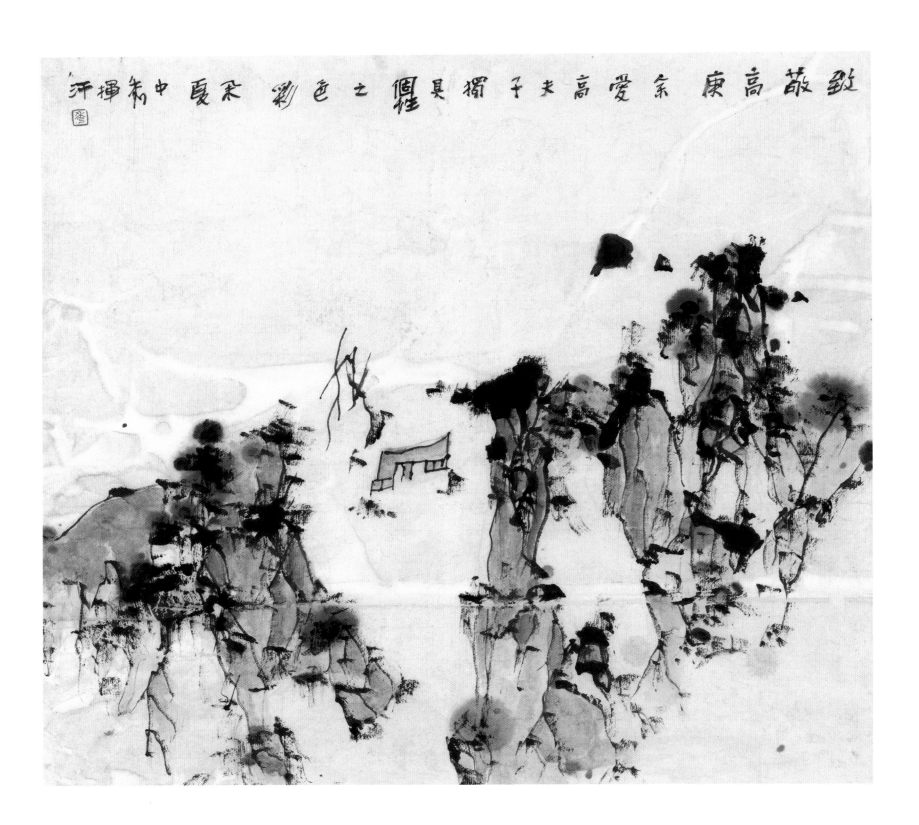

汗揮希中夏采 彩色之惶具獨子夫高愛系 庚高敬致

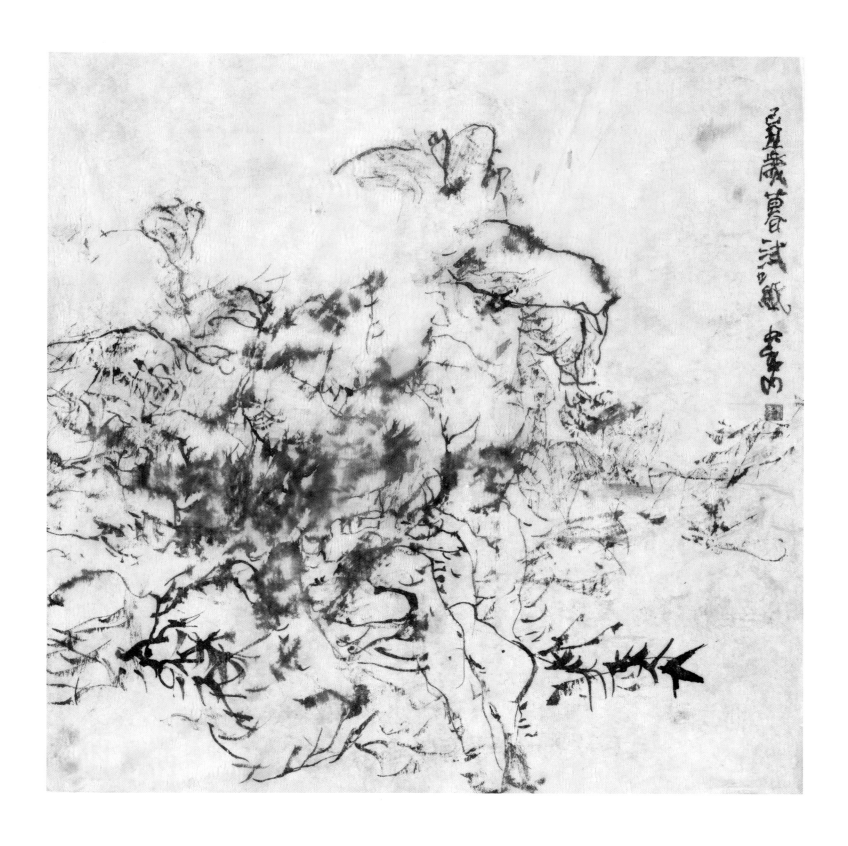

山水 / 51.5cm×51.5cm / 2009 年

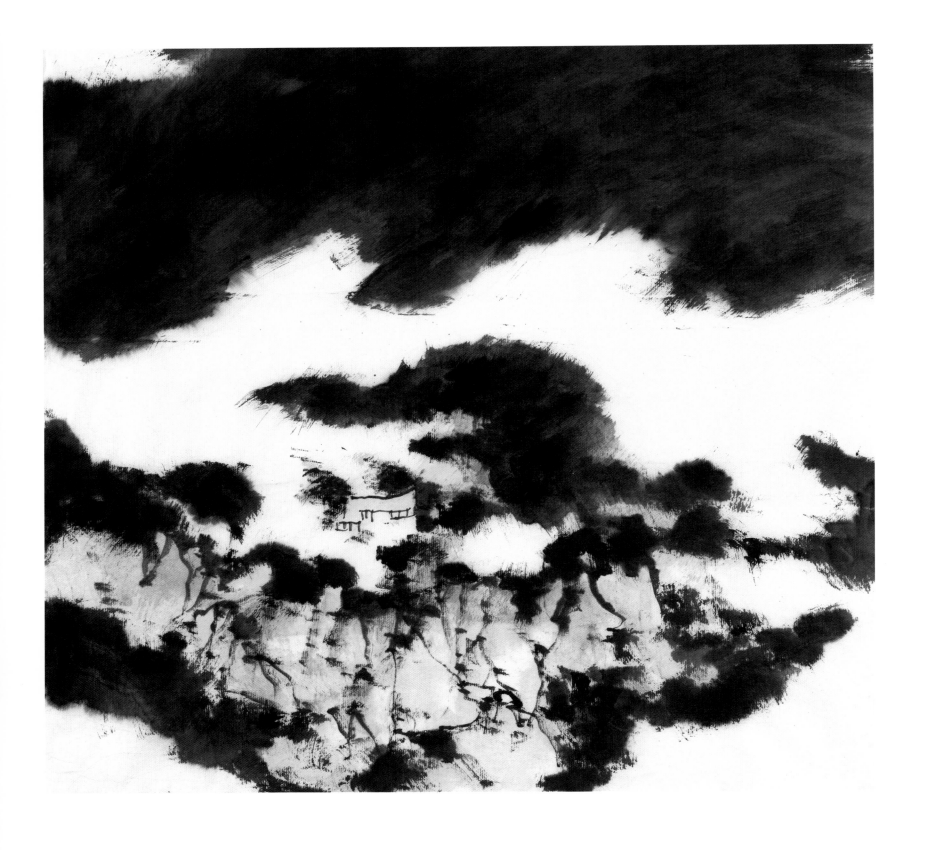

夜山 / 48cm×45cm / 2010 年代

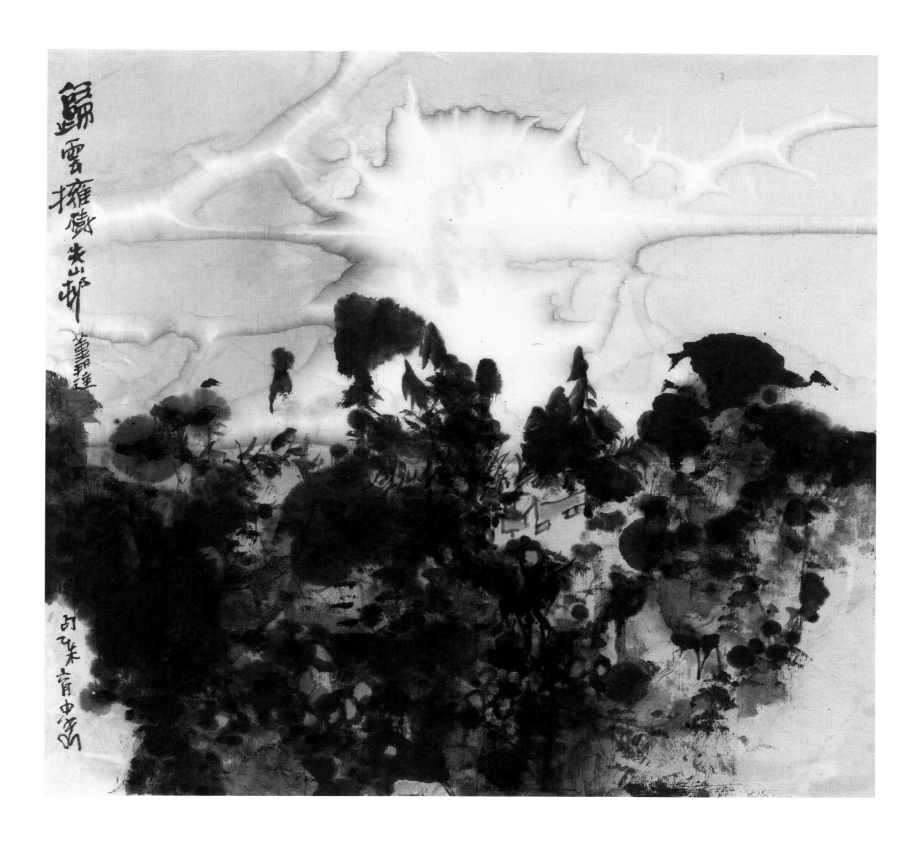

归云拥树 / 48cm×44cm / 2015 年

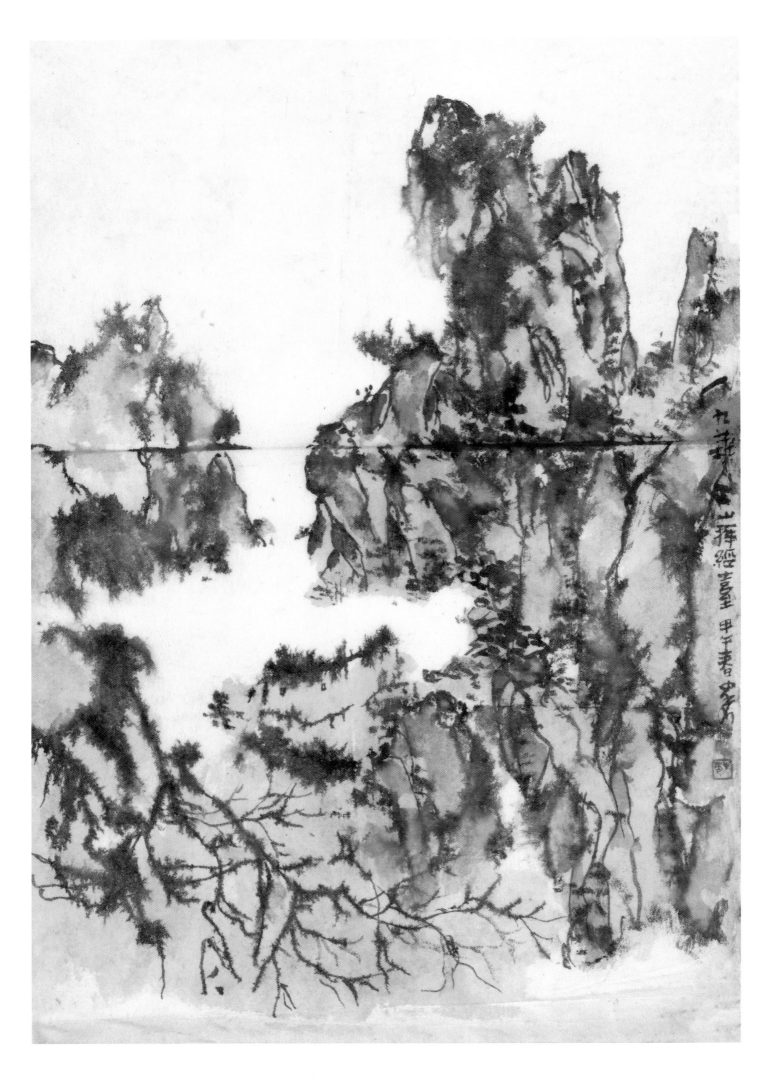

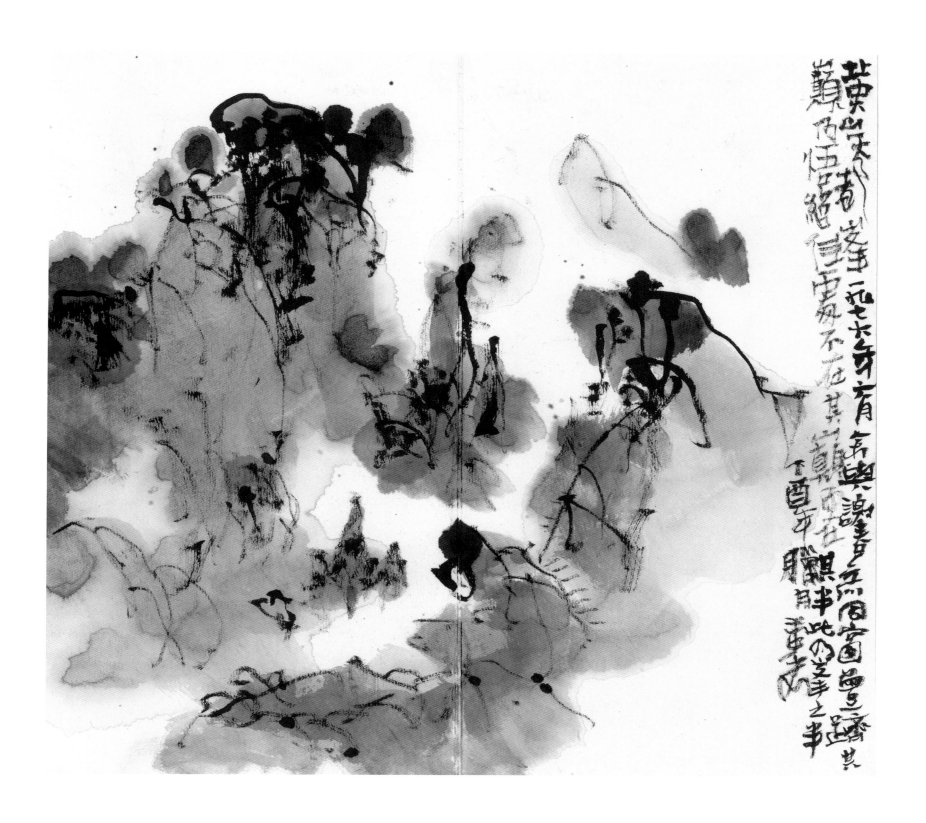

黄山天都峰有无与伦比之巅峰而一九七六年有无与伦比之巅峰而在其巅乃在绝顶其颠而在其巅顶不在其巅而在丁酉腊月胖此之黄

天都峰 / 32cm × 29cm / 2017 年

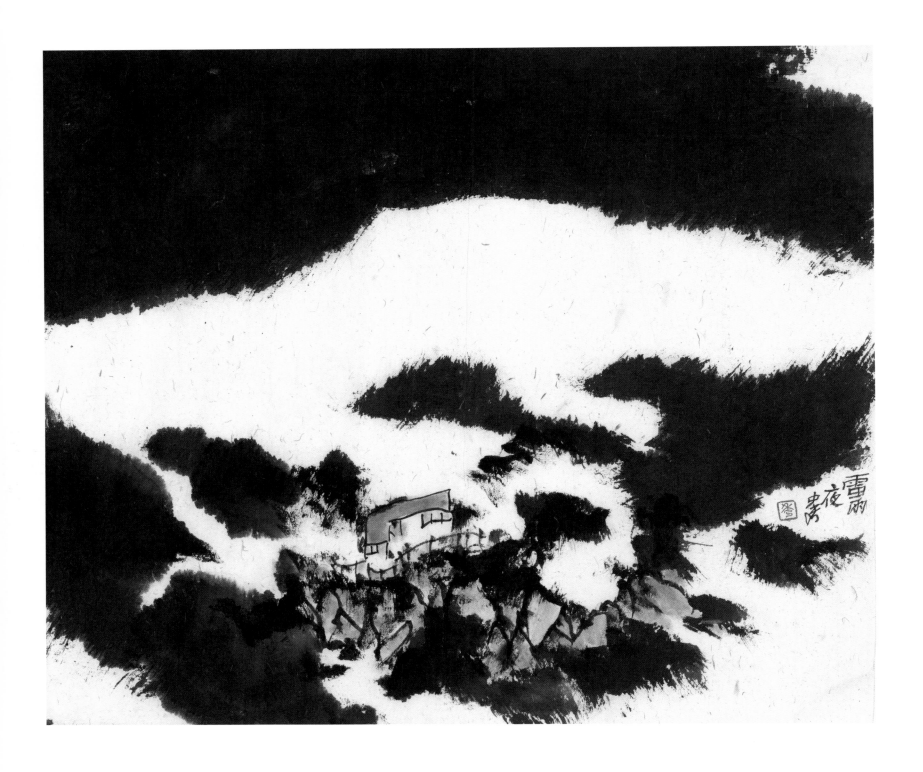

雷雨夜 / 40.3cm×35cm / 2010 年代

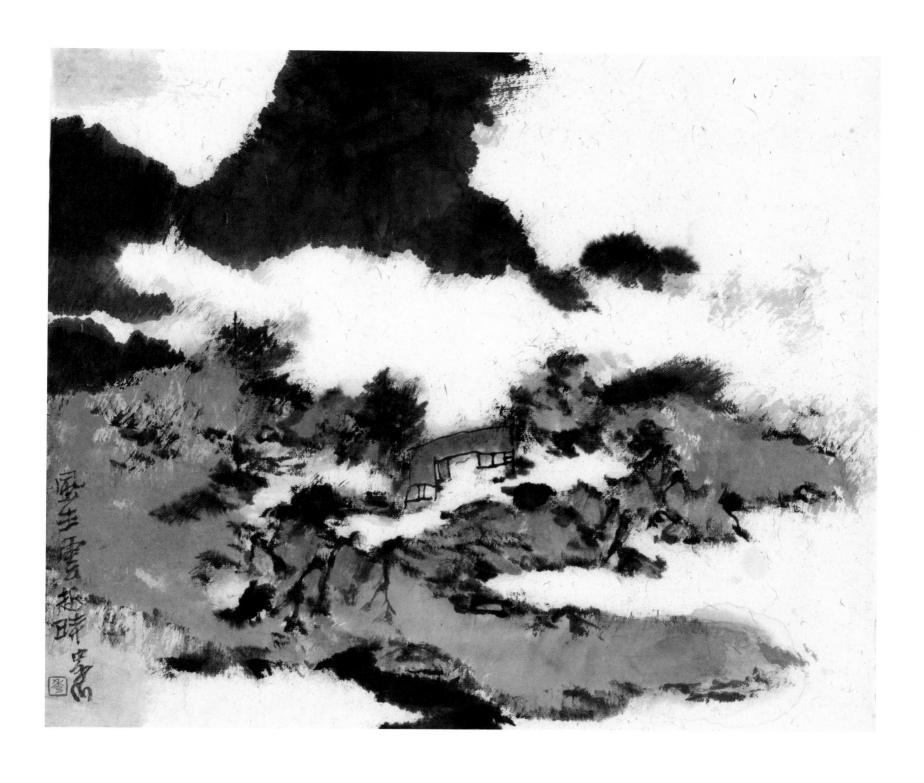

风生云起时 / 39.5cm×34.5cm / 2010 年代

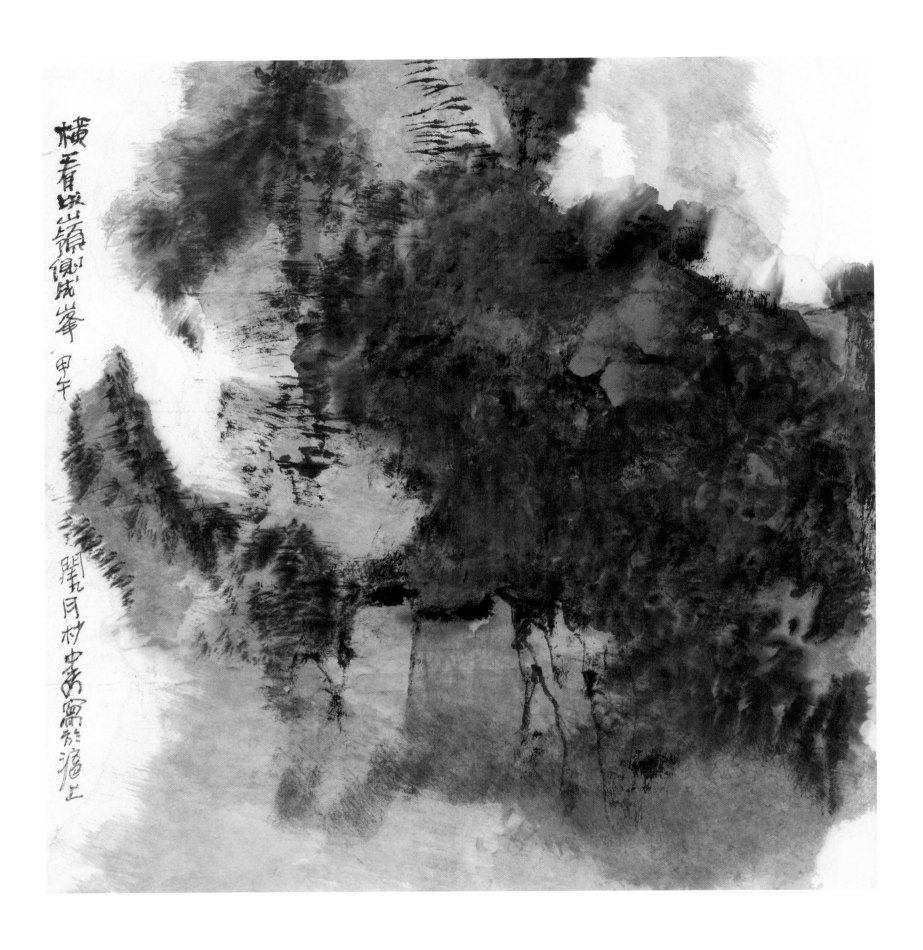

横看成岭侧成峰 / 36cm×35cm / 2014 年

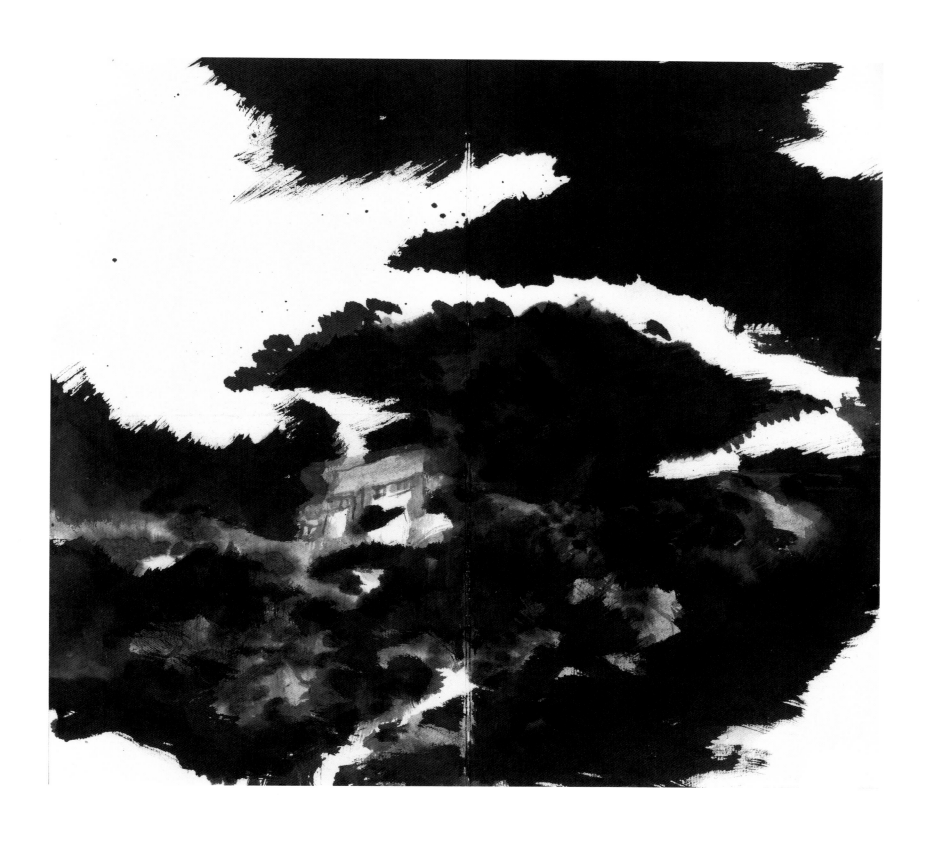

雨山 / 32cm×29cm / 2010 年代

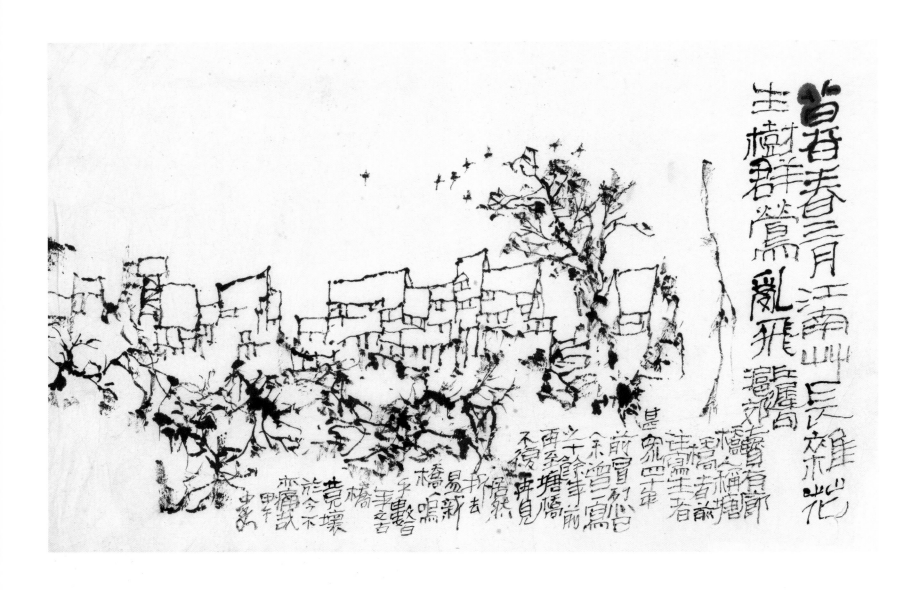

忆塘桥 / 45cm×29.3cm / 2014 年　　　　112

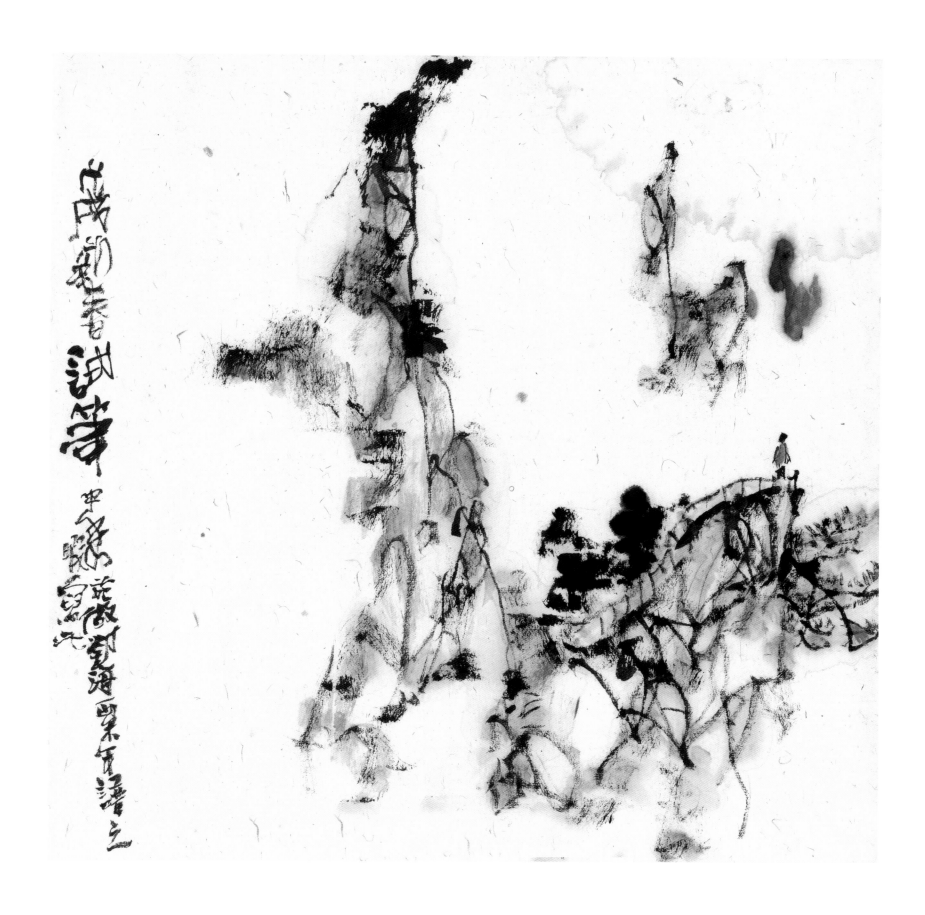

山望 / 35cm×35cm / 2018 年

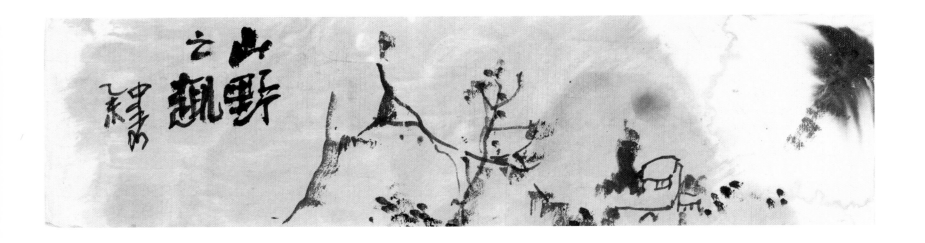

山野之趣 / 34.5cm×10cm / 2015 年

甲午秋韵 / 39cm×19.5cm×8 / 2014 年

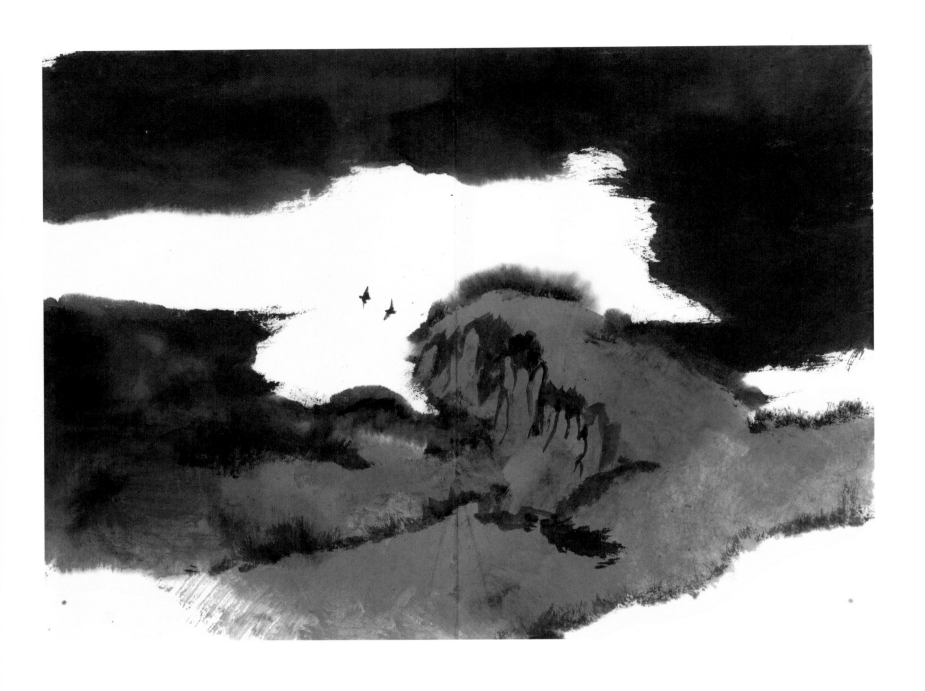

夜山 / 33.5cm×24.8cm / 2010 年代

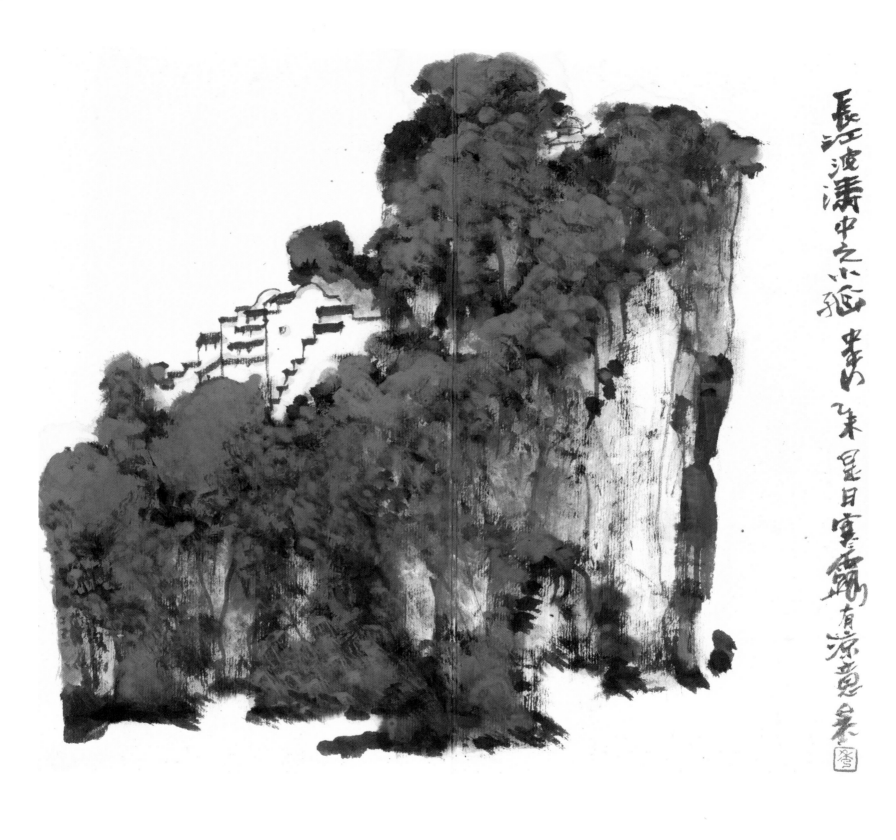

長江波濤中之小孤山　乙未暑日雲西樓有涼意吳

小孤山 / 31.8cm×29cm / 2015 年

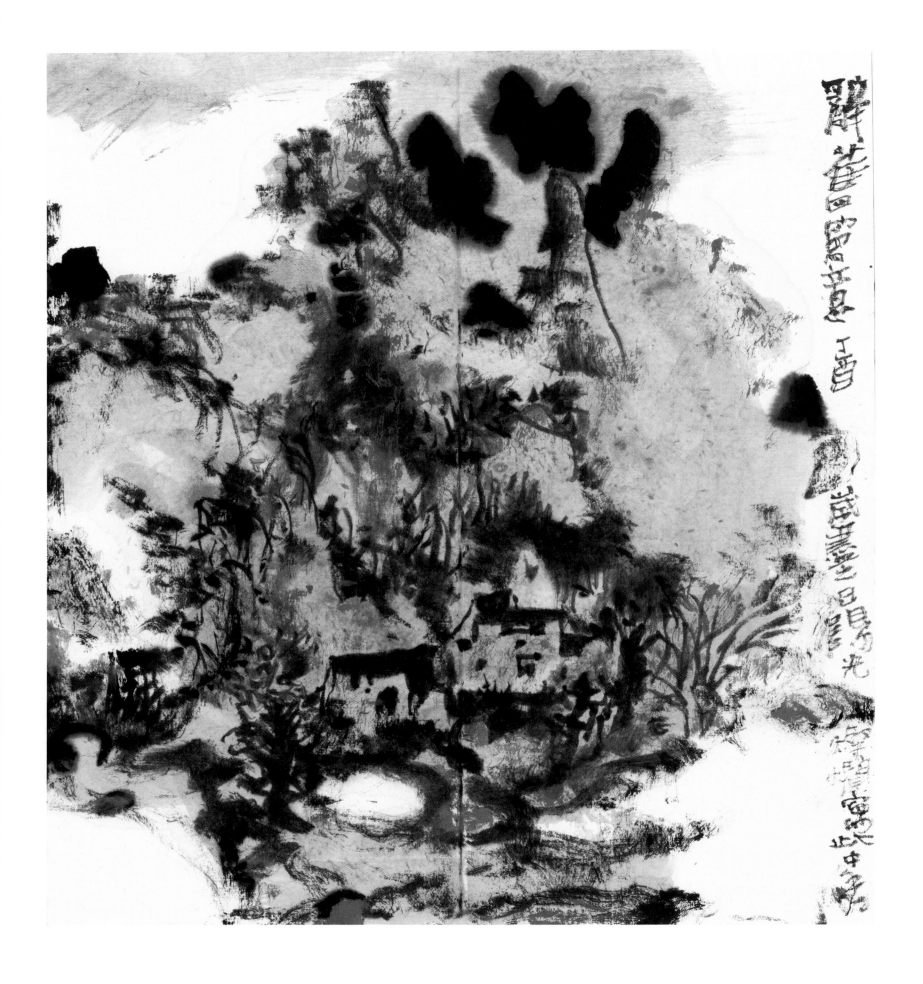

辞旧写意 / 35cm×32cm / 2017 年

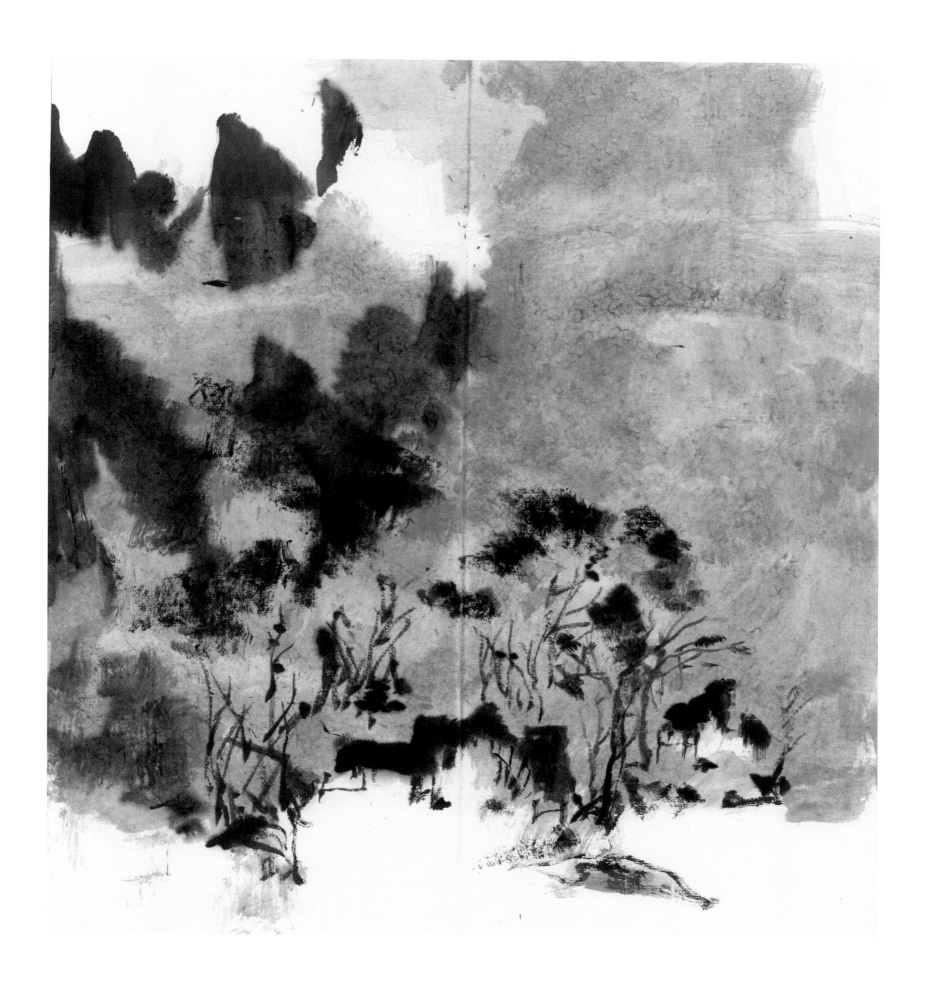

彩墨山水 / 35cm×31.8cm / 2010 年代

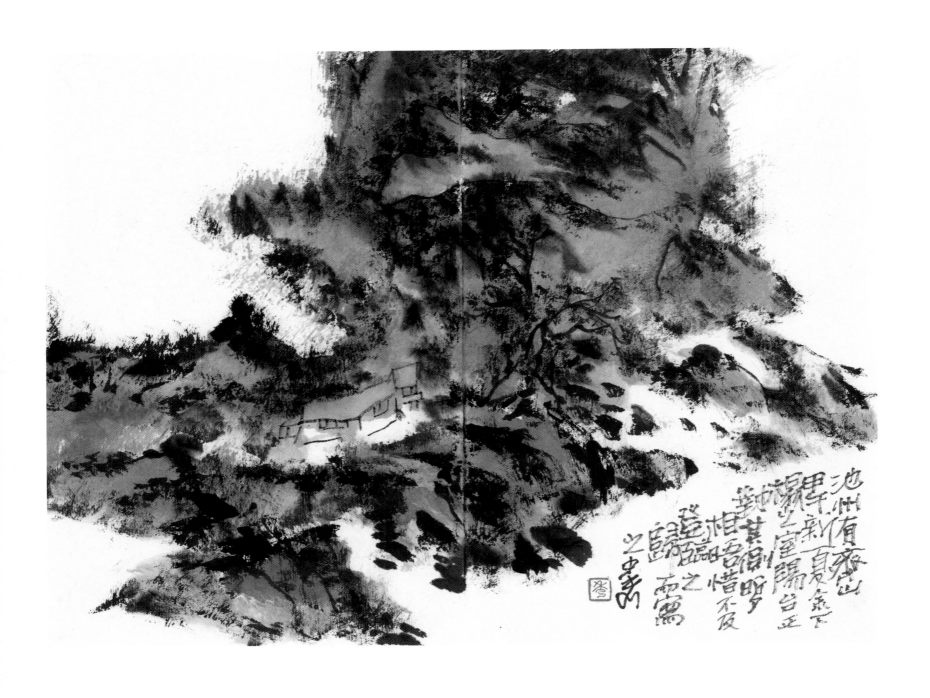

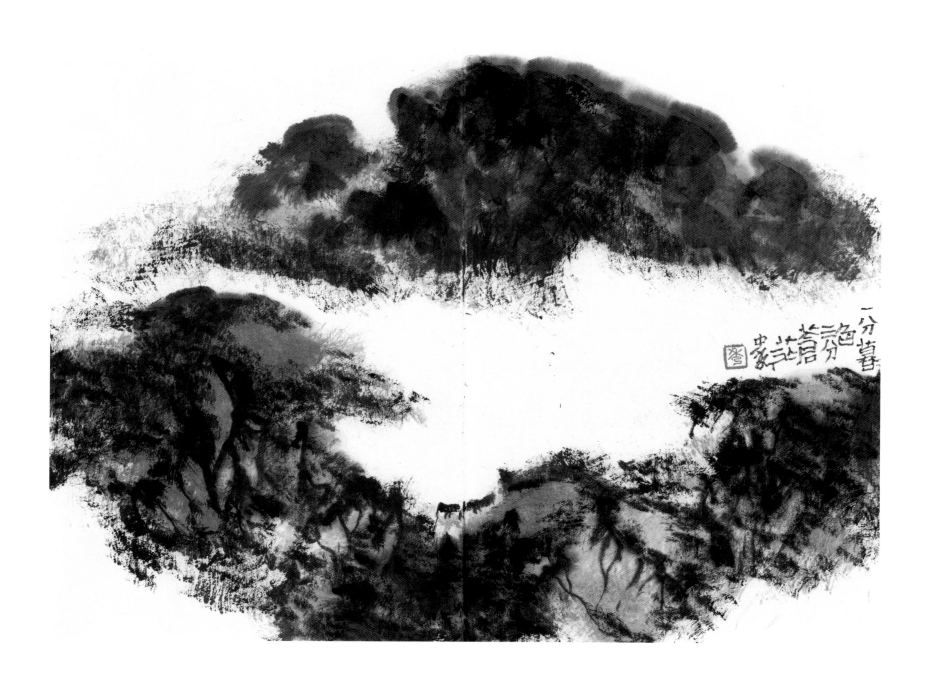

一分暮色 三分苍茫 / 34cm×25cm / 2010 年代

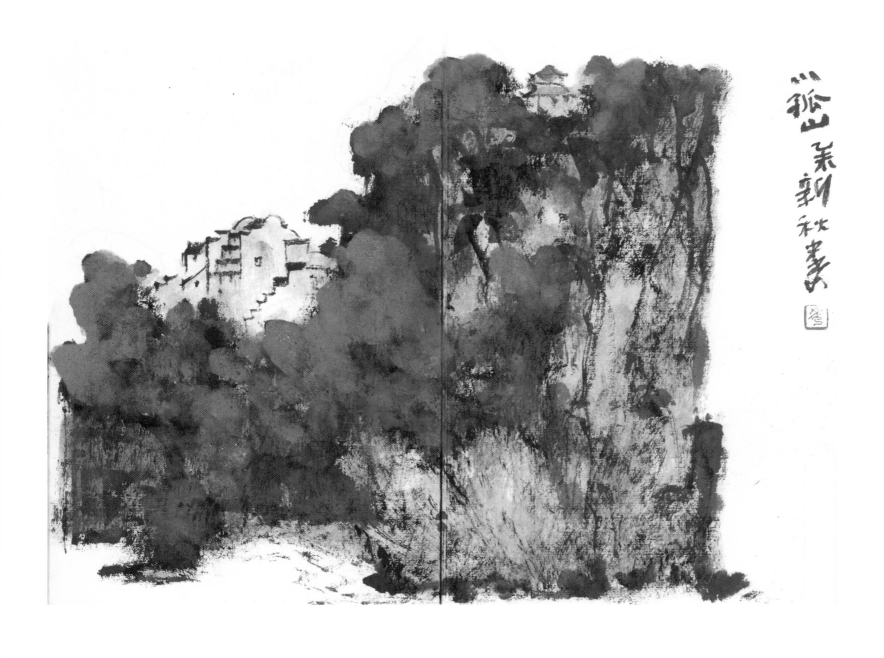

孤峰
新秋
画山

小孤山 / 30cm×22.5cm / 2015 年

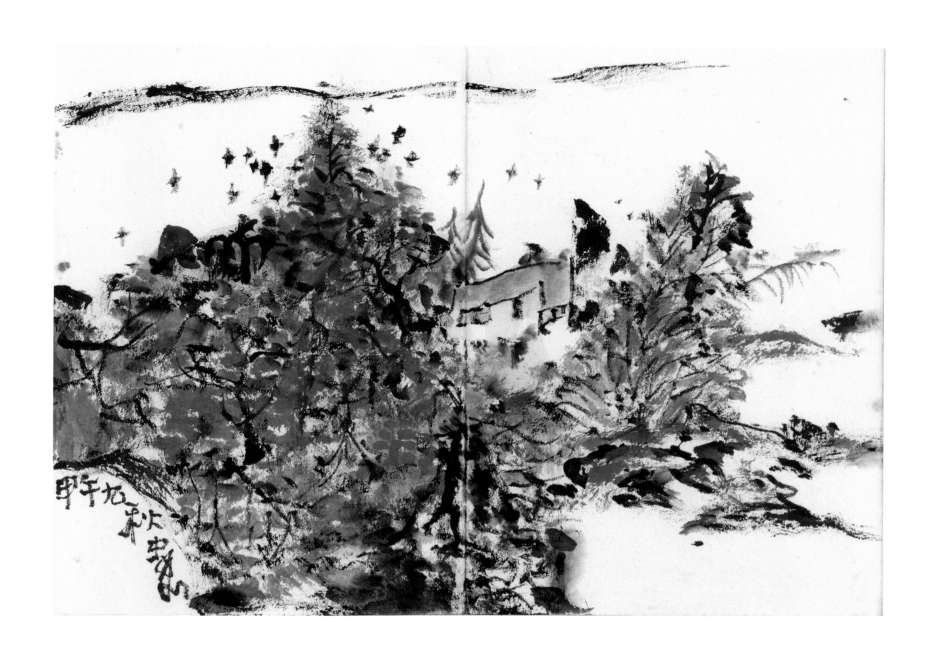

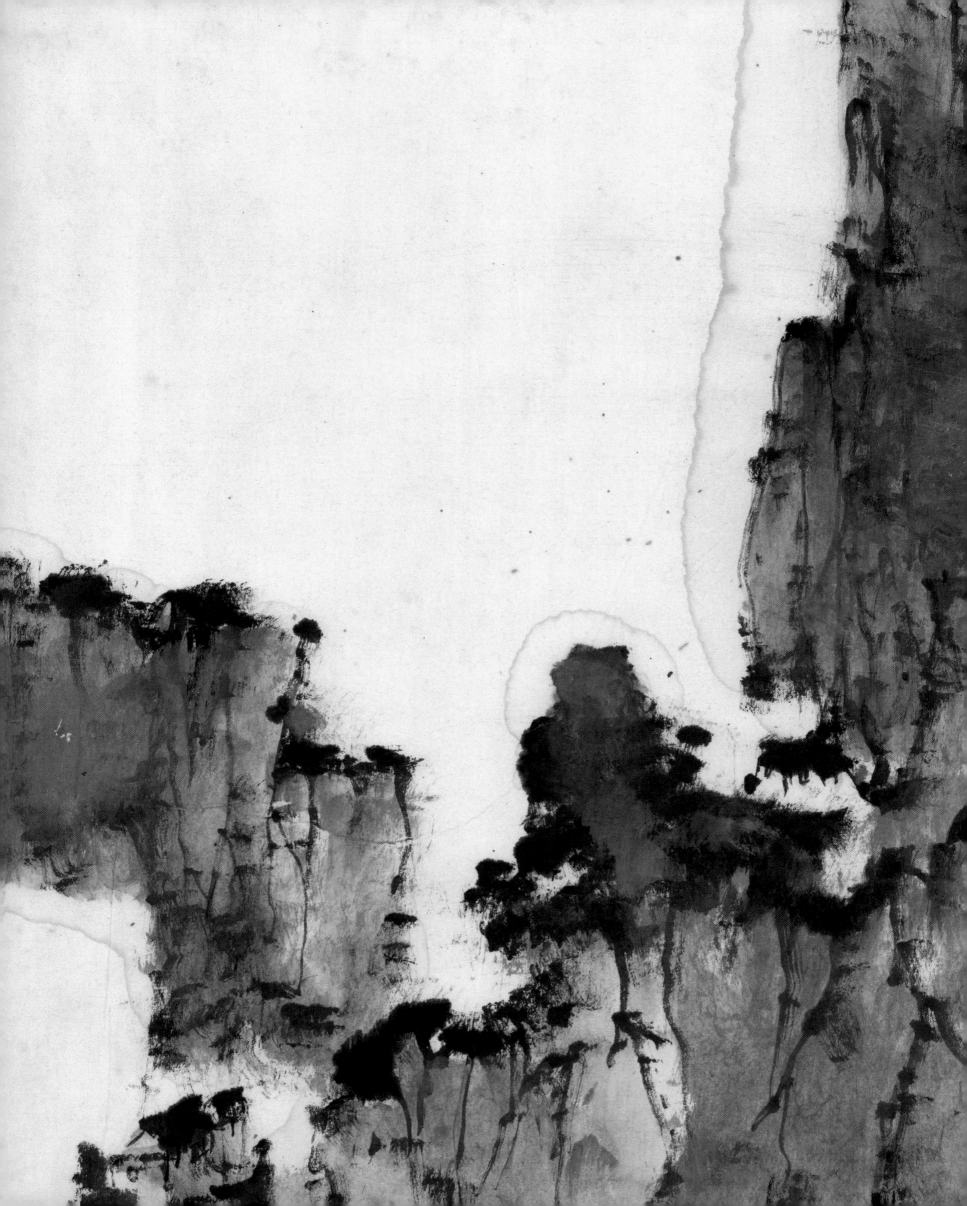

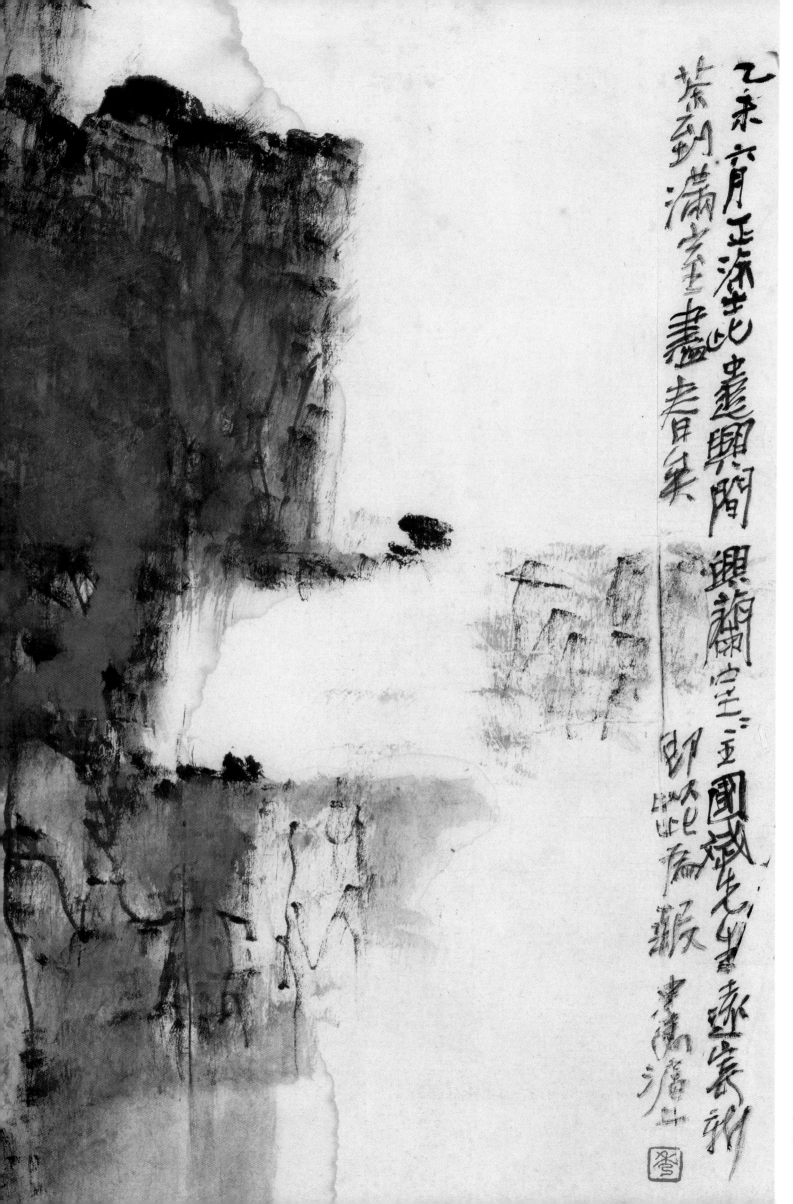

山水 /

49cm × 34.5cm /

2015 年

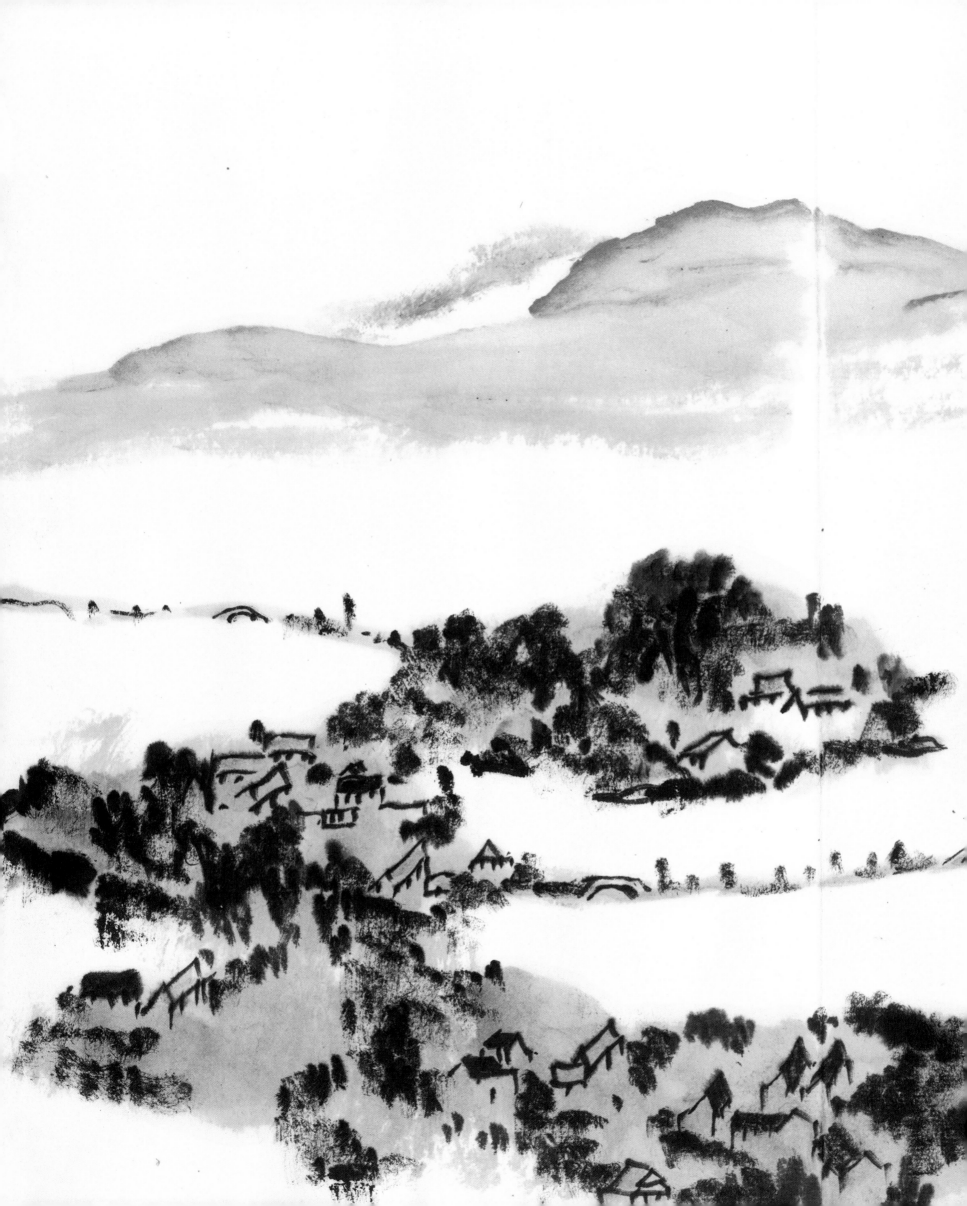

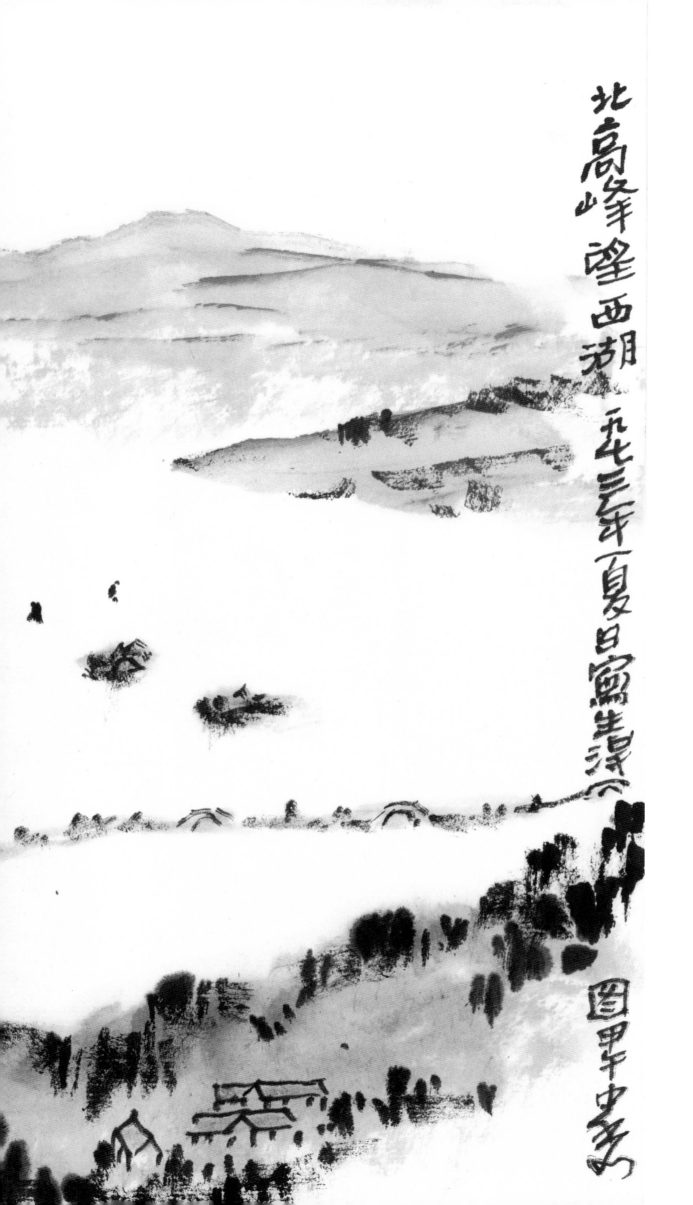

北高峰望西湖 /

33.8cm × 25cm /

2014 年

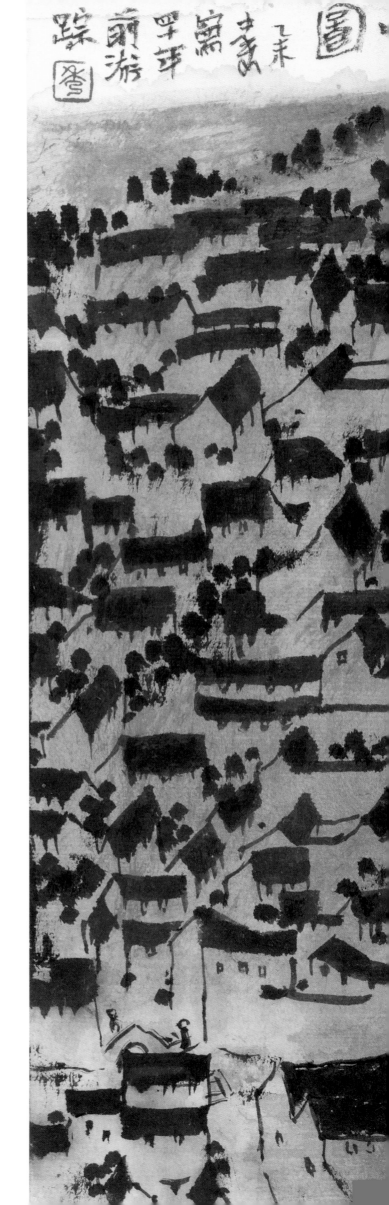

绍兴水乡 / 32cm×29cm / 2015 年

一座章师邪融 的名 古城 绍兴 从历区邪 强浔

点点滴滴都是心绪 / 43.5cm×31.2cm / 2016 年

秋思万千丝 / 43.5cm×31.2cm / 2016 年

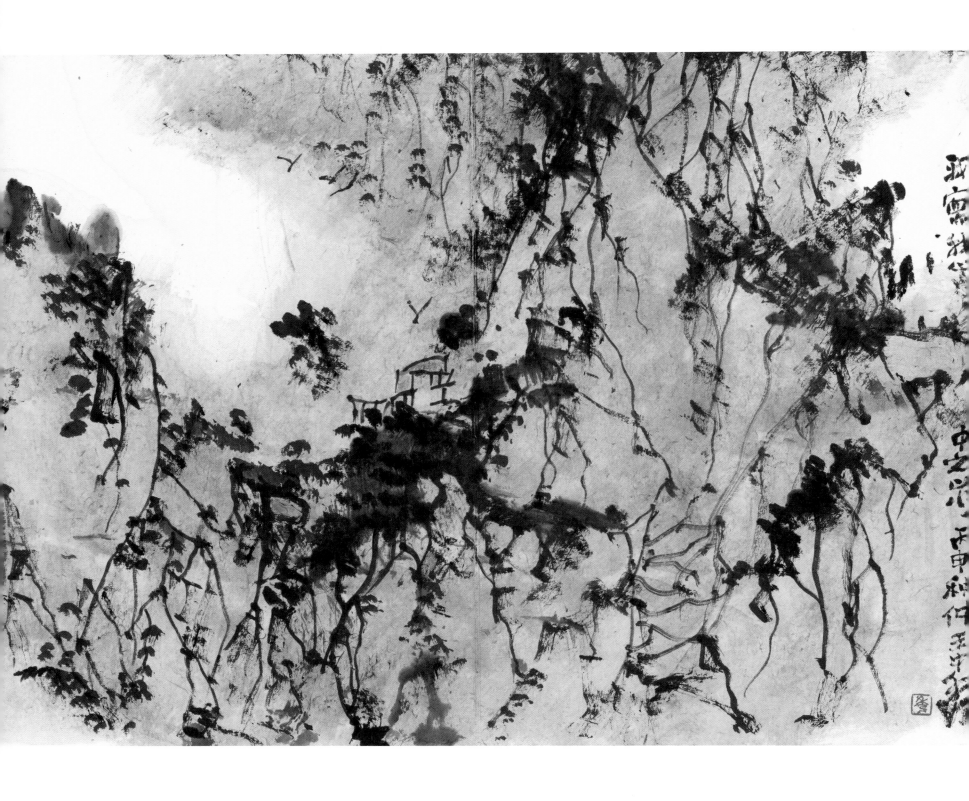

我写我心中之山水 / 43.5cm×31.2cm / 2016 年

山水屏 / 138cm×35cm / 2010 年代

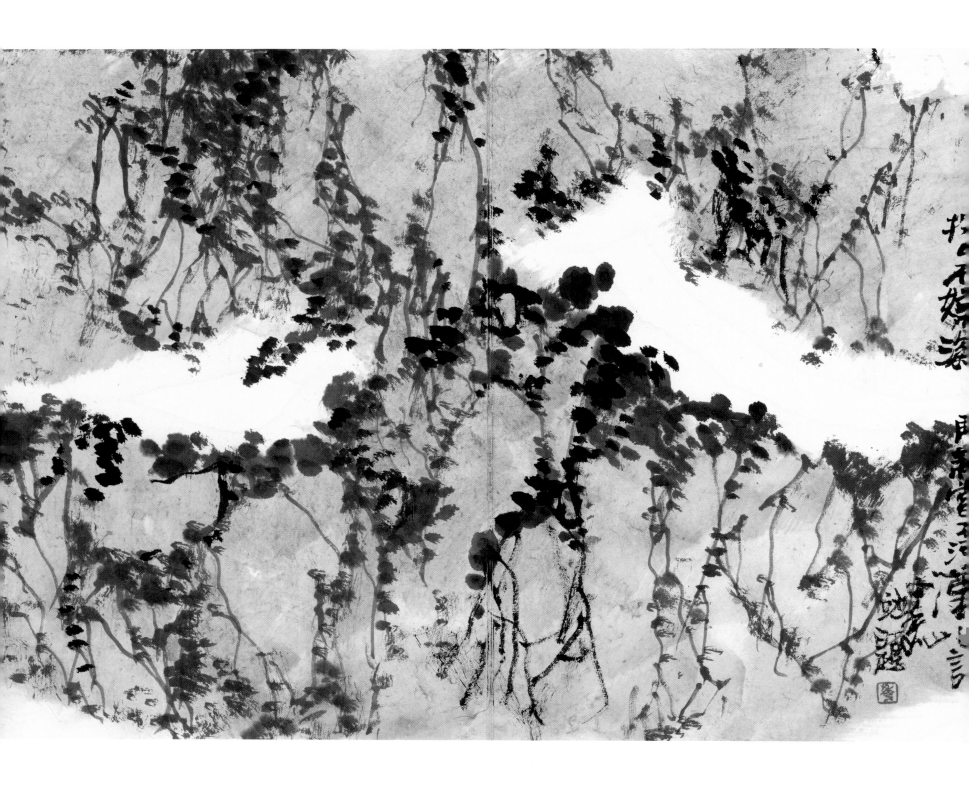

探山不嫌深 / 43.5cm×31.2cm / 2016 年

山水屏 / 138cm×35cm / 2010 年代

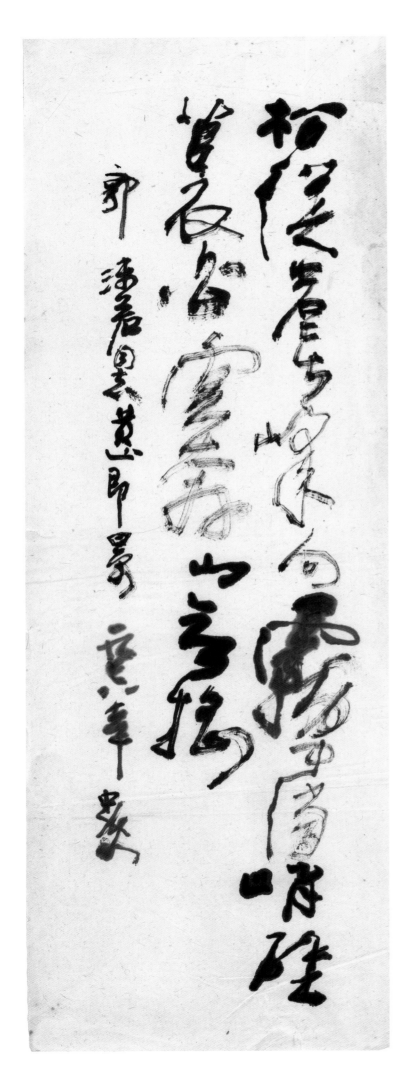

郭沫若《黄山即景》／68cm×24cm／1976 年

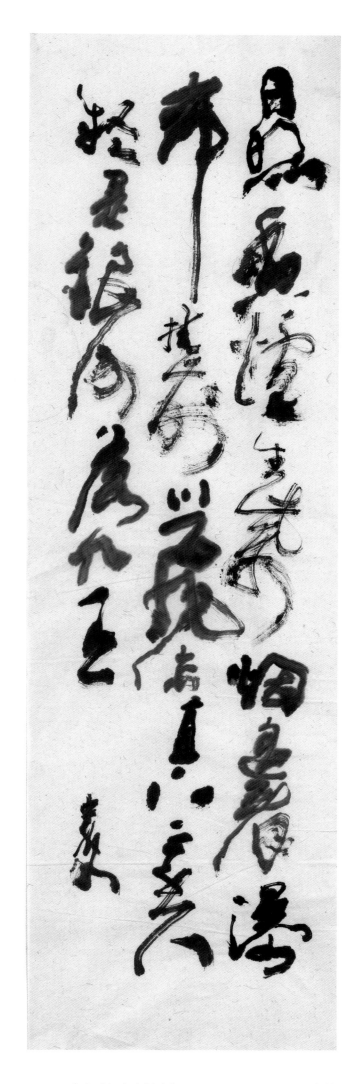

李白《望庐山瀑布》/ 68cm×20.5cm / 1980 年代

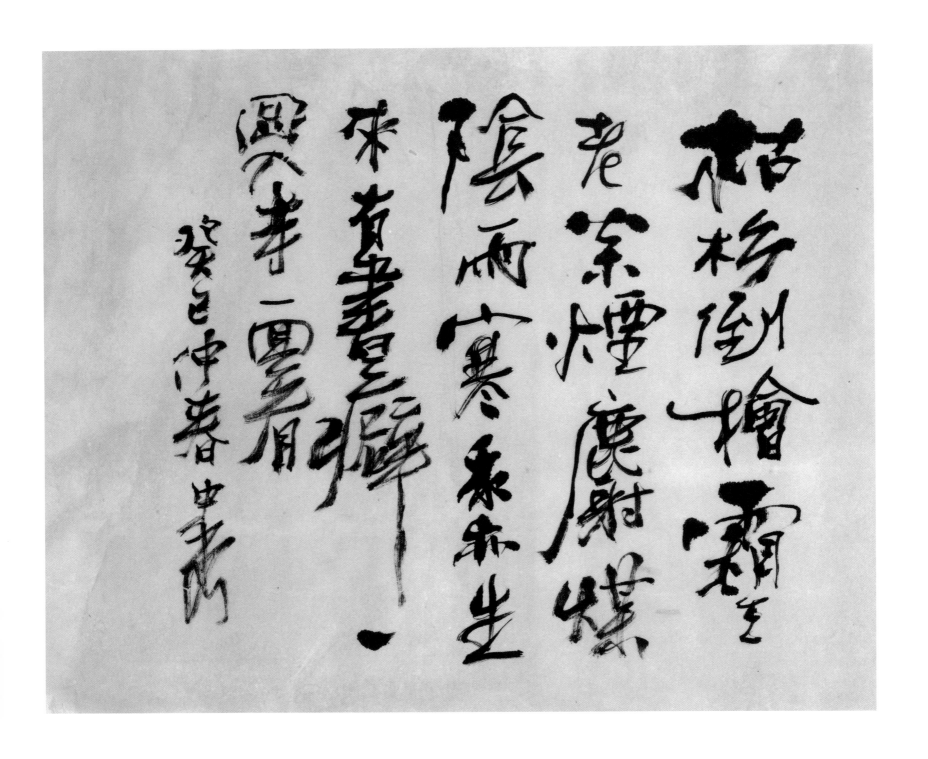

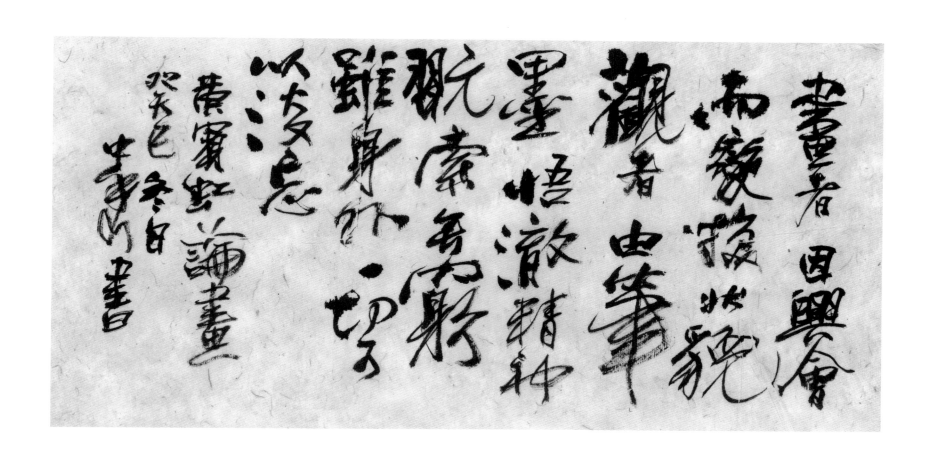

畫者 因興會
而象從心貌
觀者 由筆
墨悟澈精神
觀索氣象
雖身外一切
以皮毛忘
黃賓虹論畫
癸巳冬日
某某書

黃宾虹论画 / 69cm×35cm / 2013 年

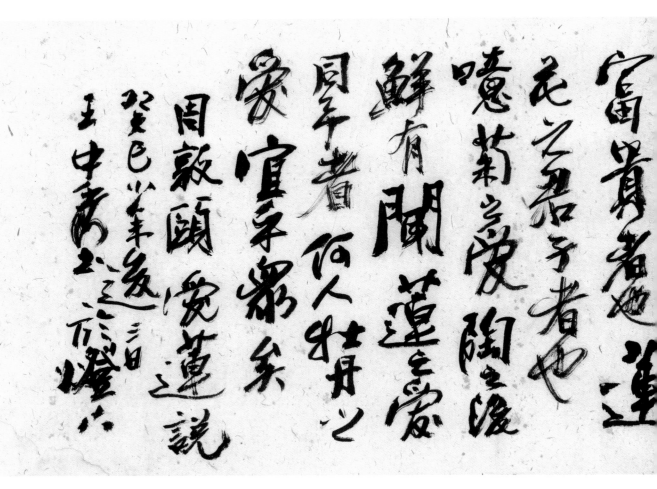

爱莲说 / 138cm×35cm / 2013 年

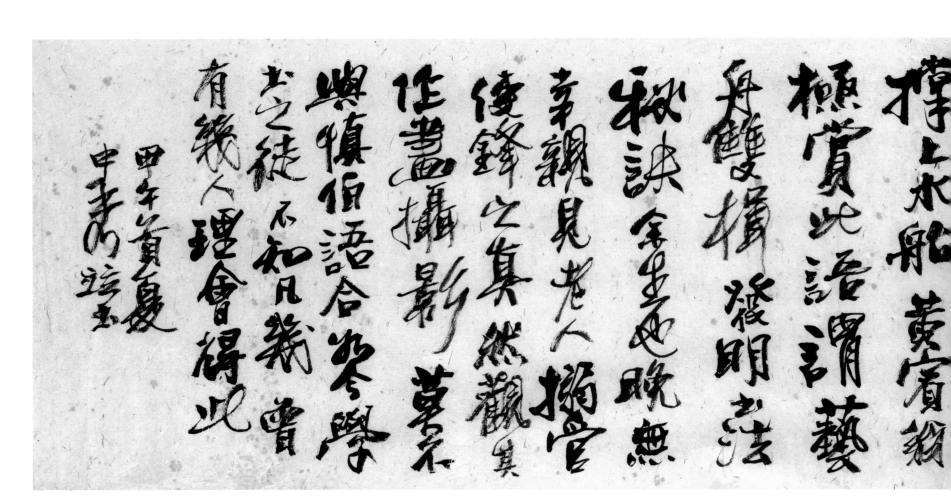

自书画论 / 138cm×34cm / 2014 年

水陸草木之花可愛
者甚蕃晉陶淵明
獨愛菊自李
唐來世人甚愛牡
丹予獨愛蓮之出
淤泥而不染濯
清漣而不妖中通
外直不蔓不枝
香遠益清亭
亭淨植可遠觀焉
可遠觀而不可褻玩焉
予謂菊花之隱逸
者也　丑月花之隱之

安吳包慎伯論
書有云鋒既著
紙即宜轉換
於畫下行者管
轉向上畫上行者
管轉向下一畫之
者管轉向下畫右以
以指得勢雷
得勢自是一筆
中自備八方即
乃謂八面鋒也

夏承焘词 / 45cm×35cm / 2014 年

人情世農人辭雙溪酒負幾家醉裏霸紅林下

善畫人偷盡堂看重招手老鬢朱衣歸何有過

百重巖山可知笑穩之蕭鳳遍踏破難後說不遇

亂筆未醉墨誰揚潑攜下自皆綠雲來踏柸舊月

秘要能來笋邊猶未成誠不信鐵圍壓枕有人

溪頭無又聲雲歸清平樂深夜行處光爭淨名喜道中

橋南橋北茫然笑開關鬚夢誰認源數野花未落知故土

唱前頓筆逢來繞風滿鬢露沾堂又生氣願有時價

渡口檐嶼逐山丈徒從御都說長鴻鵬美

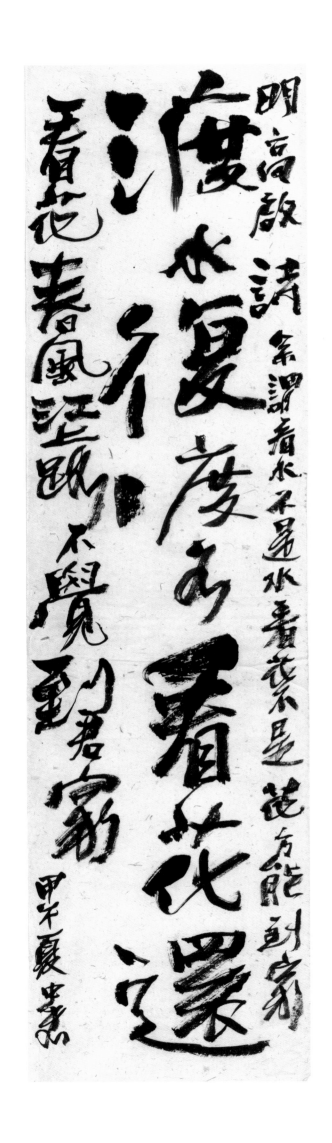

明高启诗

渡水复渡水，看花还看花。春风江上路，不觉到君家。

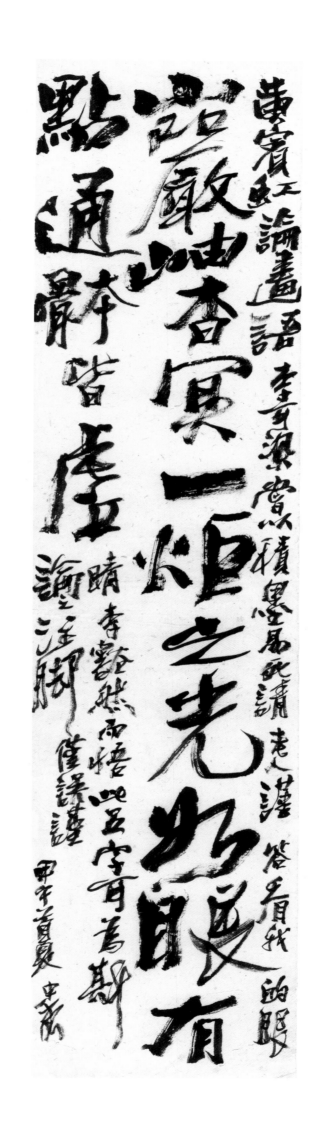

黄宾虹论画 / 138cm×36cm / 2014 年

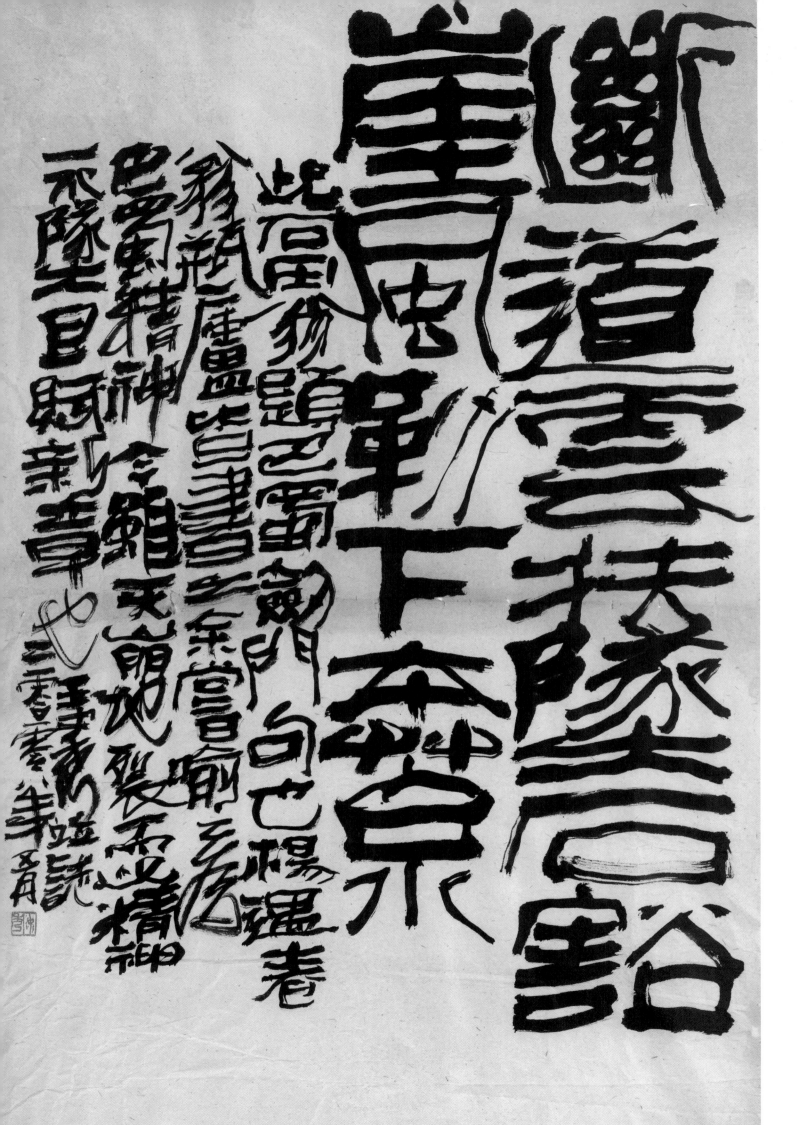

巴蜀精神 / 136cm×68cm / 2008 年

筆

山水畫圃開

筆為作書

黄宾虹论用笔兼力之二 / 135cm×15cm / 2014 年

黄宾虹论用笔兼力之一 / 109cm×15cm / 2014 年

擲句二種　館閣字　骷反成匠

筆　山水畫一用　筆孤從書　而壓墨　由書著紙　而力遠紙　背者實處　就得更覺　布白求離　合之法不黏　不脫螺蛳　蠶木自然　成之有夫

名畫用　筆多是　一波三折　從轉筋觥　中來波拓　須自然　為之卽蘇　而內剔其　要鉤勒　分明起訖　不苟　筆整齊　脩潔不誨

《宾虹画语》节录 / 34cm×135cm / 2015 年

畫者未得名與不獲利非畫理之
咎而急於求名獲利實畫害
非惟求名利為上而三者而
既得名與利甚為害於畫
者偏為甚當求得名之先人
未有不期其技藝之精美者
臨摹古人之名蹟諸大師
原之教益偽作一畫未愜
慈或審而勿開不以眠人復
思點汙無嚴倦至於
精負時名一宿百合和且食
三徒聞聲而至宿者
搖蹻戶限為穿不得之非藝
既不視名亦異應之以華
亦無意能研精始則閏睬
世三厭欣易率之懷抱
然靈住心之放誕豪農以
然自欺人不知所以甚

附录一

王中秀学术年表

梅雨恬 整理

1979 年 \| 1999 年	1979 年 9 月	《霜叶红于二月花》，戴敦邦、黄英浩、谢春彦、王中秀绘，上海人民美术出版社编；《上海中国画选集》，上海人民美术出版社
	1982 年 7 月	《镜花缘（一）》，李汝珍原著，徐淦改编，戴敦邦、谢春彦、王中秀、王震坤绘，湖南少年儿童出版社
	1983 年 7 月	《镜花缘（二）》，李汝珍原著，徐淦改编，戴敦邦、谢春彦、王中秀、王震坤绘，湖南少年儿童出版社
	1983 年 10 月	《镜花缘（三）》，李汝珍原著，徐淦改编，戴敦邦、谢春彦、王中秀、王震坤绘，湖南少年儿童出版社
	1983 年 10 月	《镜花缘（四）》，李汝珍原著，徐淦改编，戴敦邦、谢春彦、王中秀、王震坤绘，湖南少年儿童出版社
	1984 年 2 月	《敦煌壁画故事连环画 布金园》，谢宠改编，戴敦邦、谢春彦、王中秀、任剑坤绘，甘肃人民出版社
	1984 年 3 月	《武王伐纣》，王益砾改编，谢春彦、王中秀、戴红儒、王震坤、谢春联、戴敦邦绘，浙江人民美术出版社
	1984 年 3 月	《灭商封神》，王益砾改编，谢春彦、王中秀、戴红儒、王震坤、谢春联、戴敦邦绘，浙江人民美术出版社
	1985 年 1 月	《镜花缘（五）》，李汝珍原著，徐淦改编，王中秀、王震坤、戴红杰、谢春彦、戴敦邦绘，湖南少年儿童出版社
	1985 年 1 月	《镜花缘（六）》，李汝珍原著，徐淦改编，王中秀、王震坤、戴红杰、谢春彦、戴敦邦绘，湖南少年儿童出版社
	1993 年 1 月	《寻觅"内美"的艺术大师，写在＜黄宾虹画集＞出版前夕》，王中秀，见《美术之友》
	1995 年 4 月	《黄宾虹的苦与涩》，王中秀，见《美术之友》
	1996 年 2 月 8 日	《说蝶》，黄宾虹撰，王中秀释读，见《中国书画报》
	1997 年第 6 期	《若干侧面，一个核心——黄宾虹艺术系列图书简介》，王中秀，见《美术之友》
	1997 年	《黄宾虹十事考（连载）——第一考《新画训》考》，王中秀，见《国画家》
	1997 年 6 月	《怎样画山水写生与点景 序》，王中秀，见乐震文、苏春生编著：《怎样画山水写生与点景》，上海书画出版社
	1999 年 6 月	《黄宾虹文集》，王中秀编，上海书画出版社
	1999 年 9 月	《寻觅黄宾虹——黄宾虹艺术系列图书诞生记》，王中秀，见上海市出版工作者协会、上海市编辑学会编：《我与上海出版》，学林出版社
2000 年 \| 2010 年	2000 年 8 月	《中国画名家作品真伪——黄宾虹》，王中秀著，上海书画出版社
	2002 年 6 月	《黄质（宾虹）》，王中秀，见柳无忌、殷安如编：《南社人物传》，社会科学文献出版社
	2003 年 3 月	《凭虚取神，跖实取力》，王中秀，见《中国美术家作品丛书 黄宾虹上》，人民美术出版社
	2004 年第 2 期	《兴圣街：任伯年住过的小街》，王中秀，见《荣宝斋》
	2004 年第 2 期	《历史的失忆与失忆的历史——润例试解读》，王中秀，见《新美术》
	2004 年 7 月	《近现代金石书画家润例》，王中秀等编著，上海画报出版社
	2005 年 6 月	《黄宾虹年谱》，王中秀等编著，上海书画出版社

2005 年 8 月	《黄宾虹著作疑难问题考辨》，王中秀，见卢辅圣主编：《朵云 第六十四集 黄宾虹研究》，上海书画出版社
2005 年	《<黄宾虹年谱>感言——兼论当前黄宾虹研究中的误区》，王中秀，见《荣宝斋》，2005 年连载
2005 年	《重读<宾虹书简>和<黄宾虹画语录>的疑惑——与王伯敏教授商榷》，王中秀，见《荣宝斋》
2006 年 9 月	《黄宾虹画传 插图珍藏本》，王中秀，上海画报出版社
2006 年 6 月	《黄宾虹绘画历程的时段描述》，王中秀，见上海书画出版社编：《二十世纪山水画研究文集》，上海书画出版社
2006 年 7 月 15 日	《黄宾虹与傅雷——谈黄宾虹的简笔画兼与范曾先生商榷》，王中秀，见《美术报》
2006 年 12 月 2 日	《关于<黄宾虹画传>》，王中秀，见《美术报》
2006 年 9 月	《江南春色》，王中秀绘画，见谢春彦，董小明主编：《孺子牛 海内外名家画牛集》，上海文艺出版社
2007 年第 3 期	《<西洋画法>：李叔同的译述著作》，王中秀，见《美术研究》
2007 年第 6 期	《<观画答客问>释读》，王中秀，见《书与画》
2007 年 8 月	《黄宾虹绘画历程的时段描述》，王中秀，见陈振濂主编：《盛世鉴藏集丛 2 黄宾虹专集图像·文献》，浙江古籍出版社
2007-2008 年	《黄宾虹画传》，王中秀，见《荣宝斋》，2007—2008 年连载
2008 年 5 月	《黄宾虹绘画历程的时段描述》，王中秀，见中国艺术研究院美术研究所编：《黄宾虹研究文集》，浙江人民美术出版社
2009 年	《黄宾虹绘画历程的时段描述（上）（下）》，王中秀，见《荣宝斋》
2009 年 9 月	《试论黄宾虹绘画中的点——兼及虚实在其笔墨观中的价值》，王中秀，见关山月美术馆编：《时代经典》，广西美术出版社
2010 年 8 月	《王一亭年谱长编》，王中秀编著，上海书画出版社

2010 年 **\|** **2019 年**	2012 年 3 月	《追古启今——王中秀谈黄宾虹艺术》，吴洪亮与王中秀的访谈，2011 年 6 月 8 日于上海，见王明明编：《北京画院美术馆年鉴 2011》，广西美术出版社
	2012 年 3 月	《黄宾虹的笔墨析览》，王中秀，2011 年 9 月 27 日于北京画院美术馆讲座，见王明明编：《北京画院美术馆年鉴 2011》，广西美术出版社
	2012 年第 1 期	《撤退还是转移：国画复活运动前夕的折衷派》，王中秀，见《美术学报》
	2012 年第 4 期	《张大千年谱笺证三则》，王中秀，见《新美术》
	2012 年 3 月	《一则关于张大千拜师年代的存考——摘自在编撰中的<曾农髯年谱长编>》，王中秀，见《国学新视野》春季号（总第五期），广西师范大学出版社
	2012 年第 5 期	《黄宾虹画学演绎历程的新考察》，王中秀，见荣宝斋
	2012 年 6 月	《导言：迷茫、寻觅与悟通——换个视角考察黄宾虹画学的演绎历程》，王中秀，见《黄宾虹论艺》，上海书画出版社

2013 年 4 月	《时间深处的回响——邑庙豫园书画善会与海上题襟馆书画会研究会史合编》，
	王中秀，见范景中，曹意强，刘赦主编：《美术史与观念史（第 14 辑）》，南京师范大学出版社
2014 第 4 期	《海上双英：天马会和晨光美术会之观察与感言》，王中秀，见《诗书画》
2014 第 1 期	《画到无人爱处工：黄宾虹的笔墨内美》，王中秀，见《美术学报》
2014 年连载	《时间深处的回响（一～五）：邑庙豫园书画善会与海上题襟馆书画会会史合编》，王中秀，见《荣宝斋》
2014 年 8 月	《＜西洋画法＞：李叔同的译述著作》，王中秀，见赵力，余丁编：《中国油画五百年 2》，湖南美术出版社
2015 年 8 月 17 日	《冰上鸿飞：黄宾虹的故都岁月》，王中秀，见《人民政协报》
2016 年 9 月 3 日	《摆脱"戏说"再看徐刘之争》，王中秀，见《新民晚报》
2016 年 10 月	《书画名家年谱大系 曾熙年谱长编》，王中秀、曾迎三编著，上海书画出版社
2017 年第 4 期	《学人黄宾虹：以"内美"为核心的艺术史观》，王中秀，见《美术观察》
2017 年 6 月	《著名作家书画艺术家王中秀在王一亭诞辰一百五十周年纪念的讲话》，见网站 https://www.iqiyi.com/w_19rtqv6j6h.html
2017 年 5 月 14 日	《王中秀谈黄宾虹与近代美术史研究》，郑诗亮访谈，见《澎湃新闻·上海书评》
2017 年 5 月 18 日	《为什么是王一亭、黄宾虹和刘海粟》，王中秀，见《澎湃新闻·上海书评》
2017 年 5 月 18 日	《究竟谁是 20 世纪前半叶上海美术界的精神领袖》，王中秀，见《澎湃新闻·上海书评》
2018 年 8 月 25 日	《王中秀先生纵论黄宾虹及中国现当代水墨艺术》，钟含泱采访
2019 年 3 月 30 日	《黄宾虹的绘画图式只属于黄宾虹》，王中秀，见《美术报》
2019 年 6 月	《黄宾虹文集全编》，王中秀，荣宝斋出版社
2019 年 8 月	《梦蝶集：王中秀美术文钞》，王中秀，中国美术学院出版社
即将出版	《黄宾虹年谱长编》，王中秀，荣宝斋出版社

附录二

图版目录

019　塔山 / 50cm×37cm / 纸本设色 / 1970 年代 | 塔山离鲁迅故居最近，下山出行不过片刻即至。中秀写生

020　山水课徒 / 36.5cm×24cm / 纸本水墨 / 1970 年代

021　江南小景 / 27cm×20cm / 纸本水墨 / 1970 年代

022　石榴 / 66cm×33.5cm / 纸本设色 / 1970 年代初

023　花开蜂来 / 35.5cm×26.5cm / 纸本设色 / 1980 年 | 庚申新夏。中秀南窗

第二章 结蛹·市场风云　026　意象山水 / 45.2cm×38.5cm / 综合材料 / 1990 年代

027　巍然 / 53.5cm×47.5cm / 1990 年代

028　意象山水 / 45.2cm×38.5cm / 综合材料 / 1980 年代

029　金石意象 / 88cm×68cm / 综合材料 / 1980 年代

030　山水 / 67cm×49cm / 综合材料 / 1980 年代

031　山水 / 49cm×49cm / 综合材料 / 1980 年代

032　山水 / 49cm×42cm / 综合材料 / 1980 年代

033　金石意象 / 综合材料 / 68cm×66cm / 综合材料 / 1980 年代

034　山水 / 68cm×45cm / 纸本设色 / 1987 年 | 探山一家苔侵阶。一九八七年立夏后二日。中秀

035　山水 / 66cm×49cm / 纸本设色 / 1980 年代 | 带露珠的阳光储存在每个人童年的衣兜里。中秀

036　青绿山水 / 99cm×32cm / 纸本设色 / 1986 年 | 青山人家。一九八六年中秋。中秀于沪上

037　青山白云 / 87cm×405cm / 纸本设色 / 1986 年 | 青山白云间，夕夕闻浪涛。丙寅。中秀率意为之

038　青绿山水 / 91cm×34cm / 纸本设色 / 1986 年 | 殿前无灯凭月照，山门不锁待云封。九华山景。丙寅。中秀，沪上

039　青绿山水 / 80cm×50cm / 纸本设色 / 1986 年 | 自唐宋以降，始有皴法。吾一生山水画自立皴法也，考山石树木至纹理也。千余载人皆以笔为之，未见似余皴者。丙寅中秀并记

065 山水 / 40cm×31cm / 纸本水墨 / 1990 年代

066 山水小景 / 51cm×49cm / 纸本水墨 / 1980 年代

067 九华印象 / 34.5cm×34.5cm / 纸本水墨 / 2005 年 | 九华印象。乙酉试纸。中秀

068 冬日 / 47.5cm×45cm / 纸本设色 / 2007 年 | 冬日之路边。丙戌除夕前一日。中秀

070 拟黄宾虹山水 / 48cm×44cm / 纸本水墨 / 1990 年代

071 山水 / 68.5cm×46cm / 纸本水墨 / 1990 年代

072 西湖晓望 / 70cm×47cm / 纸本水墨 / 1991 年 | 鹧鸪声里过前湖。辛未早春于西子湖畔晓望，忆写如则。中秀

073 栖霞岭归来 / 45cm×47cm / 纸本水墨 / 1991 年 | 碎风飘絮雨打萍。辛未二月雨中造访宾翁栖霞岭旧居归来写。中秀。一九九一年早春，余只身赴杭接洽黄宾虹画集编纂事宜。自兹致力于十余载。此其归来作。人生如露，抚此不胜感慨。丙戌。中秀重题

074 拟黄宾虹山水 / 47.5cm×43cm / 纸本水墨 / 1990 年代

076 暮色苍茫 / 35.5cm×34cm / 纸本水墨 / 2000 年代 | 暮色苍茫。中秀

077 拟黄宾虹山水 / 39.5cm×33cm / 纸本水墨 / 1990 年代

078 拟黄宾虹山水 / 50cm×34cm / 纸本水墨 / 1990 年代

079 拟黄宾虹山水 / 43cm×35cm / 纸本水墨 / 1990 年代

080 山水 / 62cm×35.5cm / 纸本设色 / 1990 年代

081 山水 / 62cm×35.5cm / 纸本设色 / 1990 年代

082 山水 / 136cm×35.5cm / 纸本设色 / 1990 年代

084 草色遥看 / 32cm×30cm / 纸本设色 / 2007 年 | 草色遥看。丁亥。中秀

085 黄山一线天 / 48cm×45cm / 纸本水墨 / 2006 年 | 丙戌十一月余登黄山日，大雾弥天，循排云亭西行，过新关一线天，雾忽为风劈出一道口子，即闻游人一片惊呼，下视千仞之下，心为之眩。归来图之如此。中秀。心字为目字之误

106 九华山拜经台 / 71cm×49 cm / 纸本设色 / 2014 年｜甲午春。中秀

107 天都峰 / 32cm×29cm / 纸本设色 / 2017 年｜黄山天都峰。一九七六年六月，余与谢春彦同窗，曾一跻其
巅乃悟绝佳处不在其巅，而在其半。此乃峰之半。丁酉年腊月。王中秀

108 雷雨夜 / 40.3cm×35cm / 纸本设色 / 2010 年代｜雷雨夜。中秀

109 风生云起时 / 39.5cm×34.5cm 纸本设色 / 2010 年代｜风生云起时。中秀

110 横看成岭侧成峰 / 36cm×35cm 纸本设色 / 2014 年｜横看成岭侧成峰。甲午闰九月杪。中秀写于沪上

111 雨山 / 32cm×29cm / 纸本设色 / 2010 年代

112 忆塘桥 / 45cm×29.3cm / 纸本设色 / 2014 年｜暮春三月，江南草长，杂花生树，群莺乱飞。丘迟句。沪郊
七宝有廊桥。人称塘桥者，前往写生者甚众。四十年前冒烈日余曾写之，十余年前再至塘桥，不复再见，
居然拆去易一新桥，呜乎！数百年之古桥，竟坏于今，不亦痛哉！甲午。中秀

113 山望 / 35cm×35cm / 纸本设色 / 2018 年｜戊戌新春试笔。中秀兹做刘海粟年谱之暇写此

114 山野之趣 / 34.5cm×10cm / 纸本设色｜山野之趣。中秀。乙未

115 甲午秋韵（册页）/ 39cm×19.5cm×8 / 纸本设色 / 2014 年｜甲午秋韵。二零一四年凉夏后，秋来特早，
打点是年，春夏，仅将黄宾虹谱补订完，文集补订六之五，曾谱对红完毕而已。中秀记｜中秀｜山村之夜。
中秀｜黄山云海。中秀｜与枯树百鸟为侣，神仙之思也。甲午仲秋。中秀渴笔｜甲午九秋。中秀｜秋山图。
甲午中秀戏笔｜甲午九秋。中秀

116 夜山 / 33.5cm×24.8cm / 纸本设色 / 2010 年

117 小孤山 / 31.8cm×29cm / 纸本设色 / 2015 年｜长江波涛中之小孤山。中秀。乙未。是日寒露有凉意矣

118 辞旧写意 / 35cm×32cm / 纸本设色 / 2017 年｜辞旧写意。丁酉岁尽之日，阳光灿烂。写此。中秀

119 彩墨山水 / 35cm×31.8cm / 纸本设色 / 2010 年代

120 池州有齐山 / 34cm×25cm / 纸本设色 / 2014 年｜池州有齐山。甲午新夏，余下榻之室正对其侧。昕夕相晤，
惜不及登临之。归而写之。中秀

121 一分暮色 三分苍茫 / 34cm×25cm / 纸本设色 / 2010 年代｜一分暮色，三分苍茫。中秀

而不可亵玩焉。予谓菊，花之隐逸者也；牡丹，花之富贵者也；莲，花之君子者也。噫！菊之爱，陶后鲜有闻。莲之爱，同予者何人？牡丹之爱，宜乎众矣！周敦颐《爱莲说》癸巳小年后三日。王中秀书于灯下

140　自书画论 / 138cm×34cm / 纸本 / 2014 年｜安吴包慎伯论画有云，锋既着纸即宜转换，于纸下行者，管转向上；画上行者，管转向下；画左行者，管转向右。是以指得势而锋得力，自是一笔中自备八方，即所谓八面锋，所谓撑上水船。黄宾翁极赏此语，谓《艺舟双辑》发明书法秘诀。余生也晚，无幸亲见老人搦管使锋之真。然观其作画摄影，莫不与慎伯合。如今学书之徒不知凡几，曾有几人理会得此？甲午首夏。中秀并书

142　夏承焘词 / 45cm×35cm / 纸本 / 2014 年｜人情浓似双溪酒，负几家醇酎。霜红林下著书人。除梦里重招手。老僧笑我归何有？过百重岩岫。可知坐稳一蒲团，何须踏破千鞋后。《一络索 北阁访友不遇》乱峰千笏，醉墨谁挥泼？拂下一身皆绿雪，来路松根旧月。溪头无数云归，筇边犹未成诗。不信铁围压枕，有人秋梦能飞。《清平乐 深夜行灵峰、净名寺山道中，望铁城嶂》桥南桥北叶亦香，闲鸥闲鹭梦谁凉？数花未落如秋士，单舸相逢在水乡。风满鬓，露沾裳，人生凤愿有时偿。渡江楫与山杖，付与乡邻说短长。《鹧鸪天水乡》短垣阴。黯题门墨泪，斜日散朋簪。棋劫湖山，酒悲身世，到眼灯地歌沉。讶何处、吴娘碎语，是叶底、相唤旧青禽。邀笛帘空，吹花径合，听角愁临。便道一闲天放，问娃乡鬓雪，送老何心？化鹤归迟，拜鹃泪尽，关塞旧梦难寻。吊残霸、当门悴柳，几番看、丝眼变衰金。辛苦啼鸟，夜来树树霜深。《一萼红 鹤望翁导游大鹤山人故居，水石未荒，已数易主矣。大鹤尝以此调赋园居，邀鹤望同赋》夏承焘词　王中秀录。时甲午闰九月也

144　明高启诗 / 138cm×36cm / 纸本 / 2014 年｜渡水复渡水，看花还看花。春风江上路，不觉到君家。明高启诗。余谓看水不是水，看花不是花，方能到家。甲午夏。中秀

145　黄宾虹论画 / 138cm×36cm / 纸本 / 2014 年｜岩岫杳冥一炬之光，如眼有点，通体皆虚。黄宾虹论画语李可染尝以积墨易死请，老人谨答"看我的眼睛"，李豁然而悟。此五字可为斯论之注脚。僅误谨。甲午首夏。中秀

146　巴蜀精神 / 136cm×68cm / 纸本设色 / 2008 年｜断道云扶（将）坠石，豁崖风勒下奔泉。此石田翁题巴蜀剑门句也。杨遇春翁瓶庐皆书之。余尝喻之为巴蜀精神。今虽天崩地裂而此精神不坠且赋新章也。王中秀并志。二零零八年五月

148　黄宾虹论用笔兼力之二 / 135cm×15cm / 纸本 / 2014 年｜名画用笔多是一波三折，从隶体中来。波折须自然（有劲）为上外酥而内刚。其要勾勒分明，起讫不苟；皴笔整齐修洁，不弱不乱。整齐非方正，宜于极不整齐中求整齐，乃为得之。如观篆隶魏碑，其布白处排得不黏不脱。此虚实兼到之妙处

书名题签　洪再新

责任编辑　章腊梅
装帧设计　王佃刚　江子熙
责任校对　杨轩飞
责任出版　张荣胜

图书在版编目（ＣＩＰ）数据

内美天成：王中秀书画集／洪再新，沈临枫主编；

王中秀著 . -- 杭州：中国美术学院出版社，2020.12
　ISBN 978-7-5503-2375-9

　Ⅰ.①内… Ⅱ.①洪… ②沈… ③王… Ⅲ.①汉字－
法书－作品集－中国－现代②中国画－作品集－中国－现
代 Ⅳ.① J222.7

　中国版本图书馆 CIP 数据核字 (2020) 第 222063 号

内美天成·王中秀书画集

洪再新　沈临枫　主编　王中秀　著

出 品 人：祝平凡
出版发行：中国美术学院出版社
地　　址：中国·杭州南山路 218 号　邮政编码：310002
网　　址：http:// www.caapress.com
经　　销：全国新华书店
印　　刷：浙江海虹彩色印务有限公司
版　　次：2020 年 12 月第 1 版
印　　次：2020 年 12 月第 1 次印刷
印　　张：23
开　　本：787mm×1092mm 1/8
字　　数：120 千
印　　数：0001-2000
书　　号：ISBN 978-7-5503-2375-9
定　　价：298 .00 元